영국 박물관의 소장품은 어디서 왔을까

런던 박물관 기행

영국 박물관의 소장품은 어디서 왔을까

런던 박물관 기행

| 만든 사람들 |

기획 인문·예술기획부 | **진행** 윤지선 | **집필** 박보나 | **편집·표지디자인** D.J.I books design studio 김진

| 책 내용 문의 |

도서 내용에 대해 궁금한 사항이 있으시면
저자의 홈페이지나 J&jj 홈페이지의 게시판을 통해서 해결하실 수 있습니다.
제이앤제이제이 홈페이지 www.jnjj.co.kr
디지털북스 페이스북 www.facebook.com/ithinkbook
디지털북스 카페 cafe.naver.com/digitalbooks1999
디지털북스 이메일 digital@digitalbooks.co.kr
저자 이메일 bonzpark@naver.com

| 각종 문의 |

영업관련 hi@digitalbooks.co.kr
기획관련 digital@digitalbooks.co.kr
전화번호 (02) 447-3157~8

영국 박물관의 소장품은 어디서 왔을까

런던 박물관 기행

박보나 저

작가의 말

본격적으로 글을 시작하기 전에 박물관과 미술관에 대한 용어 정리를 하고 들어가야 할 것 같습니다. 미술관의 단어를 풀어서 설명하자면, 미술관은 곧 미술 박물관입니다. 큰 범주에서 미술관은 박물관에 속해있습니다. 개항기 우리나라에는 없었던 외국의 단어가 일본을 거쳐서 들어올 시기, 서양에서 아트 뮤지엄Art Museum 혹은 갤러리Gallery라고 불리던 기관들이 일본을 통해 미술관(美術館)으로 번역되었습니다. 박물관은 작품을 수집하고 분류하고 연구하여 대중 앞에 내놓는 기관입니다. 미술관은 미술 작품을 수집하고 연구하여 전시하는 기관이니 박물관의 하위범주에 속합니다. 그러므로 본고에 소개된 미술관은 박물관의 정의 안에 포함된 개념입니다.

저는 박물관에 갈 때마다 전시되어 있는 많은 소장품이 모두 어디에서 어떻게 온 것일까 궁금했습니다. 사실 귀족이나 자본가가 아닌 평범한 사람들이 박물관에 전시되어 있는 유물을 볼 수 있게 된 것은 그리 오래된 일이 아닙니다. 모든 사람들이 자유롭게 공부를 할 수 있게 된 것은 공공 박물관의 설립과 밀접한 관련이 있습니다. 저는 이 책에서 공공 박물관이 처음 생기게 된 배경과 이유를 영국의 수도 런던에 있는 다섯 개의 박물관과 미술관을 통해 풀어나가고자 합니다.

제가 많은 도시 중 런던의 공공 박물관에 대해서 글을 쓴 데에는 크게

두 가지 이유가 있습니다. 첫 번째 이유는 세계 최초의 공공 박물관이 영국에서 시작되었기 때문입니다. 특히 런던에 있는 공공 박물관들은 대부분 개인이 자신의 컬렉션을 국가에 기증하면서 시작되었습니다. 19세기 런던 시민들은 자신들이 소중히 모아온 귀중한 보물이나 역사적 유물들을 공공의 이익을 위해 기증하여, 박물관의 컬렉션을 확장하고 교육의 질을 더욱 발전시켰습니다. 런던에 있는 공공 박물관의 역사를 살펴보는 일은, 공공 박물관의 설립의 시작과 발전 과정을 살펴보는 일이기도 합니다.

두 번째 이유는 개인적입니다. 런던은 제가 박물관 인턴을 시작한 의미 있는 도시입니다. 저는 2017년 세계 최대의 공예 디자인 박물관인 런던의 빅토리아 앤 알버트 박물관에서 인턴 큐레이터로 근무했습니다. 이를 계기로 저는 유럽 박물관의 소장품과 구조에 대해서 더욱 자세히 연구할 수 있었습니다.

공공 박물관이 최초로 생긴 나라인 만큼, 영국의 박물관 시스템은 세계 어느 나라보다 체계적이고 전문적입니다. 수평적인 조직 분위기 속에서 박물관 직원들은 더 많은 사람들에게 더 좋은 방식으로 전시 작품을 선보이기 위해 매일 고군분투하고 있었습니다. 19세기부터 시작된 아카이브, 최소 10년의 장기적인 운영 계획과 공공과 민간을 아우르는 재정적인 후원, 또 런던 시민들의 애정 어린 관심이 런던의 공공 박물관을 세계 최고 수준으로 만들고 있었습니다. 우리나라 박물관의 현실과 비교해 본다면 아직 나아가야 할 길이 멀지만, 두 나라의 박물관 설립 역사가 200년 이상 차이가 나니 새삼 짧은 시간 안에 오늘만큼 발전한 우리나라의 박물관이 대견하게 느껴지기도 합니다.

저는 이 책을 통해서 제가 궁금했던 점들을 직접 찾아 답하고, 미래의 미술 전문가로서 저의 철학을 정리하는 기회로 삼았습니다. 책을 완성하는 데 있어 감사한 사람들이 굉장히 많지만, 우선 제가 세계 최고의 박물

관에서 일할 수 있는 기회를 주시고 배움을 주신 교수님들과 한국국제교류재단 관계자님들, 빅토리아 앤 알버트 박물관의 로잘리 선생님과 Anna Jackson 아시아부 부장님께 감사의 말씀을 올립니다. 그리고 제가 런던에 있을 동안 심심하지 않게 또 배고프지 않게 저를 찾아와 챙겨 준 친구들에게 감사합니다. 또 책을 출판할 수 있도록 도와주신 J&jj 출판사 관계자 분들께 감사드립니다. 그리고 언제나 저의 선택을 지지해주고 응원해주는 가족들에게 감사합니다.

한 나라의 역사를 한눈에 보는 가장 쉬운 방법은 그 나라의 공공 박물관에 가는 것입니다. 박물관은 우리의 과거의 유물을 통해 미래로 나아갈 수 있는 길을 보여줍니다. 저는 이 책을 통해서 더 많은 사람들이 박물관의 존재 이유와 중요성을 다시 한번 생각해 봤으면 합니다.

Contents

프롤로그

－

영국을 문화 강국으로 만들어 준 다섯 개의 공공 박물관

　배낭여행은 듣기만 해도 가슴이 뛰는 단어이다. 요즘은 나이에 구분 없이 배낭여행을 많이 가지만, 그래도 아직까지 배낭여행은 젊은이들의 전유물이다. 큰돈 없이도 건강한 육체와 새로운 것을 보고 배우고자 하는 호기심 어린 눈빛, 등 뒤에 배낭 하나 매고 멀리 떠나는 여행은 언제나 로맨틱하고 설렌다. 배낭여행 하면 유럽이 떠오를 정도로 유럽은 가장 인기 있

는 배낭여행지이다. 그중에서도 영국은 유럽 여행에서 빼놓을 수 없는 많은 배낭여행자들에게 사랑받는 나라이다. 섬이라는 지리적 제한성과 살인적인 물가, 유로화가 아닌 파운드화로 환전해야 한다는 귀찮음이 있지만 영국은 언제나 여행자들에게 가장 인기 있는 국가 중 하나이다. 영국이 이렇게 전 세계의 여행자들에게 사랑받는 이유는 다채롭고 풍성한 영국의 문화에서 찾아볼 수 있을 것이다.

한 나라의 문화적 성숙함은 그 나라의 국립 박물관을 가보면 확인할 수 있다. 박물관 전시는 나라의 역사와 문화를 홍보하는 가장 공식적인 방법이다. 우리나라의 모든 국립 박물관을 총괄하는 기관인 국립중앙박물관도 2005년 남산이 시원하게 보이는 용산으로 터를 옮겨 건물을 새로 지으면서 매년 300만 명이 넘게 찾는 국제적인 박물관으로 위상을 드높이고 있다. 그중에 꽤 많은 부분이 외국인 관광객이니 여행지에서 박물관의 중요성은 굉장히 큰 편이다. 영국의 수도 런던은 명실상부 박물관의 도시이다. 런던에 등록된 박물관은 2016년 기준 250개이고, 박물관의 수는 계속해서 늘어나는 추세이다. 물론 파리, 뉴욕, 베를린 등 관광지로 유명한 여러 도시에도 수준급 규모의 박물관은 많이 있지만, 런던의 모든 공공 박물관은 무료로 입장이 가능하므로 더욱 매력적이다.

영국의 다채로운 문화는 박물관을 바탕으로 했다고 해도 과언이 아니다. 영국의 위대한 문학가인 버지니아 울프는 생전 영국 박물관 근처에 살며 영국 박물관을 가는 것을 즐겼고, 빨간 버스와 공중전화와 같은 런던의 상징적인 아이콘들은 빅토리아 앤 알버트 박물관과 함께 시작된 미술·디자인 교육과 무관하지 않다. 영국의 아티스트들은 내셔널 갤러리에서 혹은 테이트 미술관에서 거장들의 작품을 보며 자신들의 작품을 발전시켜 나간다. 또 런던에는 세계적인 미술·디자인 학교가 특히나 많은데, 이러한 학교의 커리큘럼은 쉽게 그리고 무료로 방문할 수 있는 공공 박물관

과 함께 진행되는 경우가 많다. 이처럼 박물관과 문화적 성숙도는 떼려야 뗄 수 없는 사이이다.

이 책은 런던에 있는 다섯 개의 공공 박물관을 중심으로 박물관이 어떻게 탄생했고 또 성장했는지 고찰해 보았다. 영국 박물관, 내셔널 갤러리, 빅토리아 앤 알버트 박물관, 테이트 브리튼, 테이트 모던은 모두 영국 정부와 복권 기금을 통해 지원을 받는 공공 박물관이다. 이 박물관들은 런던 시민들에게 지식과 예술을 전달하기 위해서 설립되었지만, 각자 맡은 분야가 다르다. 물론 다섯 개의 박물관이 공유하는 소장품의 장르가 있기는 하지만, 조명하는 방식에서 차별성을 둔다.

기관명	영국 박물관	내셔널 갤러리	빅토리아 앤 알버트 박물관	테이트 브리튼	테이트 모던
소장품 분류	공예, 조각, 회화, 드로잉, 화석, 고서 등 고고학·인류학적 유물 전반	13-19세기 회화, 드로잉, 조각 등 서양 미술 전반	공예, 조각, 디자인, 회화, 드로잉 건축, 패션, 공연, 사진 등 응용 미술 전반	회화, 드로잉, 조각, 설치 미술, 사진, 비디오 아트 등 영국 미술 전반	회화, 드로잉, 조각, 설치 미술, 사진, 비디오 아트, 등 현대 미술 전반

런던에 위치한 다섯 개의 공공 박물관은 서로 다른 분야의 소장품을 수집하고 전시하며 또 연구를 주도하면서 영국 문화의 수준을 드높이는 데 일조하고 있다. 영국 박물관과 빅토리아 앤 알버트 박물관은 역사적인 수공예품을 취급한다는 점에서 소장품의 장르가 겹치지만, 영국 박물관은 철저히 역사적이고 인류학적인 관점에서 소장품을 수집하고, 빅토리아 앤 알버트 박물관은 장식적이고 창의적인 관점에서 소장품을 관리한다.

내셔널 갤러리와 테이트 브리튼 모두 터너의 작품을 전시 중이다. 하지만 내셔널 갤러리에서는 서양 미술사에 큰 영향을 미친 화가라는 관점에

서의 터너를, 그리고 테이트 브리튼에선 영국을 대표하는 화가라는 관점에서 터너를 조망하기 때문에 터너를 다른 방식으로 만날 수 있다. 이처럼 같은 분야의 소장품을 취급하고 있다고 하더라도 박물관의 목적과 연구의 방향성이 다르기에 본문에서 다룬 다섯 개의 박물관은 서로가 서로를 보완해 준다.

박물관의 기본적인 업무는 연구와 교육이다. 문명의 시작과 발전을 함께 한 소장품을 바탕으로 새로운 지식을 겹겹이 쌓아 결과적으로 과거의 유산을 통해 미래를 나아갈 길을 제시하는 것이 모든 박물관의 설립 목적이다. 같은 종류의 소장품이라도 다른 시각으로 연구하고 교육하는 런던의 공공 박물관들은 서로의 연구와 전시를 더욱 다채롭게 만들어준다. 런던의 공공 박물관들은 영국을 넘어서 인류와 세계를 위해 존재한다.

다섯 개의 박물관의 설립 목적과 지향하는 바가 모두 제각각이라고 할지라도, 이 박물관들은 모두 대중을 위한 공간이다. 인류의 역사, 서양 미술사, 디자인과 공예사, 영국 미술사, 현대 미술사 모두 다른 분야이지만, 다섯 개의 박물관의 존재 이유는 결국 더 많은 사람들이 박물관에 방문하여 지식과 즐거움을 얻어 가는 데 있다. 런던의 공공 박물관들은 나이, 성별, 국적, 인종을 모두 불문하고 모든 사람들을 위해 무료로 열려있는 공간이다. 이처럼 자유롭고 열린 공간들이 호기심과 열정으로 가득 찬 배낭여행자들을 끌어들이는 것은 아마도 당연한 결과일 것이다.

영국 박물관
British Museum

영국 박물관은 세계 최대의 박물관이다. 전 세계를 한 공간에 모아 놓고자 했던 대영 제국은 영국 박물관에 5대양 7대주의 문명을 대표하는 유물을 전시하고 있다. 영국 박물관이 처음 선보인 각 지역의 역사를 연대순으로 선보이는 전시방식은 곧 전 세계 박물관의 표본이 되어 오늘날에도 가장 널리 쓰이는 방식으로 자리 잡았다.

설립연도	1753
주소	Great Russell St, Bloomsbury, London WC1B 3DG, UK
인근 지하철역	Tottenham Court Road(500m) ●●, Holborn(500m) ●●, Russell Square(800m) ●, Goodge Street(800m) ●
관람 시간	일요일-목요일 10:00-17:30, 금요일 10:00-20:30 1월 1일, 성 금요일(Good Friday), 12월 24일-26일 휴관
소장품 수	약 800만 점
규모	70여 개의 전시실 (시기별로 상이)
연간 방문객	약 700만 명

학구적이고 호기심이 많은
모든 사람들을 위한 공간

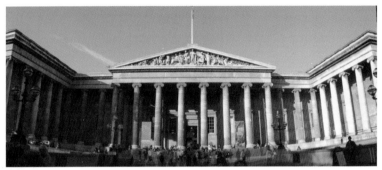

영국 박물관 정문

1753년 설립된 영국 박물관은 전 세계 최초의 공공 박물관이다. 런던의 캠든Camden 지역 블룸즈베리Bloomsbury에 위치해 있는 영국 박물관은 18세기부터 런던 지식인들의 모임 장소였다. 제 1대 베드포드 공작 윌리엄 러셀William Russel, 1st Duke of Bedford (1616~1700)에 의해 개발된 블룸즈베리는 역사적으로 문화, 교육, 공원 등 여가시설이 집중된 런던의 부촌이다. 블룸즈베리에는 영국 박물관 외에도 유니버시티 칼리지 런던University College London과 SOAS 런던 대학교School of Oriental and African Studies 등 명문 대학과 영국 도서관이 있다. 블룸즈베리의 학구적이고 창의적인 분위기는 영국의 여러 학자와 작가, 그리고 예술가들을 끌어들였는데, 그 배경에 1753년 설립된 영국 박물관의 존재가 있다. 개관부터 오늘날까지 영국 박물관은 학구적이고 호기심이

많은 모든 사람을 위한 공간으로 배움을 찾고자 하는 이들을 언제나 환영하며 열려있다.

버지니아 울프 Virginia Woolf (1882-1941)

"만약 진리를 영국 박물관의 책장에서 찾을 수 없다면, 공책과 연필을 준비한 내 자신에게 묻건대 과연 진리를 어디에서 찾을 수 있겠는가?
(If truth is not to be found on the shelves of the British Museum, where, I asked myself, picking up a notebook and a pencil, is truth?)"

버지니아 울프, <자기만의 방 A Room of One's Own>(1929)

영국을 대표하는 작가 중 한 명인 버지니아 울프는 블룸즈베리에서 태어나고 자랐다. 그가 살던 곳은 영국 박물관에서 겨우 몇 블록 떨어진 곳에 있었는데, 그는 어린 시절부터 영국 박물관에 가는 것을 좋아했다고 한다. 버지니아 울프와 그의 동생 바네사 벨은 지식인 모임인 '블룸즈베리 그룹'의 멤버이다. 이들은 영국 박물관이 위치한 블룸즈베리 지역에서 화가 던칸 그란트, 소설가 포스터, 경제학자 케인즈 등과 교류하며 지식을 나누었다.

사실 영국 박물관 개관 이전, 대중을 위한 대규모의 전시관은 존재하지 않았다. 그렇다면 박물관은 과연 어떻게 탄생했을까? 박물관의 역사는 과거 이집트와 그리스 문명으로 거슬러 올라간다. 문명이 탄생한 순간 그 이전부터 인류는 귀중하고 흥미로운 것들을 수집하고 전시했다. 하지만 종교적이고 주술적인 목적이 아닌 심미적인 감상과 과학적 연구를 위해 물건을 수집한 역사는 생각보다 그리 길지 않다.

근대적 의미의 박물관은 르네상스 시기 호기심의 방 Cabinet of Curiosities, 혹은 경이로움의 방 Wunderkammer에서부터 시작됐다. 르네상스 시기의 지식인들은 서재에 기이하고 놀라운 물건들을 분류하여 정리하고 연구했다. 앵무조개와 같이 자연에서 찾은 신비한 물건이나 동물의 뼈, 희귀한 약초 그리

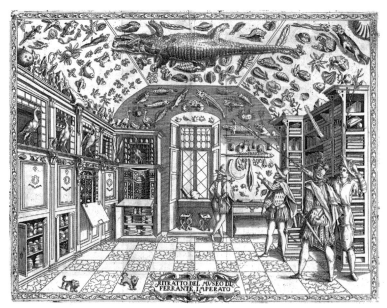

페란테 임페라토Ferrante Imperato, **<자연사**Dell'Historia Naturale**>**, 1599, 판화

'호기심의 방' 혹은 '경이로움의 방'이라고 불리는 캐비닛 오브 큐리오시티즈는 현대 박물관의 기원으로 평가된다. 호기심의 방은 16세기 유럽에서 신비한 물건을 모아놓는 방이었다. 자연사, 지질학, 고대 역사학에 관한 물건들을 모아놓는 행위는 당대 유럽의 귀족들, 성공한 상인들 그리고 지식인들에게 크게 인기를 끌었다.

고 중국 등 동양에서 건너온 도자기와 같은 물건들이 호기심의 방을 이루었다. 르네상스는 모든 학문의 새로운 탄생의 시기였다.

　미술도 예외는 아니었다. 인체의 과학적인 묘사를 기반으로 중세 시대의 도상에서 벗어난 르네상스 시대의 예술가들은 아름다운 작품을 제작했다. 그리고 르네상스 시대 예술가들의 완성도 높은 작품의 배경에는 당대 지도 계층의 열렬한 후원이 있었다. 피렌체의 메디치 가문과 같은 부유한 사회 지도 계층은 독립된 공간을 만들어 예술 작품을 전시하고 감상했다. 이렇게 르네상스 시대 이후 작품의 수집, 후원, 감상 그리고 연구를 진행하는 근대 박물관의 개념이 탄생한 것이다.

하지만 르네상스 시대의 전시 공간은 소수만을 위한 공간이었다. 화려하고 사치스러운 개인의 공간이 공공을 위한 박물관으로 새로 태어나기 위해서는 여러 우여곡절과 오랜 시간이 필요했다. 1700년대부터 이탈리아를 중심으로 개인의 감상만을 위한 공간이 아닌 더 많은 사람에게 공개된 전시 공간이 설립되기 시작했지만, 이 시기 공공성의 개념은 일반 대중이 아닌 예술가나 학자 등 특수한 계층만을 위한 것이었다. 전시 공간이 진정한 공공성의 의미로 대중에게 공개되기 시작한 시기는 18세기 이후였다. 1793년 프랑스의 군주제가 몰락하면서 왕실의 컬렉션으로 이루어진 루브르 박물관이 대중에게 공개됐다. 이탈리아나 독일 등 유럽의 다른 나라들도 근대적 시민혁명의 여파 아래 왕실이나 귀족의 컬렉션을 대중과 공유하고, 시간이 지나면서 자연스럽게 정부가 관리하는 공공 박물관의 성격을 띠게 되었다.

하지만 영국의 경우는 상황이 조금 다르다. 영국 박물관과 같은 유수의 연구 기관은 대부분 탐구적인 개인의 소장품 기부로 시작됐다. 18세기 유럽 대륙에서 근대적 박물관이 출현하기 전부터 영국에서는 이미 개인의 자선 행위로 시작된 공공 전시 그리고 연구 기관이 존재했다.

대중을 위한 최초의 박물관은 영국에서 시작됐다. 1683년 과학자이자 골동품 컬렉터였던 엘리아스 애쉬몰Elias Ashmole (1617-1692)은 서적, 고대 로마 동전, 약학, 식물학 등의 서적을 포함한 자신의 컬렉션을 옥스포드 대학교에 기증했다. 그는 소장품을 보관하기 위한 공간을 특별히 요청하면서, 그의 소장품이 계층을 불문하고 모든 사람들에게 항상 공개되기를 희망했다. 옥스퍼드 대학교는 애쉬몰의 요청을 받아들여 그의 컬렉션을 위한 건물을 설립했고, 이는 곧 세계에서 가장 오래된 공공 박물관인 옥스퍼드 대학교의 애쉬몰리언 박물관Ashmolean Museum이 되어 오늘날까지도 활발하게 운영되고 있다.

엘리아스 애쉬몰Elias Ashmole (1617-1692)
귀족 출신 과학자였던 엘리아스 애쉬몰은 17세기 영국 내전
에서 왕실 건립파로 활동했다. 이후 찰스 2세에게 공을 인정
받은 애쉬몰은 높은 직위에 올랐는데, 그는 부와 명예를 이
용해서 귀중한 골동품들을 수집해 이후 옥스퍼드 대학교에
애쉬몰리안 박물관을 설립했다.

애쉬몰처럼 영국에서는 17세기부터 지식인들이 자신들의 컬렉션을 죽기 전에 교회나 교육기관에 기증해 공공의 이익을 위해 공개하는 경우가 많았다. 특히 18세기 계몽 시대에 들어서면서, 미지의 세계와 지식에 대한 열정이 더욱 불타올랐다. 이러한 탐구 열정은 개개인의 소장품 수집으로 이어졌다. 그리고 이러한 소장품들은 컬렉터들의 사후, 사회에 기증됐다. 이처럼 지식을 갈망하는 분위기와 함께 1753년 영국 박물관이 설립됐다.

영국 박물관의 초대 컬렉션은 영국 뉴타운의 하원 의원이자 골동품 수집가였던 로버트 코튼 경Sir Robert Cotton (1570-1631), 제1대 옥스퍼드 백작인 로버트 할리Robert Harley, 1st earl of Oxford (1661-1724) 그리고 의사이자 과학자였던 한스 슬론 경Sir Hans Sloane (1660-1753)의 개인 컬렉션에서 시작됐다. 코튼 경과 할리 백작의 컬렉션은 대부분이 서적이었다. 이들의 기증품은 오늘날 영국 박물관에서 분리된 영국 도서관의 중요한 기반이 되었다.

영국 박물관의 설립에 가장 중요한 역할을 한 것은 한스 슬론 경의 소장품이었다. 그는 세계를 여행하면서 자연 과학에 대한 연구와 기록물을 제작했다. 1753년 슬론 경이 세상을 뜬 후 의회에서 그의 소장품 공개를 위한 영국 박물관 설립에 관한 법률을 제정했다. 영국 정부는 슬론 경, 코튼 경 그리고 할리 백작의 컬렉션을 보존, 연구할 뿐 아니라 공공의 이익을 위해서 컬렉션을 통해 배움의 기회를 제공할 수 있는 기관을 설립할 계

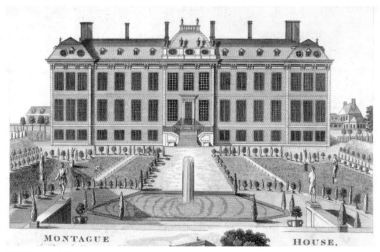

몬태규 하우스 Montagu House

17세기 블룸즈베리 지역에 지어진 고급 맨션인 몬태규 하우스는 최초의 영국 박물관 건물로 사용됐다.

획을 세웠다. 영국 정부는 블룸즈베리에 있는 프랑스식 맨션 몬태규 하우스 Montagu House 를 구매한 후 도서관이자 박물관으로 삼았다. 1759년 1월 15일부터 영국 박물관은 '학구적이고 호기심이 넘치는 모든 사람 all studious and curious persons'을 위해 공식적으로 개관했다. 계층을 불문하고 더 많은 사람들에게 지식을 전파하고자 했던 개개인에 의해서 시작한 영국 박물관은 오늘날 1년에 700만 명이 넘는 방문객을 맞이하는 명실상부한 세계 최고의 박물관으로 성장했다.

영국 공공 박물관의 아버지,
한스 슬론

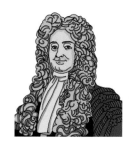

한스 슬론Sir Hans Sloane (1660-1753)
의사이자 과학자였던 한스 슬론은 자신이 평생 수집한 자연 과학, 역사학 그리고 고대 이집트학에 관련된 소장품을 영국 정부에 기증해 영국 박물관 설립에 주도적인 역할을 했다.

영국 박물관은 많은 개인 컬렉터들의 기부로 시작되었지만, 박물관의 개관은 의사이자 과학자 그리고 열렬한 수집광이었던 한스 슬론 경의 유언에서부터였다. 평생 동안 슬론 경은 71,000점의 소장품을 수집했고 그는 사후 그의 모든 컬렉션을 영국의 군주 조지 2세에게 기증할 것을 약속했다. 그의 컬렉션은 곧 영국 박물관의 시초가 되었다.

슬론 경은 1660년 오늘날 북아일랜드에 위치한 킬릴리Killyleagh에서 태어났다. 유복한 집안에서 태어난 슬론 경은 어린 시절부터 과학에 관심이 많았다. 청소년 시절 그는 큰 열병을 앓았는데, 병에 너무나 호되게 당했던 탓인지 그 시기부터 의학과 약학에 몰두하게 되었다. 자연 과학을 계속 탐구하며 런던에서 약학과 의학을 공부한 슬론 경은 영국 왕실에서 활동할 만큼 성공한 의사로 성장했다. 이후 그는 자메이카 사탕수수 농장을 소유한 과부와 결혼했는데, 본인도 의사로서 승승장구한 데다 엄청난 재력의

과부를 부인으로 들인 슬론 경은 평생 돈 걱정을 할 필요가 없었다. 재정적으로 자유로웠던 그는 마음 편히 자신의 관심사를 연구할 수 있었다.

슬론 경은 영국과 자메이카를 오가면서 자연 과학 연구에 몰두했다. 특히 영국령이었던 자메이카 영주의 주치의로 활동하면서 그는 더욱 활발하게 자메이카의 자연을 연구할 수 있었다. 아름다운 캐리비안 해협에 위치한 따뜻한 자메이카의 자연은 비가 많이 오고 으슬으슬한 영국과는 너무나 달랐다. 자메이카는 영국인들에게 말 그대로 신세계였다. 슬론 경은 영국에서 자메이카로 가는 배 안에서부터 별자리, 바다의 반짝거리는 푸른 빛, 새, 물고기 등 해양 생물을 관찰했다. 자메이카에 도착해서는 꽃과 줄기 나뭇잎 등을 직접 그려가면서 지역의 토착 식물을 연구했다. 또 지역 원주민들의 생활이나 지진과 같은 자연 현상도 빠짐없이 기록했다. 조개, 물고기, 곤충 등 자메이카에 살아있는 모든 것들이 그의 관찰 대상이 되었다.

슬론 경은 15개월 동안 자메이카에서 지내며 원주민들이 먹고 마시는 식품을 체험하고 그것을 향상시킬 방안을 연구했다. 이러한 슬론 경의 호기심은 오늘날 많은 사람들에게 사랑받는 식품을 만들었는데, 바로 밀크 코코아와 밀크 초콜릿이다. 슬론 경은 원주민들이 즐겨 먹던 코코아를 우유에 섞어 밀크 코코아를 발명했다. 그는 이 초콜릿 레시피를 영국으로 가져가 전 세계 최초로 밀크 초콜릿 바를 생산했다. 당연히 밀크 코코아는 엄청난 인기를 끌었고, 슬론 경은 더욱 큰 부자가 될 수 있었다. 그는 밀크 코코아로 벌어들인 돈으로 파산 위기의 약용 식물원인 첼시 가든을 회생시켰다고 한다. 코코아와 우유를 섞는다는 슬론 경의 천재적인 생각 덕분에 오늘날 우리가 접하는 달콤한 밀크 코코아와 밀크 초콜릿이 탄생했으니 슬론 경은 먹거리의 역사에도 길이 남을 인물이다.

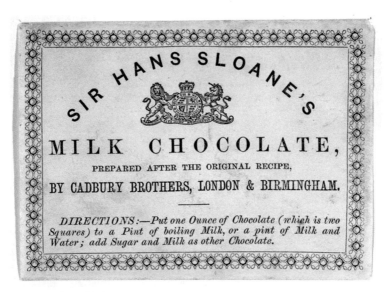

한스 슬론 밀크 초콜릿
한스 슬론은 자메이카의 코코아를 영국에 가져와 밀크 초콜릿을 발명했다.

이처럼 슬론 경은 실력 있는 의사이면서 호기심이 넘치는 탐험가였고 또 열성적인 수집광이었다. 자신이 직접 자메이카를 여행하며 식물학의 지평을 넓힌 것은 물론이고, 그 시대의 유명한 식물학자들의 연구 자료를 사들여 자신의 컬렉션을 넓혀갔다. 그의 컬렉션은 많은 학자들이 신세계의 식물을 탐사하러 갈 때 귀중한 자료가 되어주었다.

하지만 어린 시절부터 유복하게 살며 자신의 커리어를 완벽하게 쌓아나간 슬론 경이라고 할지라도 넘어서야 할 사회적인 책임이 있었다. 그의 아내는 자메이카 사탕수수 농장을 운영하며 많은 노예를 부렸다. 1655년부터 영국의 식민지였던 자메이카는 19세기 노예제도가 폐지되기까지 노예무역의 중심지였고, 40만 명 이상의 아프리카 흑인 노예가 매매되었던 슬픈 역사를 가지고 있다. 슬론 경의 아내의 전 남편은 자메이카 노예무역의 큰손으로 1670년대부터 노예무역으로 어마어마한 돈을 벌어들였다.

전 남편이 세상을 떠난 후 그의 사탕수수 농장이나 노예무역 소득의 3분의 1은 아내의 몫으로 돌아갔고, 이는 곧 현 남편인 슬론 경의 소득이 되었다. 노예무역으로 축적한 자산으로 확장한 컬렉션을 공공에 기증하는 것은 그가 할 수 있는 최소의 환원이었다.

슬론 경은 유언으로 자신이 평생 모은 컬렉션을 영국 국왕 조지 2세에게 20,000파운드에 넘기기로 선언했다. 그의 컬렉션의 수준에 비하면 20,000파운드는 약소한 금액이었다. 슬론 경의 컬렉션은 자신이 연구한 식물학 자료부터, 고대 로마 시대의 동전, 골동품, 예술 작품 그리고 다른 자연 과학자들의 연구 자료를 모두 포괄했다. 그는 끊임없는 탐구를 통해 모은 자료를 연구를 하고자 하는 모든 사람이 언제나 쉽게 접근할 수 있도록 공개하기를 원했다.

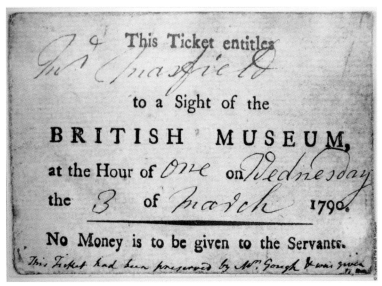

최초의 영국 박물관 입장권
개관 초기 영국 박물관은 예약 입장만 가능했다. 입장권에는 입장하는 사람의 이름과 함께 관람 가능 시간과 날짜가 적혀있다.

슬론 경이 세상을 떠난 1753년, 영국 의회는 '1753년 영국 박물관 법안 British Museum Act 1753'을 통과시키면서 최초의 공공 박물관인 영국 박물관을 설립했다. 자신의 컬렉션이 모든 이들에게 열려있길 바랐던 슬론 경의 유언과는 달리 개관 초기 영국 박물관은 미리 예약한 소수만 들어갈 수 있었고, 귀족과 노동 계층이 입장할 수 있는 요일 또한 달랐다. 어찌 됐든 1753년부터 영국 박물관은 내부에 도서관과 전시관을 갖춘 공공 전시, 연구, 교육 기관의 형태로 탄생했다. 이후 18세기 후반 프랑스나 독일에서 왕실 컬렉션을 기반으로 한 박물관들이 하나둘 생기면서 영국 박물관도 더욱 열린 공간으로 변화해 나갔다.

영국 박물관과 런던 자연사 박물관

런던 자연사 박물관

설립연도 : 1873

주소 : Cromwell Road, Kensington, London, SW7 5BD, UK

인근 지하철역 : South Kensington ●●●●

관람 시간 : 매일 10:00-17:50

　　　　　12월 24일-26일 휴관

런던 자연사 박물관은 1881년 영국 박물관에서 분리되었다. 자연사 박물관의 소장품은 화석, 생물 표본, 광석 등 7000만 점의 소장품을 소유한 세계 최대의 방대한 규모를 자랑한다. 그중 특히 다양한 공룡을 비롯해 멸종된 도도새, 화성 운석, 푸른 고래 화석, 18세기 제임스 쿡James Cook 선장이 수집한 동식물 표본 등이 있다. 로마네스크 양식의 박물관 본관 건물은 런던의 상징적 건물로 유명하다.

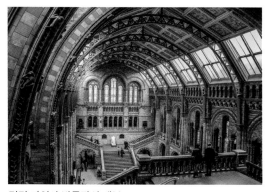

런던 자연사 박물관의 내부

슬론 경이 기증한 71,000점의 컬렉션으로 개관한 영국 박물관은 19세기 이후 점점 더 몸집을 불려 나갔다. 더 많은 개개인이 귀중하게 보관하던 보물들을 영국 박물관에 기증했고, 박물관의 이사회가 설립되면서 더 활발하게 소장품 수집이 가능해졌다. 1823년 조지 4세가 대규모의 도서 컬렉션을 기부하면서 박물관의 건물이 증축되었고, 1857년에는 오늘날 영국 박물관의 건축물과 박물관 정중앙에 위치한 라운드 리딩룸Round Reading Room이 건설되었다. 여러 연구 시설이 구축된 19세기 전반, 영국 박물관에서 가장 활발한 연구가 진행된 유물은 바로 고대의 화석들이었다.

영국 박물관은 고대부터 근대까지 역사에 관한 모든 것들을 수집했다. 소장품이 점점 늘어나면서 소장품에 대한 연구도 활발하게 진행됐다. 그중 화석에 관한 연구는 19세기에 들어 엄청나게 발전하는데, 이는 공룡의 발견과 관련이 깊다.

1840년대 영국의 의사이자 해부학자였던 리처드 오원Richard Owen (1804-1892)은 영국 내의 여러 고대 지질학 컬렉션을 비교 연구하면서 특별한 화석을 발견했다. 그가 발견한 고대 생물의 화석은 현대의 생물과 비교했을 때 크기가 엄청나게 컸다. 오원은 자신이 발견한 생물의 화석을 'Dinosaurs'라고 이름 지었는데, 이는 무시무시한 도마뱀이라는 뜻이다. 오원의 Dinosaurs은 오늘날까지 공룡이라고 불리며 초대 고생물학의 기틀을 마련했다. 그가 공룡의 화석을 발견한 후 영국에서는 공룡과 고대 생물에 대한

리처드 오원Richard Owen (1804-1892)
리처드 오원은 현대 고대 생물학의 기초를 다진 학자로 평가받는다. 그는 공룡(Dinosaur)이라는 단어를 처음 만들기도 했다.

연구가 활발하게 진행되기 시작했다. 그 후 1856년 오원은 영국 박물관 자연사 컬렉션의 관리자로 취임했다.

화석에 관한 관심은 커졌지만 영국 박물관 내에서 화석을 연구할 수 있는 공간이 부족했다. 고대 생물의 뼈와 화석은 크기가 굉장히 크기 때문에 그것을 제대로 연구하고 전시하기 위해서는 차별화된 공간이 필요했기 때문이다. 오원은 영국 박물관 이사회를 설득하여 자연사 컬렉션을 따로 수장할 수 있는 공간을 마련해 줄 것을 요청했다. 오원의 노력과 자연사에 관심이 증진된 결과, 이사회는 박물관 설립의 초석을 다진 자연 과학 컬렉션을 블룸즈베리에서 사우스 켄싱턴으로 옮기기로 결정했다.

1850년대 사우스 켄싱턴에는 만국 산업 박람회를 성공적으로 개최한 이후 박람회에 전시됐던 전시품을 수장하기 위해 사우스 켄싱턴 박물관(現 빅토리아 앤 알버트 박물관)이 이미 건립된 상태였다. 사우스 켄싱턴의 영국 박물관 분관은 자연 과학에 관한 소장품을 관리하면서 과학의 연구와 발전에 대한 전시를 기획하기 위해 계획됐고, 1881년 런던 자연사 박물관의 개관으로 사우스 켄싱턴은 명실상부한 런던의 박물관 중심지로 재탄생했다.

웅장한 로마네스크 양식으로 지어진 런던 자연사 박물관은 화려한 빅토리아 양식으로 지어진 빅토리아 앤 앨버트 박물관과 나란히 서 있다. 영국 로마네스크 양식 건물을 대표하는 자연사 박물관이 건설되기까진 물론 여러 우여곡절이 있었다. 오원이 영국 박물관 자연사 컬렉션 관리자로 취임한 후 자연사 컬렉션을 위한 박물관의 설립을 계획할 시기, 자연사 박물관의 건축은 빅토리아 앤 알버트 박물관의 일부와 사우스 켄싱턴 지역이 있는 콘서트홀인 로얄 알버트 홀의 건축을 디자인한 프란시스 포크가 도맡기로 했다. 그러나 건설 계획을 시작한 후 1년 뒤 포크가 갑자기 세상을 떠나게 된다. 결국 자연사 박물관은 무명 건축가였던 알프레드

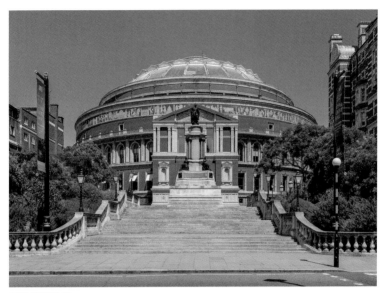

로얄 알버트 홀

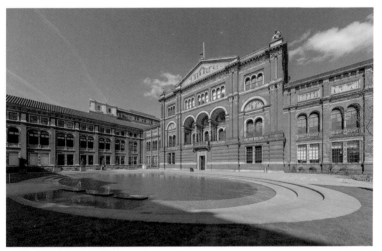

빅토리아 앤 알버트 박물관

프란시스 포크가 빅토리아 양식으로 디자인한 콘서트 홀인 로얄 알버트 홀과 빅토리아 앤
알버트 박물관. 19세기 사우스 켄싱턴 지역은 로얄 알버트 홀, 빅토리아 앤 알버트 박물관,
런던 자연사 박물관이 한데 모여 박물관 지구를 형성했다. 오늘날 자연사 박물관 뒤로 과
학박물관이 증축 설립되어 박물관 지구로서의 입지를 더욱 공고히 하고 있다.

워터하우스가 맡게 되었고, 워터하우스는 포크 특유의 빨간 벽돌을 사용한 빅토리아 양식 대신 테라코타를 사용한 로마네스크 양식의 건축을 디자인했다.

테라코타는 진흙을 낮은 온도에 구운 도기의 한 종류로, 인류가 불을 사용하기 시작한 시기부터 사용한 기술이다. 고대 문명의 폐허에서 주로 발견되었던 테라코타는 고대와 현대를 잇는 매개체로 적합한 재료였다. 또 공기가 통하는 테라코타는 습기에 강하다는 장점이 있었는데, 이는 런던의 춥고 습기 가득한 기후와 잘 어울렸다. 결과적으로 테라코타로 만든 워터하우스의 로마네스크 양식의 자연사 박물관은 사우스 켄싱턴의 랜드마크가 되어 성공적인 건축물로 자리매김했다.

영국 박물관의 자연사 컬렉션으로 시작된 런던 자연사 박물관의 건립은 런던의 시민들에게 박물관의 공공성을 더욱 공고히 했다. 특히 자연사

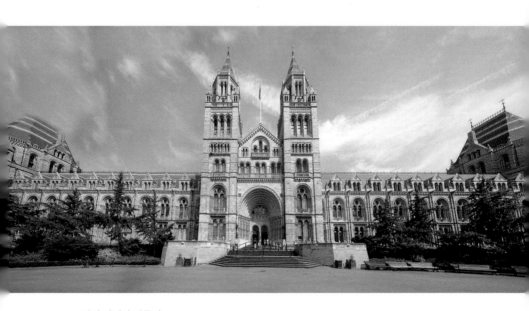

런던 자연사 박물관

박물관을 실현한 오원은 박물관이 공공을 위한 교육 장소여야 한다는 철학이 확고한 사람이었다. 슬론 경의 기증으로 18세기 중반에 개관한 영국 박물관은 모든 학구적이고 호기심이 많은 사람들을 위한 공간을 표방했지만, 19세기 후반까지도 부유한 소수를 위한 공간이라는 인식이 강했다. 박물관을 조금 더 흥미롭고 교육적으로 만들고자 했던 오원은 영국의 식민지에서 수집한 이국적인 동물과 식물들, 고대 생물의 화석, 신기하고 반짝이는 암석의 종류 등을 지역별로 전시했다. 또 그는 고래, 코끼리, 공룡 등 거대 동물들의 뼈와 화석을 전시할 수 있는 커다란 공간을 만들어서 관람객들이 더욱 흥미롭게 자연사에 다가갈 수 있도록 했다.

또 오원이 영국 박물관에 자연사 담당자로 취임한 시기는 찰스 다윈 Charles Darwin (1809~1882)이 진화론을 발표한 시기이기도 했는데, 오원은 자연사 박물관이 개관한 후 멸종된 동식물과 현존하는 동식물을 따로 전시하여 진화론에 대한 토론이 더욱 열띠게 지속되는 데 기여했다. 신비한 생물을 무료로 관람할 수 있던 자연사 박물관은 개관 당시부터 크게 인기를 끌었고, 오늘날까지도 전 세계에서 관람객이 몰리는 명소로 사랑받고 있다.

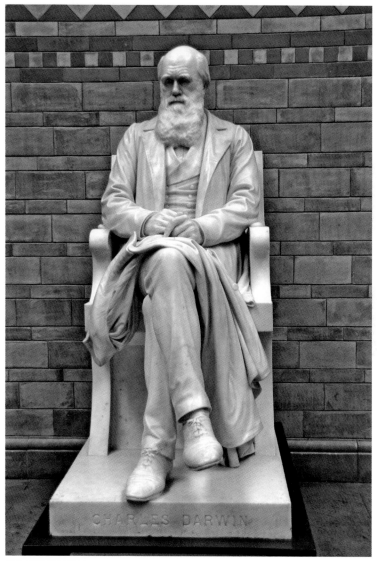

찰스 다윈의 조각상

런던 자연사 박물관 중앙 홀 가운데에는 찰스 다윈의 조각상이 있다. 다윈은 생물 진화론을 정하여 뜻을 세운 영국의 생물학자이다. 그는 남아메리카, 남태평양의 여러 섬, 그리고 오스트레일리아 등을 탐사하면서 진화론의 기초를 확립하여, 1859년에 진화론에 관한 자료를 정리한 저서 <종의 기원>을 통해 진화론을 발표했다.

4

계몽의 방

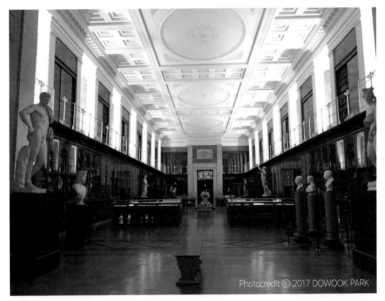

Photocredit ⓒ 2017 DOWOOK PARK

계몽의 방 내부

영국 박물관의 첫 번째 전시실인 계몽의 방은 18세기 영국 박물관이 처음 설립됐을 때 기획된 공간의 형태를 그대로 간직하고 있다.

 영국 박물관은 개관부터 한 공간에서 전 세계를 만날 수 있도록 계획되었다. 오늘날까지도 영국 박물관에 가면 유럽, 아시아, 아메리카, 오세아니아, 아프리카 등 전 세계의 지역의 몇천 년의 시간을 반영하는 중요

한 유물들을 한 공간에서 만나 볼 수 있다. 한 공간에 전 세계를 모아 보인다는 계획에서 해가 지지 않는 나라, 대영제국의 자신감과 오만함을 엿볼 수 있다.

전 세계에 식민지를 거느리며 해가 지지 않는 제국이었던 빅토리아 시대의 영국에게 새로운 지역은 정복의 대상이었고, 문화적 유적들은 그들의 전리품이었다. 바스코 다 가마가 아프리카 희망봉을 넘어 인도로 가는 항로를 최초로 개척하고, 크리스토퍼 콜럼버스가 대서양을 넘어 신대륙을 발견한 15세기부터 유럽인들의 탐험에 대한 욕구는 끝을 모르고 커졌다. 자국의 정치적 그리고 경제적 이익을 위해 다른 민족과 국가의 영토를 침범하는 제국주의적 사고의 시작은 19세기 후반 빅토리아 시대의 영국에서 절정을 이루었다. 영국의 식민지를 여행하던 영국인들은 각 나라의 신비한 물건들을 수집해 그것을 영국 박물관에 기증했다.

19세기 전반에 들어 더욱 많은 개인의 소장품이 영국 박물관의 컬렉션을 확장시켰다. 이에 따라 더 많은 소장품을 보관할 수 있는 수장 공간의 필요성이 제기되었고, 1823년 영국 박물관의 첫 증축이 이루어졌다. 박물관의 증축은 영국의 군주였던 조지 3세George III (1762-1830)의 도서 컬렉션의 기증과 함께 진행

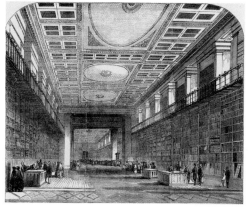

로버트 스밀케Sir Robert Smirke, <킹스 라이브러리The King's Library>, 1823, 판화, 영국 박물관 소장

조지 3세가 모은 책을 보관하기 위해 1823년 영국 박물관에 만들어진 킹스 라이브러리.

됐다. 1760년부터 1820년까지 대영 제국을 통치했던 조지 3세는 너무나 유명한 책벌레였다. 그는 생전 60,000권이 넘는 도서를 소장했는데, 버킹엄 궁전의 홀 하나를 꽉 채울 정도로 엄청난 양이었다고 한다. 조지 3세가 세상을 떠나고 아버지를 승계한 조지 4세는 버킹엄 궁전을 레노베이션하면서 방대한 양의 도서 컬렉션을 전부 영국 박물관에 기증했다. 아마도 조지 4세는 아버지만큼 책을 좋아하지 않았던 모양이다. 어찌 되었건 왕실에서 기증받은 조지 3세의 도서 컬렉션으로 영국 박물관에는 킹스 라이브러리The King's Library가 탄생했다.

방대한 도서들과 함께 19세기 영국 박물관의 큐레이터들은 계몽의 시기 탐험가와 수집가들의 귀중하고 신비한 물건들을 주제별로 나누어 킹스 라이브러리에 전시했다. 큐레이터들이 물건을 보고 분류를 나누는 방식은 이 시기 영국이 세상을 보는 방식을 그대로 반영했다. 킹스 라이브러리는 계몽 시기 서양에서 세상과 자연 그리고 인류를 어떻게 이해했는지 알 수 있는 중요한 공간이다. 영국 박물관은 2003년 영국 박물관 개관 250주년을 맞아 19세기 킹스 라이브러리를 영국 박물관 Room 1, 즉 첫 번째 전시실에 그대로 재현했다. 계몽의 방The Enlightenment Gallery이라고 불리는 이 전시공간은 7개의 테마로 소장품이 진열되어 있다. 종교와 의례, 무역과 발견, 고고학, 예술과 문명, 세계의 분류, 고대의 경전, 그리고 자연 세계로 나누어진 계몽의 방은 19세기 영국인들의 호기심과 연구 활동을 그대로 보여주는 공간이다.

250년이 넘는 시간동안 영국 박물관의 외형은 지속적으로 변해왔다. 하지만 킹스 라이브러리가 위치했던 영국 박물관의 첫 번째 전시관은 1823년 첫 증축 이후 형태를 그대로 유지하고 있다. 영국 박물관에서는 계몽의 방을 새롭게 재편하면서 나무 바닥부터 천장 장식까지 19세기 원본 그대로 복원했다. 19세기 킹스 라이브러리와 비교했을 때 계몽의 방의 전시

작품은 조금 바뀌었지만 조지 3세를 상징하는 천장의 무늬나 250년이 넘은 오크나무 바닥까지 그때 모습이 그대로 남아있다.

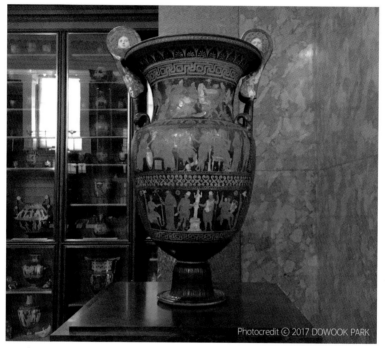

<그리스 적화식 크라테르 Red figure pottery>, BC400년 경, 영국 박물관 소장
계몽의 방에는 고대 그리스의 도기와 같은 19세기 기준에서 신비하고 연구가 필요한 물건들이 주제별로 나누어져 전시되어 있다.

높이 12m, 폭 9m 그리고 넓이 91m로 끝에서 끝까지 벽 하나 없이 길게 트인 방에는 중국의 도자기, 신비한 괴석, 이집트 유물, 종교 경전, 식물 표본 등 전 세계에서 수집한 신비하고 귀한 물건들로 가득 차 있다. 고전적인 양식을 따르고 있는 공간에 골동품처럼 보이는 진열 케이스들 그리고 그 안에 잘 정돈되어 있는 신기한 물건들을 천천히 살펴보면서 발걸음을 옮기면 오래된 나무 바닥에서 삐거덕대는 소리가 난다. 인공적인 조

명도 최소화하여 커다란 창에서 들어오는 빛으로 매 방문 때마다 시시각각 분위기가 변하는 계몽의 방은 영국 박물관의 과거와 현재를 이어준다.

　계몽의 방은 영국 박물관에 입장하자마자 1층에서 만날 수 있는 첫 번째 방이다. 이집트의 로제타 석, 람세스 2세의 흉상, 아시리아의 사자사냥 등 너무나 유명한 작품들이 1층의 다른 방에 몰려 있어서일까, 영국 박물관의 그 어느 공간보다 박물관의 정체성을 보여주는 계몽의 방은 언제나 다른 갤러리보다 한산하다. 하지만 역사적 연구부터 복원 그리고 전시기획까지 많은 박물관 직원들의 노력으로 완성된 계몽의 방에서는 매일 색다른 이벤트가 진행된다. 시간을 잘 맞춰 가면 전시장 안에 꼭꼭 잠겨있는 전시품 중 하나를 직접 만져볼 수 있는데, 구석기시대의 뗀석기부터 고대 이집트의 작은 조각, 로마 시대의 동전 등에 대해 설명을 듣고 촉각으로 인류의 유산을 느껴볼 수 있는 체험이 정기적으로 열린다. 체험은 그 자체로도 흥미롭지만, 이는 사실 시각 장애인이나 발달 장애인과 같이 박물관의 서비스를 쉽게 접할 수 없는 이들의 문화 접근성을 높이기 위한 박물관의 배려이기도 하다.

　서양의 근대를 가속화시킨 계몽시대의 유산을 모든 학구적이고 호기심이 많은 이들이 접할 수 있게 만들어진 계몽의 방은 영국 박물관의 역사와 목적을 상기시켜준다. 동시에 너무나 오만한 제국주의 국가들의 시선을 바탕으로 한 학문의 분류 방식 또한 엿볼 수 있다. 현재 박물관은 역사적인 진보와 과학적인 경험론을 기반으로 전시실을 구성한다. 계몽의 방을 시작으로 영국 박물관의 전시실을 둘러보면, 과연 이러한 역사적이고 과학적인 전시 방식이 누구의 시선인지 생각해 볼 수 있다. 영국 박물관의 전시실은 우리에게 당연한 것을 당연하지 않게 보는 방법을 알려주는 듯하다.

5

시계의 역사

인간은 침팬지, 오랑우탄 등 다른 영장류와 매우 유사한 유전자를 가지고 있다. 인간은 침팬지와 98%, 그리고 오랑우탄과는 97%의 유전자를 공유한다. 인간과 침팬지는 유전적으로 매우 흡사하다. 그러나 인간의 생각하는 능력과 생활하는 방식은 두 종을 하늘과 땅 차이만큼이나 바꾸어 놓았다. 아주 오랜 옛날 구석기 시대, 우리의 먼 조상이 뗀석기를 사용하여 기구를 만들기 시작했을 때부터 인류는 계속해서 새로운 것을 창조해왔다. 몇십만 년 동안 인류는 실용적인 것에서부터 미적인 것, 그리고 추상적인 개념까지 이전에 없던 것들을 만들며 문명을 발전시켜 나갔다. 그렇다면 오늘날 인류가 발전하는 데 있어서 가장 중요한 발명품 중 하나이면서, 우리의 삶에서 없어서는 안 될 것은 무엇일까? 그것은 바로 시간을 측정하는 기계, 곧 시계이다.

인간은 시계를 통해서 시간을 실용적인 방식으로 실체화시켜 사용해왔다. 최초의 시계는 인류의 발전과 그리고 기계식 시계는 근대의 시작과 함께한다. 시간을 측정하고, '몇 시에 만나자'고 이야기하는 것은 현대인에게는 숨 쉬듯 당연한 일이지만, 전 세계가 시간을 보는 방법을 똑같이 공유하게 된 것은 꽤 근래의 일이다. 해시계를 시작으로 오늘날 우리가 사용하는 다양한 종류의 시계가 만들어지기까지 시계의 형태는 많은 변화를 거쳐 왔다. 시계의 발명과 발전으로 인류의 시간은 조금 더 복잡해졌지

만 그만큼 더욱 정확해졌다.

　시계의 발명은 기원전 1500년도까지 거슬러 올라간다. 구석기 시대가 끝나면서 인류는 농사를 짓고 가축을 기르는 정착 생활을 시작했다. 농업 혁명이라고도 불리는 이 변화를 시작으로 인류는 주기에 맞추어 살아왔다. 농작물을 심고, 계절의 변화를 관찰하고, 해와 달 그리고 별의 움직임을 기록하는 일은 인류의 일상이 되었다. 조금 더 효율적으로 천체의 움직임을 기록하기 위해서 달력이 발명되고, 하루의 시간을 가늠하기 위해서 시계가 발명됐다. 인류의 최초의 시계는 해시계이다. 지금으로부터 약 3500여 년 전 이집트인들은 북극성 방향으로 해시계의 막대기를 기울여 항상 일정한 위치에 그림자가 오게 했다. 이후 해시계는 오랜 시간 유럽, 아메리카, 아시아 등 세계 여러 곳에서 사용됐다. 하지만 18세기까지 전 세계적으로 사용된 해시계에는 흐린 날이나 비 오는 날에는 사용할 수 없다는 치명적인 단점이 있었다. 이후에도 물시계, 모래시계, 불시계 등 시간을 재는 여러 방식이 고안됐지만, 날씨나 장소적 조건에 상관없이 정확한 시간을 나타내는 시계에 대한 수요는 계속해서 커져갔다.

　근대 시기까지 해시계나 물시계를 사용했던 동양과는 달리 유럽에선 시계 기술이 유행하듯 발전했다. 이는 교회 중심의 문화와 연관이 깊다. 정확한 시간 측정이 가장 필요한 곳은 교회였다. 중세 유럽의 마을은 교회를 중심으로 구성되었는데, 마을의 한 가운데 광장과 교회가 있고 주거 지역은 그 주변으로 형성된다. 교회는 신과 만나는 공간이면서 마을의 회관이었다. 마을의 중심적인 역할을 하는 교회에서 시간을 알리는 일을 하는 것은 당연한 것이었다. 정확한 시간에 예배를 보기 위해 시간을 측정하여 사람들에게 알리는 것은 교회의 중요한 업무였고, 성직자들의 빠질 수 없는 하루 일과였다. 시계를 뜻하는 영어 단어 'Clock'도 원래는 종을 뜻하는 단어였다고 하니, 교회와 시계의 발전은 떼려야 뗄 수 없는 관계임

이 분명하다. 이처럼 중세 시대에 교회를 중심으로 기계식 시계가 발명됐지만, 이 시대의 시계는 그리 정확하지 않았다. 하지만 시계에서부터 시작된 기계와 과학 기술에 대한 관심은 근대 시기 유럽이 세계의 패권을 잡을 수 있게 해주었다.

 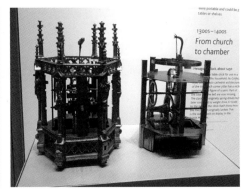

영국 박물관 갤러리 38-39에 위치한 시계의 방. 시계의 역사와 기계식 시계의 발전과정을 조망할 수 있다.

영국 박물관에는 유럽 근대사의 발전에 중요한 역할을 하는 시계만을 위한 전시실이 있다. 영국 박물관의 시계 전시실은 갤러리 38에서 39에 위치하고 있다. 많은 사람들이 이집트의 미라나 그리스의 조각상을 보기 위해 영국 박물관에 방문하지만, 영국 박물관에서는 세계 최고의 시계 컬렉션을 소장하고 있다. 영국 박물관의 시계 전시실에는 최초로 기계식 시계를 사용하기 시작한 13세기부터 오늘날의 원자시계까지 시계의 발전사를 조망한다. 영국 박물관의 시계 컬렉션에는 900여 개의 벽시계와 4,500여 개의 손목시계로 구성되어 있는데, 이 엄청난 양의 소장품은 기계식 시계 기술의 발전뿐만 아니라 아름다운 외형까지 다양한 종류의 시계를 아우른다. 이 전시실이 특별한 이유는 정확한 시간 측정 방식이 어떻게 세계

사를 바꾸었는지 한눈에 보여주기 때문이다.

영국 박물관의 시계 전시실에 들어서면 13세기 마을 광장이나 교회에 설치되어 있었던 커다란 기계식 시계가 먼저 눈길을 끈다. 초기 기계식 시계는 마을 한가운데 설치되었던 공공 시계였다. 이러한 시계들은 추의 중량을 이용해서 시간을 나타냈는데, 시계에 무게 추를 설치해 이를 낙하시키면서 그 무게로 기어 장치를 작동시키는 구조였다. 초기 기계식 시계들은 너무나 크고 무거울 뿐만 아니라 하루에 30분씩이나 오차가 날 만큼 부정확했다. 매일 오차가 나는 시계의 시간을 맞추기 위해서 시계 기술자들도 늘어났다. 르네상스 시대까지 유럽에서 시계는 지역의 기술력과 권력을 보여주는 상징으로 기능하면서 잘 보이는 곳에 크고 화려하게 만들어졌다. 시계 기술의 발전은 개인용 작은 시계의 생산 또한 가능하게 만들었는데, 작은 시계 또한 정확하지 않아서 기능적이기보다는 장식적인 용도로 사용되었다.

영국 박물관 시계 전시실에는 기계의 작동 원리를 보여주는 시계부터

기계식 갈레온The Mechanical Galleon, 1580-1590, Germany, silver, iron, enamel, brass, 영국 박물관 소장
16세기 만들어진 연회 장식용 시계.

형식적으로 아름다운 장식용 시계까지 모든 종류의 기계식 시계를 만나 볼 수 있다. 그중 가장 눈에 띄는 시계는 전시실 한가운데 전시되어 있는 황금색 범선 모양의 시계이다. 중세 시대 유럽의 대형 범선 갈레온^{Galleon} 모양의 기계식 시계는 1585년경에 만들어진 것으로 추정된다. 주재료는 금박을 입힌 황동이고, 세세한 부분은 은, 에나멜, 쇠 등으로 구성되어 섬세한 금속 세공 기술로 화려하게 꾸며져 있다. 범선의 중심 부분에 시계가 달려 있고 캐노피 아래 왕좌에는 왕이 앉아있다. 왕 앞쪽으로는 7명의 왕자들이 그리고 3명의 신하들이 배에 함께 타고 있다.

이 시계는 시간을 보는 용도 보다는 왕실 연회의 여흥을 위해서 제작됐다. 이 섬세한 기계는 태엽이 돌아가면서 선체 안에 설치되어 있는 미니어처 오르간이 연주되고, 리듬에 맞추어 드럼이 그리고 범선 위에 있는 인물들이 움직이도록 만들어졌다. 설정된 연주가 끝나면 범선 중간과 측면에 설치된 대포가 발사된다. 화려한 외관만큼이나 정교한 기술로 만들어진 이 기계식 시계는 아쉽게도 현재는 어떤 방식으로 작동되었는지 알 수 없다. 그저 시계가 만들어진 당시에 쓰인 기록과 큐레이터들의 연구를 통해서 어렴풋이 상상해 볼 뿐이다. 이처럼 16세기까지 기계식 시계는 시간을 측정하는 용도보다는 장식용으로 그리고 많은 사람들을 한 곳에 모으기 위한 공공의 목적으로 제작되고 사용되어왔다. 그렇다면 오늘날 우리가 사용하는 정확한 시계는 언제 발명된 것일까?

정밀하고 정확한 기계식 시계는 대항해 시대를 거치면서 발명됐다. 대항해 시대는 콜럼버스의 신대륙 발견하면서 시작됐다. 콜럼버스가 신대륙을 발견한 이후 스페인, 포르투갈, 영국 등 유럽의 강국들은 앞다투어 또 다른 새로운 지역을 찾아내기 위해, 또 아시아와의 교류를 확장하기 위해 바다로 나섰다. 항해 중 정확한 위치를 알기 위해서는 정확한 시간이 필요했다. 중세 시대를 지나 르네상스 시대 그리고 대항해 시대에 들어

서면서 유럽인들은 더욱 정확한 기계식 시계를 만들어냈다. 또 르네상스 시대 이후 과학과 물리학의 재발견은 기계 기술의 발전을 가속화시켰다.

진자의 등시성

갈릴레이는 피사의 사원에서 램프가 바람에 흔들리는 것을 보고 진자의 등시성을 발견했다. 진자의 등시성은 램프의 무게가 가볍든 무겁든 한 번 갔다오는 데 걸린 시간은 같고, 심지어 많이 흔들리든 적게 흔들리든 주기는 변하지 않는다는 법칙이다.

16세기 갈릴레오 갈릴레이Galileo Galilei (1564-1642)가 천장에 매달린 램프가 일정한 속도로 흔들리는 것을 보고 단진자 운동의 법칙을 발견했다. 진자의 주기는 진폭이나 추의 무게와는 무관하게 오직 끈의 길이에 의해서 변한다는 갈릴레오의 발견 이후 기계식 시계의 기술은 빠른 속도로 성장했다. 시계 기술자의 증가와 이론적 발견에 힘입어 17세기에 꽤 정확하고 편리한 시계의 생산이 가능해졌다. 그런데 추시계는 육지에서는 정확했지만 흔들림이 심한 선박에서 그리 효과적이지 않았다. 문제는 안전한 항해를 위해서 정밀한 시계가 필요했다는 점이다. 선박의 현재 위치를 파악하기 위해서는 위도와 경도를 측정해야 한다. 위도는 천체의 위치를 보고 비교적 쉽게 구할 수 있었다. 그러나 경도를 알기 위해서는 정확한 시간을 측정하는 기술이 필요했다. 지구는 구체이고 24시간마다 한 번씩 회전한다. 그러므로 한 시간마다 선박은 360/24로 15도씩 움직인다. 이를 이용하여 두 지점의 시간차를 안다면 선박이 위치해 있는 경도를 구할 수 있다. 즉 출발한 곳의 시간과 위치한 곳의 시간이 1시간 차이라면, 선박은 출발한 곳에서 경도 15도만큼 떨어져 있다는 계산이 가능한 것이다. 대항해 시대 항해술은 곧 국가의 경쟁력이었으므로 정확한 시간을 아는 것은 무엇보

다 중요했다.

1707년 선박의 위치 계산 착오로 영국 해군의 소함대가 영국의 해안으로 돌아오지 못하고 대서양 섬에서 파선했다. 이 사고로 2,000명이 목숨을 잃었다. 사실 18세기 초까지만 하더라도 매년 수백 척의 배가 경도를 잘못 계산하여 난파되는 일이 다반사였지만, 많은 젊은이들이 목숨을 잃은 1707년의 사고로 영국인들은 큰 충격에 빠졌다. 1714년 영국 의회는 경도법Longitude Act을 제정하여 누구든지 바다에서 정확하게 경도를 측정해 내는 사람에게 20,000파운드의 상금을 수여한다고 발표했다. 1735년 목수 존

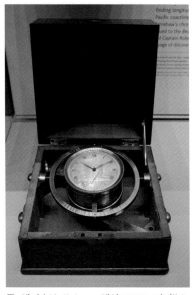

존 해리슨John Harrison, <해양 크로노미터Marine Chronometer>, 1795-1805, 영국, 쇠, 마호가니, 황동, 영국 박물관 소장

크로노미터는 태엽을 이용한 시계이다. 기온의 변화나 배의 동요에 영향을 거의 받지 않는 크로노미터의 오차는 하루에 0.1~0.3초에 불과하다. 오늘날에는 크로노미터 대신 수정식(Crystal) 전자시계가 사용된다.

해리슨John Harrison, 1693-1776은 추시계의 단점을 보완하여 배의 흔들림이나 온도 변화에도 오차가 없는 항해용 시계 크로노미터Chronometer를 발명했다. 추를 이용했던 과거 시계와 달리 크로노미터는 거의 오차가 없다. 여러 정치적 상황 때문에 해리슨은 첫 크로노미터를 발명한 지 40년이 지나서야 상금을 수여받았고, 그 후 3년 뒤 세상을 떠났다. 자신의 평생을 시계에 바친 해리슨 덕택에 기계식 시계는 누구나 합리적인 가격에 구매할 수 있는 물건이 됐다.

13세기 첫 기계식 시계가 발명된 이후, 정확한 시간을 나타내는 기계식

시계가 상용화되기까지 거의 500여 년의 시간이 걸렸다. 1920년대 수정 진동자를 이용해 쿼츠Quartz 시계가 발명되고, 1950년대에는 원자시계 또한 상용화되어 현대의 시계는 지구의 자전 주기보다 더 정확해졌다. 관리가 필요한 기계식 시계와 달리 쿼츠 시계는 건전지만 갈아주면 되고, 내구성도 기계식 시계보다 훨씬 우수하다. 게다가 핸드폰과 함께 디지털 시계가 발달하면서 기계식 시계의 인기는 사그라지는 듯했다. 그러나 오늘날 기계식 시계는 장인정신으로 만들어지는 명품이 되어 부의 척도를 나타내는 상징이 되었다. 과거 더욱 정확한 시간을 측정하기 위해 발명된 기계식 시계는 이제 정교한 기술력과 세공 기술로 하나의 예술 작품으로 취급되고 있다.

정확한 시간을 측정하기 위해 기계식 시계를 개발하고 이후 쿼츠와 디지털 그리고 원자시계까지 이어지는 시계의 발전사는 유럽의 그리고 시계의 기술의 발전사와 맥을 같이한다. 물리학적 발견과 과학 기술과 함께 발전한 유럽 과학 혁명에 견인차 역할을 하면서 산업 혁명의 기초를 다졌다. 시계 기술의 발전은 곧 무기나 산업기계와 같은 다른 기술의 발전이었고, 이는 18세기 이후 유럽이 세계의 패권을 잡는 기반이 되어주었다.

이집트 관과 로제타 석

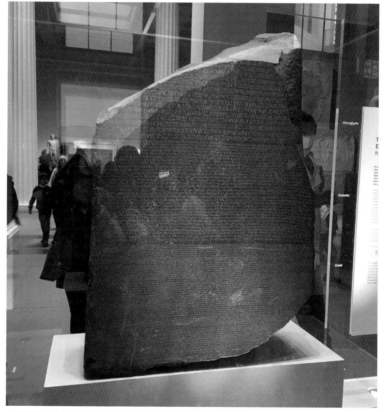

<로제타 석Rosetta Stone**>**, BC196년 경, 영국 박물관 소장

1799년 나폴레옹의 이집트 원정군이 발견한 로제타 석은 고대 이집트의 상형문자를 해독하는 열쇠가 되었다.

영국 박물관에서 역사적으로 가장 중요한 소장품은 무엇일까? 대부분의 역사학자들은 로제타 석Rosetta Stone이라고 대답할 것이다. 더 큰 조각에서 떨어져 나온 것으로 추측되는 로제타 석은 오늘날까지도 고대 이집트 문자의 암호를 해독할 수 있는 유일한 수단이다. 로제타 석의 내용 자체는 기원전 204년부터 181년까지 이집트를 지배했던 왕 프롤레마이오스 5세Ptolemy V의 칭송에 대한 것으로 그리 특별할 것은 없다. 그러나 이집트 상형문자인 히에로그리픽Hieroglyphic 문자 14줄, 당대 이집트의 민중문자였던 데모틱Demotic 문자 32줄, 그리고 고대 그리스어 53줄로 이루어진 로제타 석의 문자는 미스테리 그 자체였던 고대 이집트 문명에 대해 연구할 수 있는 기반을 마련할 수 있는 엄청난 것이었다.

그렇다면 어째서 로제타 석이 이집트가 아닌 영국에 있는 것일까? 사실 로제타 석을 제외하고도 영국은 이집트 외의 나라 중 고대 이집트의 유물을 가장 많이 소유하고 있는 나라이다. 영국 박물관에 가면 엄청난 양의 이집트 미라와 관, 제기, 그리고 귀금속과 같은 고대 이집트의 유물들을 한자리에서 볼 수 있다. 이집트 정부가 지속적으로 반환을 요구하는 이 유물들은 19세기 프랑스와 영국이 경쟁하며 식민지를 넓혀나가던 제국주의 시대의 상징이다.

프랑스의 전쟁영웅이자 이후 스스로 황제 자리에까지 오른 나폴레옹 보나파르트Napoleon Bonaparte (1769-1821)는 1798년부터 1801년까지 이집트로 원정을 떠났다. 그가 멀리 이집트까지 원정을 간 이후는 프랑스 군대를 지중해 동쪽에 주둔시켜 이미 인도를 지배하고 있는 영국을 위협하기 위해서였다. 나폴레옹은 영국 박물관에 이어 루브르 박물관이 개관한지 몇 년 되지 않은 시기에 원정을 떠났는데, 그는 고고학자들을 원정에 함께 데려가 고대 이집트 유적들의 가치를 평가하게 했다. 1799년 나폴레옹의 병사 중 한 명이 역사에서 가장 중요한 발견 중 하나로 기록될 로제타 석을 발

견했다. 로제타 석은 나일강 주변의 라시드^{Rashid}, 혹은 로제타^{Rosetta} 지역에서 발견되어 그대로 이름 붙여졌다. 나폴레옹의 군대는 곧바로 로제타 석의 중요성을 인지하고 다른 유물들과 함께 귀중히 보관했다. 1801년 나폴레옹은 나일 전투에서 넬슨 제독에게 패배하고 영국에 항복을 선언했다. 1801년 영국과 프랑스는 알렉산드리아 조약을 맺었는데, 이 조약을 통해 프랑스는 이집트 원정 중 발견한 유물 대부분을 영국에 넘길 수밖에 없었다. 로제타 석 또한 영국군의 소유가 되었고, 다른 유물들과 함께 연구 목적으로 영국 박물관에 기증되었다.

알렉산드리아 조약을 통해 이집트 유물들이 영국 박물관으로 기증된 1802년부터 로제타 석은 영국 박물관의 많은 소장품 중에서도 최고로 귀중한 보물 대우를 받았다. 1802년 이후 로제타 석은 영국 박물관을 떠난 적이 없었는데, 예외가 있다면 바로 세계 제2차 세계 대전 기간이었다. 전쟁 시기 다른 많은 유럽의 박물관처럼 영국 박물관도 유물의 등급을 나누어 귀중한 보물들을 안전한 장소에 숨겨놓았다. 로제타 석은 영국 박물관 주변 홀번^{Holborn} 지하철역에 숨겨졌다. 이렇듯 영국인들은 로제타 석을 아주 귀중하게 보관하며 로제타 석을 기반으로 이집트학을 발전시키고 학자들을 양성했다.

로제타 석의 발견과 함께 고대 이집트 문명에 대한 영국인들의 관심은 날이 갈수록 커져갔고, 영국 박물관은 이 시기부터 이집트 컬렉션 구축에 더욱 공을 들이기 시작했다. 영국 박물관 건립의 중추적인 역할을 한 한스 슬론 경도 이집트 유물을 160점 소유하고 있었고, 영국 박물관이 개관한 후 다양한 개인 컬렉션에서 기증이 들어오면서 이집트 컬렉션이 점점 더 커져갔다. 또 영국 정부와 연구 기관들은 이집트에 고고학자들을 보내 유물 발굴을 진행하였고, 이들의 발견은 곧 영국 박물관의 컬렉션으로 소장됐다.

고대 이집트에 관한 관심이 큰 만큼 영국이 이집트학에 미친 영향은 지대하다. 이집트 왕의 무덤 중 가장 보존이 잘 되었다고 여겨지는 투탕카멘의 무덤을 발견한 것도 영국 고고학자 하워드 카터Howard Carter (1874-1939)였다. 1800년대부터 1990년대까지 영국 정부는 영국 박물관을 중심으로 고고학 분야를 전문적으로 개척하여 학자들을 키우고 이집트 유물 발굴을 지원했다. 옥스퍼드 대학교, 캠브리지 대학교, SOAS 런던 대학교 등 일류 대학에서 고고학 전공을 개설하고 이집트를 포함한 다양한 고대 문명의 유적의 발굴을 진행했다.

하워드 카터Howard Carter (1874-1939)
영국의 고고학자 하워드 카터는 투탕카멘의 무덤을 발견했다. 카터와 같은 영국의 고고학자들은 이집트학에 심취하여 많은 고대 이집트의 미스터리를 푸는데 큰 공헌을 했다.

제국주의로 마련한 경제적인 풍요와 수준급의 고대 이집트 컬렉션을 바탕으로, 영국은 고대 이집트 유적의 발견과 연구를 끊임없이 진행했다. 그 결과 이집트 외의 나라 중 고대 이집트의 유물을 가장 많이 소유하고 있는 나라가 되었다. 오늘날 영국 박물관에는 7개의 이집트 갤러리가 있는데, 이 갤러리들은 영국 박물관의 전시 공간 중 가장 큰 부분에 속한다. 이렇게 큰 전시 공간을 할애한다고 하더라도 현재 전시되어 있는 이집트의 유물은 영국 박물관이 소장하고 있는 유물 중 4%에 지나지 않는다고 하니, 영국 박물관의 이집트 컬렉션은 가히 엄청나다고 할 수 있다. 전 세계에서 700만 명이 넘는 사람들이 로제타 석과 140개의 미라를 포함한 미스터리한 이집트 문명의 유산을 만나기 위해 영국 박물관을 방문한다.

하지만 많은 사람들에게 사랑을 받는 고대 이집트의 유산의 거처를 두고 영국 박물관과 이집트 정부 간의 열띤 논쟁도 진행 중이다. 이집트는 1994년 문화부 산하의 유물 위원회를 조직했고, 19세기 불법적으로 약탈된 이집트의 유물과 문화재를 반환받기 위해 부단히 노력중이다. 1994년부터 2000년대까지 이집트 정부는 5,000여 점에 가까운 유물을 여러 나라에서 반환받았지만, 국보급으로 중요한 유물들은 아직도 유럽의 박물관들에 보관되어 있다.

베를린 신 박물관 이집트관의 네페르티티 여왕의 흉상, 프랑스 루브르 박물관의 덴데라 조디악, 그리고 영국 박물관의 로제타 석은 고대 이집트 유물 중 중요도와 보존상태가 가장 훌륭한 보물들이다. 제국주의 시대에 약탈당한 문화재들의 거처에 대한 논의는 오늘날까지도 정확한 답을 얻을 수 없는 문제로 지속되고 있는데, 피식민국이었던 한국의 입장에서도 이집트 정부의 입장과 유물의 행보는 주목해볼 만한 이슈이다. 기자의 피라미드와 스핑크스는 이집트에 있지만 이집트 유물을 보기 위서는 전 세계를 여행해야 한다는 점이 아이러니하다. 하지만 이집트인들조차 이집트학을 연구하기 위해서 영국과 프랑스 등의 유럽 강국들과 교류해야 하니 문화재의 거처에 관한 논의는 정답 없이 반복되고 있다.

엘긴의 대리석과 문화재 반환에
대한 논의들

　해인사의 팔만대장경판 중 일부가 영국 박물관에 소장되어 있다면 어떨까? 영국 박물관이 해인사보다 목판을 보존하기에 좋은 환경을 마련해준다고 가정하고, 목판이 박물관에 보관된다면 박물관의 전문 인력들이 대장경판에 대해서 더욱 편하게 연구할 수 있을 것이다. 또 매년 700만 명이 넘는 사람들이 영국 박물관을 방문하여 팔만대장경을 감상하면서 고려의 위상과 한국의 역사에 대해서 배워갈 수 있을 것이다.

　하지만 대장경판이 영국 박물관으로 이전되는 일은 결코 있을 수 없다. 팔만대장경은 너무나 소중한 한국의 유물이고, 그것이 해인사에 있어야만 더욱 의미가 더해지기 때문이다. 팔만대장경은 여러 국가의 난을 견뎌낸 중요한 유물이다. 일본이 조선 시대부터 시시탐탐 팔만대장경을 노려 일제 강점기에는 몇 번이나 도난당할 위기가 있었지만, 지역 주민들의 반발과 해인사 승려들의 반대로 모두 무산되었다. 고려가 흔들리던 시기 나라를 지키고자 하는 간절한 번뇌를 목판에 그대로 담은 팔만대장경은 현재는 해인사에 안전하게 보관되고 있다. 만약 팔만대장경이 해인사에서 옮겨진다면 그동안 목판에 담겨있는 불심과 역사의 의미가 퇴색되게 된다. 그러므로 아무리 접근하기 힘든 곳에 있다고 하더라도, 팔만대장경은 승려들과 함께 해인사에 있어야만 고려를 대표하는 귀중한 유산으로서 그 빛을 발하는 것이다.

본래의 맥락을 떠나서 박물관에 전시되고 있는 유물은 반쪽짜리일 수밖에 없다. 현재 영국 박물관에서 관리하고 있는 많은 유물들의 반환에 대한 소송이 진행되는 이유도 마찬가지이다. 이집트의 로제타 석 외에도 아테네 파르테논 신전의 조각들, 이스터 섬의 모아이 석상, 여러 아프리카 부족들의 유물들까지 영국 박물관은 여러 국가에서 유물 반환을 요청받고 있다. 해가 지지 않는 나라 대영 제국의 영광을 안고 다양한 지역에서 영국 박물관으로 흘러들어온 유물들은 원래의 맥락을 잃고 차가운 유리 전시관 뒤에 보관되어 있다.

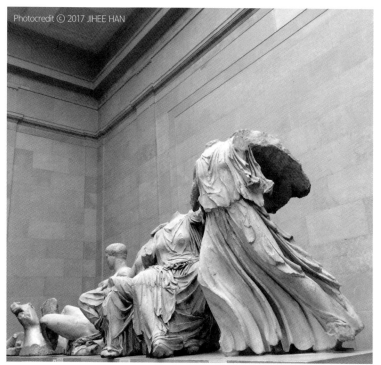

Photocredit ⓒ 2017 JIHEE HAN

<엘긴 마블Elgin Marbles/Parthenon Marbles>, BC447-438, 대리석, 영국 박물관 소장
영국 박물관에는 그리스 파르테논 신전에서 가져온 고대 그리스의 조각상이 전시되고 있다. 엘긴 마블이라 불리는 이 조각상들은 영국과 그리스 간의 외교적 문제로 불거지고 있다.

단적인 예로 그리스 정부는 오래 전부터 영국 박물관에 있는 그리스 조각상의 반환을 요청하고 있다. 2014년에는 헐리우드 스타 조지 클루니 George Clooney의 아내로 유명한 국제 변호사 아말 클루니Amal Clooney와 여러 전문가들을 고용해 그리스 유물의 반환 소송을 본격적으로 진행하고 있다. 하지만 지속적인 반환 요구에 영국 박물관의 입장도 곤란할 만하다. 앞서 이야기한 것처럼 영국 박물관의 컬렉션은 대부분이 개인 소장품으로 이루어져 있기 때문이다. 영국 박물관의 방대한 컬렉션은 국가적인 노력보다는 귀족이나 부호의 개인 컬렉션이 사후 기증되면서 이루어진 것이 대부분이다. 국가가 공식적으로 약탈한 문화재가 아니기 때문에 국가 대 국가로 반환이 쉽지 않다는 입장이다. 영국 박물관 문화재 반환 이슈에 관련해 가장 주목을 받고 있는 파르테논 신전의 조각의 예를 들어보자.

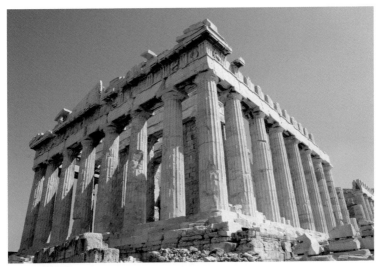

아테네 파르테논 신전
그리스 정부는 엘긴 마블이 있었던 공간인 파르테논 신전 근처에 고대 그리스의 문화를 알리고 유물을 보존하기 위해 아크로폴리스 박물관을 설립했다.

아테네의 파르테논 신전은 2,500년 전에 만들어진 귀중한 유산이다. 여신 아테네를 기리기 위해 처음 건설된 파르테논 신전은 시간이 지나 성모 마리아의 이름을 딴 성당으로 사용되기도 했고 또 이슬람 모스크 사원으로 사용되기도 했다. 오랜 시간 동안 건물은 점점 무너져갔고 신전 안을 화려하게 꾸몄던 조각상들도 조금씩 부식됐다. 1687년 화약 폭발 사고 이후 파르테논 신전은 완전히 폐허가 됐고, 남아있던 조각상의 절반이 다시 건물에 붙일 수 없을 정도로 훼손됐다. 1800년대 초 오토만 제국에 외교관으로 파견된 엘긴의 백작 토마스 부르스Thomas Bruce, 7th Earl of Elgin (1766-1841)는 당시 아테네를 지배했던 오토만 제국의 허락 아래 파르테논 신전에 남아있던 조각들을 영국으로 가져갔다. 19세기 초 영국은 계몽주의가 유행하고 있었는데, 이성을 바탕으로 한 고대 그리스 문명의 유물은 큰 인기를 끌었다. 엘긴의 백작은 1817년 파르테논 신전의 조각상을 모두 영국 박물관에 기증했고, 1817년부터 지금까지 조각상들은 '엘긴의 대리석Elgin Marbles'이라는 명칭 하에 영국 박물관에서 무료로 상설 전시 중이다.

1817년 영국 박물관에 엘긴의 대리석이 기증된 이후 관계자들은 끊임없이 유물의 복원과 연구를 진행했다. 전 세계 사람들은 무료로 전시되어 있는 엘긴의 대리석을 직접 보기 위해 영국 박물관을 방문했다. 영국 박물관은 관람객은 물론이고 고대 그리스의 유물을 연구하는 전 세계의 학자들에게 엘긴의 대리석을 공개하여 국제적인 협력 연구를 진행했다. 연구자들은 대리석 조각 위에 색깔 안료가 칠해져 있었다는 중요한 사실을 발견해내기도 했다. 영국 박물관은 또한 방대한 소장품을 기반으로 엘긴의 대리석이 세계사에서 얼마나 중요한지를 세계 유수의 학술지에서 여러 번 피력하기도 했다. 1817년부터 파르테논 신전과 엘긴의 대리석이 국제적인 유명세를 얻는 데에 영국 박물관이 중요한 역할을 했다는 것은 부정할 수 없는 사실이다.

하지만 그리스 정부의 입장은 사뭇 다르다. 그리스 정부는 1925년부터 엘긴의 대리석의 반환을 요청했다. 그리스 정부의 주장은 당시 오토만 정부(現 터키 정부)와 영국 측이 합심하여 파르테논의 조각상을 불법적으로 반출했고, 그리스가 독립을 했으니 고대 그리스의 유물인 조각상들을 제 자리로 가져다 놓는 것이 당연하다는 입장이다. 1980년대부터 그리스도 파르테논 신전을 재정비하고 아크로폴리스 박물관을 설립하는 등 고대 그리스의 유물을 제대로 연구할 수 있는 기관을 확립했다.

하지만 영국 박물관은 그리스 정부의 반환 요청을 거부하고 있다. 영국 박물관은 전시되고 있는 조각상들이 고대 아테네의 문명을 세계사적 맥락에서 볼 수 있는 환경을 제공하고 있다고 주장한다. 파르테논의 조각상들은 세계사적 맥락에서 그리스와 아테네의 유구한 역사를 이해할 수 있는 배경이 되어주고, 문화적 경계를 뛰어넘은 인류의 유산이다. 더 많은 사람들이 감상할 수 있는 환경을 마련하는 것은 그리스 정부나 영국 박물관이 동의하는 입장이기 때문에 반환할 필요가 없다는 것이다.

영국 박물관의 입장도 그리스 정부의 입장도 서로 일리가 있다. 문화재 반환에 대해서는 언제나 100% 옳은 정답이 없다. 1800년대 초반 엘긴의 백작이 오토만 제국으로부터 파르테논 신전의 조각상들을 구매해 영국으로 가져가지 않았으면, 전쟁 중 조각상이 파괴되거나 도난당했을 수도 있었다. 역사에는 만약이 없는 것처럼 역사적 유물의 거처도 마찬가지이다. 엘긴의 대리석이 현재 영국 박물관에 전시되고 있는 것은 바꿀 수 없는 사실이며, 매년 엄청난 사람들이 그것을 보고 고대 그리스에 대해서 배워가고, 그 완성도에 감동을 받는다. 그러나 아크로폴리스의 파르테논 신전에서 원래의 맥락 그대로 마주한 조각상들과, 영국 박물관에서 마주한 조각상들이 주는 감동은 엄청난 차이가 있을 것이다.

전 세계 대부분의 공공 박물관이 가입되어 있는 국제 박물관 협의회

(ICOM)가 있다. 국제 박물관 협의회는 국제적, 그리고 지역적 박물관 대회를 통하여 공공의 기관으로서 박물관이 나아갈 방향을 토론하는 의회이다. 국제 박물관 협의회는 윤리 강령을 통해 국제적 기관으로서 박물관이 실천해야 할 의무와 목적을 명시하고 있다. 기본적으로 박물관은 인류의 자연과 문화유산을 보전, 해석하고 장려하는 기관이다. 또 박물관이 관리하는 소장품은 사회의 공익과 발전과 지식의 증진을 위한 것으로 명시하고 있고, 박물관의 서비스가 박물관이 있는 지역사회뿐만 아니라, 소장품이 유래한 지역과도 긴밀히 협력하도록 제정되어 있다. 엘긴의 대리석은 런던에서 유래하지 않았다. 영국 박물관은 엘긴의 대리석이 유래한 그리스 아테네와 긴밀한 협력을 해야 할 의무가 있다. 과연 어떤 결정이 지식의 증진과 공익에 이득이 될지 고민하는 것은 영국 박물관이 계속 안고 가야 할 숙제가 될 것이다.

8

황실의 취향 퍼시벌 데이비드 컬렉션

박물관의 컬렉션은 하루아침에 만들어지지 않는다. 작품의 수집과 연구는 박물관에서 가장 중요하고 또 가장 어려운 업무이기도 하다. 특히 영국 박물관과 같은 거대한 공공 박물관에서 작품의 수집은 역사를 써 내려가는 일과 다름없다. 보통 박물관에서 작품을 수집하는 업무는 큐레이터들이 담당한다. 하지만 작품을 구입할 수 있는 예산은 한정되어 있고 좋은 수준의 유물을 구입할 수 있는 방법은 많지 않다.

영국 박물관이 시작된 방식처럼, 대부분의 박물관들은 기증을 통해서 소장품을 늘려나간다. 다양한 경로로 구성된 공공 박물관의 컬렉션은 개인 컬렉션에 비교하면 일관된 기준이 없다. 컬렉션의 완성도를 이야기할 때 구매자의 취향은 굉장히 중요한 부분을 차지하는데, 공공의 이익을 위해서 되도록이면 많은 작품을 소장해야 하는 박물관은 몇몇 개인의 취향에 의거해 작품을 구입할 수 없다. 그러므로 도자기와 같은 유물은 개인의 컬렉션이 박물관의 컬렉션을 압도하는 경우가 많다.

퍼시벌 데이비드 경Sir Percival David (1892-1964)
퍼시벌 데이비드는 중국 황실 자기를 연구한 영국의 미술사학자다. 최고의 중국 도자기 컬렉션을 구축한 그는 후대 연구를 위해 모든 소장품을 SOAS 런던 대학교에 기증했다.

영국의 부호 퍼시벌 데이비드 경[Sir Percival David (1892-1964)]의 도자기 컬렉션은 현존하는 중국 도자기 컬렉션 중 가장 높은 완성도를 자랑한다. 데이비드 경은 인도와 중국을 중심으로 활동한 영국의 학자이자 엄청난 부호였다. 데이비드 경의 아버지 사순 데이비드 경은 인도 은행[Bank of India]의 설립자로 빅토리아 시대 금융업의 큰손이었다. 어린 시절부터 인도와 중국을 오가며 동양학을 공부한 데이비드 경은 중국의 문화에 폭 빠졌다. 그는 한문으로 된 글을 읽고 한시를 쓸 수 있을 정도로 중국어와 중국의 예술을 깊게 공부했는데, 그중에서도 중국 도자기에 가장 큰 관심을 보였다. 데이비드 경의 컬렉션은 송대부터 청대까지 1,700점이 넘는 최고급 도자기를 아우른다. 그의 도자 컬렉션은 다른 유럽인들의 컬렉션과 차별화된다. 그 이유는 데이비드 경의 컬렉션이 오리엔탈리즘을 바탕으로 한 서양인의 시선으로 구축된 것이 아니라 중국 전통 도자기 감식안에 따라 실제 중국 황실에서 쓰던 최고급 도자기들로 구성되어 있기 때문이다.

유럽인들의 중국 도자기 사랑은 긴 역사를 가지고 있다. 중국은 송나라 (960-1279)때부터 도자기를 생산했지만, 유럽은 18세기까지 도자기를 만들 수 있는 기술이 없었다. 유리처럼 반짝반짝 빛나면서 견고함을 가진 하얀 도자기는 유럽에서 하얀 금으로 치부됐고, 하얀 몸통에 파란 코발트를 칠해 문양을 그린 중국의 도자기는 상류층만이 쓸 수 있는 최고급의 사치품이었다.

1710년 독일 마이센에서 처음으로 도자기 생산에 성공한 후, 도자기 제작 기술이 유럽 전역에 퍼졌다. 하지만 도자기의 영문 명칭 차이나[china]가 말해주듯 도자기의 종주국은 언제나 중국이었다. 송나라, 원나라, 명나라, 청나라까지 중국의 도자기는 가장 최고급의 품질을 자랑했고 최고의 고령토가 나오는 경덕진[Jingdezhen]의 자기는 언제나 높은 수요가 있었다. 마르코 폴로가 동방견문록에서 중국의 자기를 찬양한 13세기부터 유럽인들

은 중국의 자기를 수집해왔다. 하지만 유럽에 있는 대부분의 중국 도자 컬렉션은 내수용이 아닌 수출품이었고, 중국 황실의 취향이 담긴 최고급 도자기는 결코 흔하지 않았다.

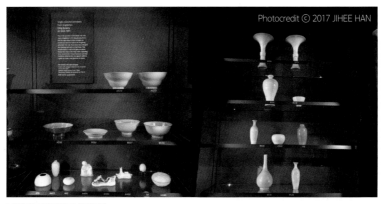

Photocredit ⓒ 2017 JIHEE HAN

퍼시벌 데이비드 컬렉션
영국 박물관에 있는 퍼시벌 데이비드 컬렉션에는 최고 수준의 중국 황실 자기를 만나볼 수 있다. 아름다운 색깔과 투명함 그리고 견고함을 가진 중국의 자기는 몇 백 년 동안 유럽인의 마음을 사로잡았다. 최고의 사치품이었던 중국의 자기는 계층을 불문하고 유럽에서 큰 인기를 끌었다.

데이비드 경의 중국 도자기 컬렉션은 단순한 청화백자가 아닌 글이 쓰인 명문(銘文)도자기들이 압도적으로 많다. 데이비드 경의 명문 도자기 컬렉션 중 역사적으로 가장 중요하다고 평가받는 작품은 원나라 시대의 꽃병이다. 그의 이름을 따서 데이비드 꽃병David Vase라고 불리는 한 쌍의 꽃병은 원나라 쿠빌라이 칸의 통치 시기에 만들어졌다.

생산 시기를 알 수 없는 대부분의 도자기와는 달리 데이비드 베이스에는 '꽃병 한 쌍이 1351년 5월 13일 화요일에 제물로 바쳐졌'는 사실이 새겨져있다. 중국어에 능하고 한문을 깊게 공부한 데이비드 경은 역사적 중요성을 가진 명문 도자기들을 중심으로 컬렉션을 구성했다. 그러므로

데이비드 베이스David Vase

원나라 쿠빌라이 칸 통치 시기 만들어진 이 꽃병은 퍼시벌 데이비드 컬렉션 중 최고의 보물로 칭송받는다. 제작 목적과 시기가 정확하게 쓰여져 있는 이 꽃병은 현존하는 원나라 도자기 중 역사적으로 가장 중요한 유물이다.

데이비드 경의 컬렉션은 다른 서양인들이 선호하는 화려하고 장식적인 도자기가 아닌 중국 황실의 취향을 반영한, 역사적으로 중요한 자기들이 주를 이룬다. 높은 감식안에 중국의 문화와 역사 그리고 한문에 상당한 지식까지 있던 데이비드 경의 도자기 컬렉션은 현존하는 중국 도자기 컬렉션 중 가장 최고라는 평을 받고 있다.

데이비드 경은 단순히 개인 컬렉터로써 귀한 도자기를 모으는 것에 만족하지 않았다. 그는 직접 중국 전통 도자기 감식안에 대한 책을 쓰고, 재단을 만들어 더 많은

데이비드 베이스 부분

데이비드 베이스라고 불리는 이 원나라 시대의 꽃병에는 1351년 5월 13일 제물을 바치기 위해 만들어 졌다는 명문이 새겨져 있다.

사람에게 중국 도자기의 아름다움을 알리고자 노력했다. 그는 동양학으로 유명한 SOAS 런던 대학교에 자신의 컬렉션을 공유하여 학자들을 양성했다. 데이비드 경의 컬렉션은 2007년부터 영국 박물관에 장기 대여가 되어 전시되고 있다.

영국 박물관의 퍼시벌 데이비드 컬렉션에는 그가 대여한 1,700점의 작품이 모두 전시되고 있는데, 이는 자신의 컬렉션이 언제나 한 자리에서 전시되기를 원했던 데이비드 경의 유언을 따른 것이라고 한다. 퍼시벌 데이비드의 컬렉션은 개인 컬렉터의 취향이 그 분야에 얼마나 큰 영향을 미치는지 보여주는 좋은 사례이다. 2007년 퍼시벌 데이비드 컬렉션 갤러리가 오픈하기 전에도 영국 박물관에는 상당한 양의 중국 도자기들이 있었지만, 데이비드 경의 애정과 업적이 담긴 중국 황실의 취향을 엿볼 수 있는 그의 도자 컬렉션은 중국 도자기의 위상을 한층 더 높여주고 있다.

9

영국 박물관의 한국관,
국가를 홍보하는 방법

한국관

영국 박물관의 한국관은 Room 67에 위치하고 있다. 한국관 입구에서부터 조선의 문화를 대표하는 달항아리를 만나볼 수 있다.

영국 박물관이나 V&A 박물관, 혹은 미국 메트로폴리탄 박물관과 보스턴 박물관 등을 방문해서 한국관이 있는 것을 보고 깜짝 놀라는 사람들이 많다. 한국관은 보통 중국관 그리고 일본관과 함께 동아시아 문화를 소개하는 공간에 자리하고 있다. 중국관과 일본관의 엄청난 규모와 소장품에

비해 초라해 보이는 한국관을 보면 자랑스러운 마음보다는 '왜 한국관은 찾기 힘든 곳에 있지?', '왜 한국관의 소장품은 다른 나라들에 비해서 적지?'라는 불만이 먼저 떠오를 것이다.

유수 박물관들이 전시 공간을 나누는 방식은 19세기 만국 박람회의 역사로 거슬러 올라간다. 만국 박람회에서는 전 세계 각국의 발전된 산업을 보여주는 공산품이나 장인들에 의해 만들어진 전통 공예품을 한데 모아 전시했다. 물론 유럽과 북미를 중심으로 열렸던 만국 박람회에는 '만국'을 표방하지만 사실 자기들만의 리그인 경우가 많았다. 하지만 이런 만국 박람회에도 각국 식민지의 전통 공예품이나 그 당시 서구인들에게 사치품으로 칭송되던 중국의 자기와 일본의 칠기 등은 빠지지 않고 전시되곤 했다.

18세기까지 전 세계의 GDP의 반 이상을 담당하던 중국은 언제나 서구인들에게는 열망의 대상이었고, 따로 홍보를 열심히 하지 않더라도 국가의 규모가 워낙 크니 서로 교류하지 못해 안달이었다. 명청 교체기 중국이 국외 교류를 차단했을 때, 일본은 서양과 교류를 위해서 나가사키의 데시마 섬을 항구로 열고 조금씩 서양에 자신들의 존재감을 드러내기 시작했다. 19세기 메이지 유신 시대에 들어 일본은 더욱 교류의 문을 활짝 열고, 유럽과 북미에서 열리는 만국 박람회에도 일본의 산업과 문화를 알리기 위해 큰돈을 들여 참여하기 시작했다.

만국 박람회는 국가를 나누어서 전시관을 세운다. 물론 우리나라도 대한제국 시기 파리에서 열린 만국 박람회에 참여했던 전적이 있지만, 자본과 정보가 부족했던 탓에 그리 성공하지 못했다. 이후 조선은 일본의 식민지가 되어 일본의 도시적이고 세련된 이미지를 홍보하기 위한 발전이 덜 된 목가적인 지역이라는 비교 대상으로 전락했다.

영국 박물관 일본관에 전시된 일본 해군 수여패
1939년 일본이 한국과 대만의 식민 통치를 하며 아시아의 패권을 넘보던 시기에 제작됐다.
자국의 해군 전사에게 수여하기 위해 만들어진 이 수여패는 군국주의와 제국주의로 똘똘
뭉친 일본의 야욕을 보여주는 유물로 전시되고 있다.

　만국 박람회에 참여한 각 국가는 전시를 위해 각국에서 가져온 산업품과 공예품들은 박람회가 개최된 도시에 남기고 가는 전통이 있었다. 이는 자신의 나라를 그 도시에 홍보하기 위한 목적이기도 했고, 당시 운송비가 너무 비쌌기 때문에 차라리 물건을 남기고 가는 편이 비용이 덜 들었기 때문이다. 19세기부터 많은 도시의 만국 박람회에 참여한 일본은 많은 일본 전통 공예품과 산업품을 유럽 대륙에 기증하고 왔고, 이는 자연스럽게 국립 박물관 내의 일본관 소장품으로 이어졌다. 이처럼 현재 박물관에 있는 국가관들은 제국주의 시대 각 국가의 권력을 상징하기도 한다.

　1900년대 초에는 식민 지배를 받고, 1950년대에는 내전을 겪었으며, 1990년대까지 경제를 성장시키느라 바빴던 한국은 외국에 있는 문화재와 문화로 나라의 우수성을 알리는 문화 외교를 생각할 겨를이 없었다. 그러나 유례없는 비약적인 경제적 발전에 성공한 한국은 1990년대부터 조

Photocredit © 2017 JIHEE HAN

영국 박물관 한국관에 전시되어 있는 조선시대 사랑방의 모형

영국 박물관 한국관에는 조선 시대 사랑방의 모형과 함께 삼국시대부터 현재까지 한국의 문화를 보여주는 유물들을 만나볼 수 있다.

금씩 해외에 있는 문화재를 반환받고, 해외 유수 박물관에 한국관을 유치시키기 위해 노력하기 시작했다. 사실 박물관에 한 나라의 국가관을 유치시키는 일은 쉽지 않다. 전시를 할 만한 수준의 소장품이 보장이 되어 있어야 하고, 또 한국의 소장품을 잘 알고 있는 전문가도 많이 필요하다. 이를 위해 외교부와 문화부가 힘을 합쳐 한국에 대해 공부할 수 있도록 외국에서 학자들을 초빙하고, 국내의 우수 인력을 외국으로 보내 전문적인 업무를 진행시키며, 한국어를 외국에 가르치기 위해 한국어 학교 등을 설립하기 시작했다.

영국 박물관에 있는 한국관도 2000년 개관부터 외교부 산하의 한국 국제 교류재단과 국립 중앙 박물관 등이 전문 인력과 문화재의 교류를 통해

성사시킨 사례이다. 사실 한국이 영국 박물관이나 V&A 박물관 등 외국의 유수 박물관에 한국관을 유치시킨 일은 다른 나라로서는 상상도 할 수 없는 일이다. 1990년대부터 2000년대 전반까지 세계의 많은 박물관에 한국관이 생겼는데, 국가관이 새로 유치되는 것은 한국관이 마지막인 경우가 많다. 우리와 비슷한 역사적 지속성과 독자적인 문화를 가진 다른 아시아 국가인 베트남과 태국 등이 세계적 박물관에 국가관을 유치하고 싶어도 지금은 불가능하다.

오늘날의 세계적인 박물관들은 국가적 경계를 통한 전시 방식에 변화를 꾀하고 있으며, 국가 간의 경계를 없앤 갤러리의 개편을 진행하고 있다. 지식의 전달 방식이 과거의 국가적 정체성을 바탕으로 한 전시와 소장품 수집 방식이, 전 세계의 보편적인 역사와 미의식을 기반으로 한 것으로 변화했기 때문이다. 그러므로 한국은 세계 박물관에 국가관을 설립한 마지막 타자라고 볼 수 있다. 또 이러한 국가관을 유지하기 위해 한국 정부의 정책적인 노력과 전문가들의 피와 땀이 있는 것을 기억해야 한다. 영국에서 만나는 한국관은 보기에 작고 부족해 보일 수 있다. 그러나 영국 박물관에 있는 한국관을 한 바퀴 도는 것만으로도 한국의 유수한 역사와 문화를 짧게나마 만나볼 수 있다. 자신들의 역사와 문화를 자신의 나라 외의 국가에서 알릴 수 있는 특권을 가진 나라가 얼마 없다는 것을 생각해 보면, 영국에서 만나는 한국관이 더욱 자랑스러워질 것이다.

내셔널 갤러리
The National Gallery

내셔널 갤러리는 최초로 서양 미술사의 발전 과정을 연대기 순으로 보여주는 미술관이다. 다른 유럽 국공립 박물관과 비교해서 소장품의 양과 건물의 규모는 작지만, 내셔널 갤러리는 전 세계적으로 가장 중요한 미술관으로 손꼽힌다. 내셔널 갤러리는 과거의 유산을 미래의 세대에게 온전히 넘겨주기 위해 회화의 보존 과학과 발전된 기술을 통하여 과거 예술가들이 남기고 간 흔적을 드러내고 있다. 런던의 가장 중심부에 위치한 내셔널 갤러리는 서양 미술사의 연구와 진흥을 위해 끊임없이 노력하며, 무엇보다 체계적인 연구를 바탕으로 한 학문적인 발견을 전 세계 미술 애호가들과 활발하게 공유하고 있다.

설립연도	1824
주소	Trafalgar Square, London, WC2, United Kingdom
인근 지하철역	Charing Cross(150m) ●●, Leicester Square (300m) ●, Picadilly Circus (500m) ●●
관람 시간	일요일-목요일 10:00-18:00, 금요일 10:00-21:00 1월 1일, 12월 24일-26일 휴관
소장품 수	약 2,300점
규모	56개의 전시실
연간 방문객	약 500만 명

시민을 위한 공간

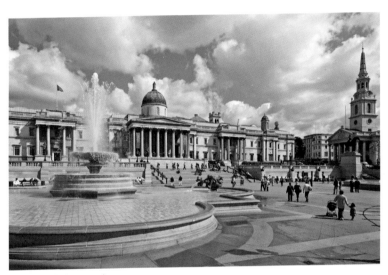

트라팔가 광장

1805년 트라팔가 해전의 승리를 기념으로 만들어진 트라팔가 광장은 런던의 서쪽과 동쪽
을 잇는 중심지이다. 내셔널 갤러리를 중심으로 많은 관광객들과 예술가들이 모여드는 트
라팔가 광장은 런던의 정체성을 상징하는 공간이다.

　내셔널 갤러리는 런던 관광의 중심인 트라팔가 광장Trafalgar Square에 위치
하고 있다. 트라팔가 광장은 1805년 스페인 남쪽 트라팔가 해안에서 나폴
레옹의 프랑스와 스페인 연합군을 상대로 큰 승리를 거둔 넬슨 제독을 기
리기 위해 만들어졌다. 죽어서도 프랑스를 감시할 수 있도록 자신을 높은

곳에 올려달라는 유언을 따라 트라팔가 광장 중앙에는 넬슨 제독의 동상이 50m 높이의 탑 꼭대기를 지키고 있다. 영국 왕실을 상징하는 거대한 사자상들과 다양한 행위 미술, 그리고 1년 365일 내내 붐비는 사람들 뒤로 내셔널 갤러리가 위엄 있게 자리 잡고 있다.

뮤지컬의 메카이자 본고장인 웨스트 엔드West End의 끝쪽에 위치하면서, 런던의 상징인 빅벤과 웨스트민스터 궁전을 바라보고 있는 내셔널 갤러리는 세상에서 가장 많은 관람객들이 방문하는 미술관 중 하나이다. 루브르 박물관이나 영국 박물관에 비해 상대적으로 작은 면적이지만, 내셔널 갤러리의 연간 방문객 수는 600만 명 선으로 영국 박물관이나 바티칸 박물관 그리고 뉴욕 메트로폴리탄 박물관과 비슷한 수준이다.

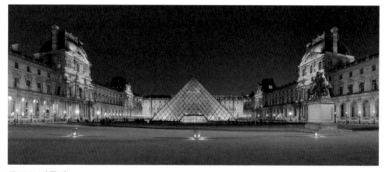

루브르 박물관
파리에 중심에 위치한 루브르 박물관은 세상에서 가장 많은 사람들이 방문하는 박물관이다. 고대 이집트 유물부터 18세기 프랑스 회화까지 두루 갖춘 루브르 박물관의 소장품은 최고의 수준을 자랑한다. 루브르 궁전을 개조해 만든 루브르 박물관은 박물관 주변의 센느 강변까지 세계 문화유산으로 지정되어 있다.

전 세계에서 가장 사랑받는 미술관 중 하나이지만, 영국의 국립 미술관인 내셔널 갤러리는 다른 유럽 국가들에 비해서 조금 늦게 세워졌다. 1793년 영국의 오랜 경쟁 국가인 프랑스의 루브르 박물관 개관 후에 영

국도 국립 박물관인 내셔널 갤러리의 설립에 박차를 가하기 시작했다. 프랑스의 루브르 박물관은 왕실의 컬렉션을 기반으로 설립됐다. 루브르 박물관은 프랑스 최초의 공공 박물관이자 미술관이다. 루브르 박물관에는 역사적인 유물은 물론이고 미술사적으로 중요한 미술 작품들도 함께 전시되고 있다. 루브르 박물관은 프랑스 시민들에게 높은 수준의 문화 향유를 가능하게 해주었다.

루브르 박물관의 개관 이후, 영국에서도 미적 감상을 위해 작품을 보러 갈 수 있는 미술관의 필요성이 더욱 대두되었다. 내셔널 갤러리가 설립되기까지 여러 우여곡절이 있었다. 19세기 영국에서 미술은 아직까지 부유층의 전유물이라는 인식이 깊었다. 영국의 지배 계층은 가난한 노동자들이 아름다운 미술 작품을 보더라도 그것의 가치를 제대로 보지 못할 것이라고 생각했다. 그러나 내셔널 갤러리의 설립을 지지하는 지식인들은 미술관이 적절하게 운영된다면 사회를 긍정적으로 변화시킬 수 있는 강력한 도구가 될 것이라고 생각했다. 결과적으로 1823년 영국 정부는 시민들에게 더 다양한 미적 경험을 제공하기 위해서 미술 작품만을 수집하고 전시하는 내셔널 갤러리를 설립했다.

내셔널 갤러리는 폴 몰이라는 작은 개인 맨션에서 시작됐다. 그러나 폴 몰은 원래 주택이었던 공간이었기 때문에 많은 사람이 방문해 작품을 감상하기에는 시설이 열악했다. 점점 늘어나는 방문객을 감당하기 위해, 영국 정부는 왕실 마구간이 있던 트라팔가 광장에 미술관을 위한 새 건물을 구상했다. 내셔널 갤러리의 새 건물은 건축가 윌리엄 윌킨스^{William Wilkins} ⁽¹⁷⁷⁸⁻¹⁸³⁹⁾에 의해 신고전주의 양식으로 지어졌다. 윌킨스가 지은 내셔널 갤러리의 새 건물은 1838년 현재의 위치에 완공되었다. 오늘날 내셔널 갤러리는 신고전주의 양식에 걸맞은 르네상스를 중심으로 한 서양 미술사의 연대기를 전시하는 미술관으로 성장했다.

내셔널 갤러리가 위치한 트라팔가 광장은 당대 영국 부유층이 모여 있는 웨스트 엔드West End와 동쪽에 위치한 시티 오브 런던City of London 사이에 있다. 중세 시대부터 런던은 동쪽으로는 시티 오브 런던, 서쪽으로는 시티 오브 웨스트민스터 두 지역으로 나뉘어져 있었다. 시티 오브 런던은 상업 지구로 은행, 금융, 상업 등 노동자들을 중심으로 발전했고, 시티 오브 웨스트민스터는 정부기관, 대사관, 대학교 등 귀족을 중심으로 이루어졌다. 내셔널 갤러리가 위치한 트라팔가 광장은 런던의 두 지역의 중심지에 위치해 노동자와 귀족 모두 쉽게 접근할 수 있었다. 내셔널 갤러리는 개관부터 계층을 불문하고 모든 사람들을 위한 공간으로 기획되었다.

계층의 구분 없이 런던 시민의 취향 향상을 위해 설립된 내셔널 갤러리는 진정한 의미의 열린 미술관이다. 1838년부터 내셔널 갤러리는 여러 번의 증축과 함께 1856년 국립 초상화 미술관National Portrait Gallery의 설립과 1991년 신관인 세인즈버리 관The Sainsbury Wing까지 계속해서 시민들을 위한 컬렉션을 확장해 나가고 있다. 현재 내셔널 갤러리에는 총 2,000점의 귀중한 서양 미술사의 대작들이 소장되어 있는데, 다른 서양의 국공립 미술관에 비해 작은 규모이다. 그러나 내셔널 갤러리에는 레오나르도 다빈치, 요하네스 베르메이르, 티치아노 베첼리오, 빈센트 반 고흐 등 시대와 지역을 아우르는 높은 수준의 컬렉션을 보유하고 있어 서양 미술사의 연대기를 한눈에 볼 수 있다.

2

기부로 세워진 미술관

18세기에서 19세기 전반 유럽 대륙에서 유행한 국공립 미술관의 건립은 보통 유럽 왕실의 소장품으로 시작되었다. 하지만 영국의 경우는 조금 다르다. 민주적 혁명을 통해 군주의 소장품을 대중에게 공개하며, 왕족의 미술관이라는 특권적이고 제한적인 공간을 개방적인 공간으로 변환시킨 유럽의 다른 나라들과는 달리, 영국의 왕실은 소장품을 국민들과 공유하지 않았다. 여기에는 크게 두 가지 이유가 있다.

찰스 1세|Charles I of England (1600-1649)
17세기 영국 국왕으로 즉위한 찰스 1세는 미술 작품 수집에 관심이 많았다. 그는 실력 있는 예술가들을 직접 고용하여 작품을 제작하게끔 지원했다. 하지만 종교적 정치적 갈등으로 의회와 마찰을 빚은 찰스 1세는 결국 폐위되고 자신의 신하들에게 처형당했다.

영국 왕실이 소장품을 대중에게 공개하지 않았던 첫 번째 이유는, 영국 왕실의 소장품이 수적으로나 질적으로나 부족했기 때문이다. 물론 영국 왕실도 한때 미술 작품과 보물들을 보유하고 있었다. 특히 찰스 1세^{Charles} I of England (1600-1649)는 예술에 대한 조예가 깊었고 엄청난 미술 애호가였다. 그는 네덜란드의 뛰어난 초상화가 안토니 반 다이크^{Anthony Van Dyck (1599-1641)}를 영국으로 초청해 궁정 화가로 고용하고 기사 작위를 부여할 정도로 예

술에 대한 안목이 깊었다. 그러나 종교적 마찰로 찰스 1세가 처형당한 후, 그의 귀중한 소장품은 유럽 전역에 팔려나갔다. 1660년 찰스 2세Charles II of England (1630-1685)가 재위하면서 영국 왕권이 복귀된 후 찰스 1세의 소장품을 되찾으려는 움직임이 있었지만 그리 성공적이지는 않았다. 결과적으로 찰스 1세 이후 뿔뿔이 흩어진 영국 왕실의 소장품은 왕권이 다시 세워진 이후에도 다른 유럽 대륙의 나라들에 비해서 수적으로 부족하게 되었다.

두 번째 이유는 영국의 특별한 기부 문화와 관련 있다. 일찍부터 해상 무역과 상업, 그리고 금융업이 발달했던 영국에서는 계층을 불문하고 사업을 통해 큰돈을 벌어들인 자본가들이 많았다. 이러한 자본가들은 전 세계에서 귀중한 물건들을 하나둘 모으면서 개인 소장품을 늘려나갔다. 개인의 취향에 따라 수준 높은 컬렉션을 구축한 이들은 사후 자신의 소장품을 대학교와 같은 교육 기관이나 교회와 같은 공공 기관에 기증했다. 옥스퍼드 대학교의 애쉬몰리안 박물관The Ashmolean Museum, 캠브리지 대학교의 피츠윌리엄 박물관The Fitzwilliam Museum, 영국 박물관, 테이트 갤러리, 내셔널 갤러리 모두 개인 컬렉션을 기반으로 설립된 박물관이다. 특히 내셔널 갤러리는 영국에서 가장 큰 은행 중 하나이자 보험사인 로이즈Lloyds의 확장에 중요한 역할을 했던 은행가, 존 줄리어스 앵거스틴John Julius Angerstein (1735-1823)의 개인 컬렉션을 기반으로 시작됐다.

자수성가한 거부였던 앵거스틴은 경제적으로는 부유했지만 상류 사회에 진입하기에는 뛰어넘기 힘든 벽이 있었다. 그는 러시아 출신 유대인이었고, 옥스브릿지Oxbridge로 대변되는 영국 명문대 출신도 아니었다. 때문에 그가 사회적으로 진출할 수 있는 방법은 한정적이었다. 하지만 앵거스틴은 미술 작품 컬렉터로써 탁월한 안목을 갖고 있었다. 앵거스틴은 토마스 로렌스Thomas Lawrence (1769-1830)와 같은 예술가들과 어울리며 예술을 보는 눈을 키워나갔다.

존 줄리어스 앵거스틴John Julius Angerstein (1735-1823)

러시아 출신 유대인인 존 줄리우스 앵거스틴은 미술 작품 수집에 큰 관심이 있었다. 은행업으로 부를 쌓은 앵거스틴은 당시 쉽게 구하기 힘들었던 르네상스 화가들의 작품을 위주로 자신의 소장품을 늘려나갔다. 또 그는 자신의 맨션인 폴 몰에서 예술가와 지식인들과 교류하며 미술 작품에 대한 안목을 키웠다.

앵거스틴은 르네상스 시기의 이탈리아 작가들의 작품을 주로 수집하면서 자신이 사들인 작품들을 자신의 맨션인 폴 몰에 전시하고 관심사가 비슷한 지식인들과 교류했다. 그는 특히 예술가들에게 자신의 소장품을 아낌없이 개방하였는데, 그들이 르네상스 거장의 작품을 보고 영감을 받아 활발한 작품 활동을 할 수 있도록 지원해 주었다.

앵거스틴은 사회적으로 높은 위치는 아니었지만 자신이 가진 것을 더 많은 사람들과 나눌 줄 아는 사람이었다. 1823년 세상을 떠나기 전 앵거스틴은 자신의 소장품을 영국 정부에 기증하길 원했다. 친구 로렌스의 도움으로 영국 정부는 앵거스틴의 최고의 소장품 중 38점의 회화를 시장 가격보다 훨씬 낮은 가격에 취득했고, 앵거스틴의 컬렉션을 기반으로 내셔널 갤러리를 설립했다.

앵거스틴의 소장품은 오늘날까지도 내셔널 갤러리에서 핵심적인 부분을 차지한다. 예술에 안목이 높았던 앵거스틴은 라파엘로와 티치아노와 같은 르네상스 거장에서부터 반 아이크와 렘브란트 같은 플랑드르 작가들의 작품까지 당대 구하고 싶어도 구할 수 없던 귀한 작품들을 주로 수집해서, 미술사적으로도 가치가 높다.

기증된 앵거스틴의 소장품 중 가장 중요하다고 여겨지는 작품은 미켈란젤로의 친구이자 르네상스를 대표하는 또 한 명의 화가인 세바스티아

노 델 피옴보^{Sebastiano Del Piombo (1485-1547)}의 〈라자로의 부활^{The Raising of Lazarus}〉이다. 미켈란젤로가 밑그림을 디자인하고 피옴보가 완성한 〈라자로의 부활〉은 두 거장이 협업하며 교환했던 서신과 스케치가 잘 보존되어 있다. 산업 혁명 이후 유럽 대륙 간의 교류가 활발해지고 르네상스 화가들 작품의 수요가 높았던 시기 영국 정부에 기증된 앵거스틴 컬렉션은 규모는 작아도 실속있는 미술관의 설립을 가능하게 만들어 주었다.

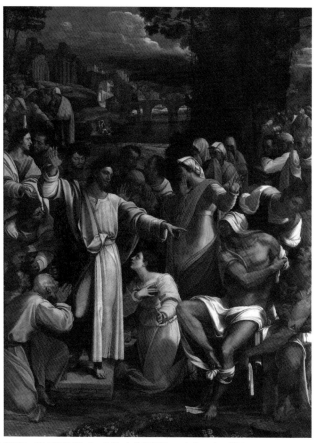

세바스티아노 델 피옴보^{Sebastiano Del Piombo (1485-1547)}, 〈라자로의 부활^{The Raising of Lazarus}〉, c. 1517-1519, 캔버스에 유화. 내셔널 갤러리 소장

미술사의 전시 공간

내셔널 갤러리의 전시관을 따라 걷다 보면 마치 서양 미술사 책 속에 들어간 것 같은 느낌이 든다. 내셔널 갤러리에는 시대와 양식이 비슷한 미술 작품이 한 공간에 전시되어 있기 때문이다. 사실 이러한 전시 방식이 확립되기까지 여러 시행착오가 있었지만, 오늘날까지 전 세계의 많은 미술관이 작품을 시대와 지역 그리고 양식에 따라 분류하는 내셔널 갤러리의 전시 방식을 따르고 있다.

미술사는 미술 작품을 통해서 역사를 바라보는 학문이다. 서양 미술사는 르네상스 시기부터 학문적으로 활발하게 연구되기 시작했다. 르네상스 시대의 학자들은 고대 그리스 로마의 찬란한 문화를 연구하면서 미술사의 학문적인 뼈대를 세우기 시작했다. 그렇게 기틀이 만들어진 서양 미술사는 17세기와 18세기를 지나면서 체계적인 학문으로 정립됐다.

19세기 내셔널 갤러리가 설립될 당시 미술사를 연구하는 가장 보편적인 방법은 바로 양식에 따라 작품을 분류하는 방식이었다. 미술사 학자들은 시대와 지역에 기반해 미술의 양식을 구분하고 각 시대에 따른 캐논 canon, 즉 아름다운 비례의 규범을 제시했다. 이전에는 몇몇의 학자와 귀족들에 의해서 미술 작품의 가치가 정립됐다면, 내셔널 갤러리와 같은 기관이 세워지면서 기관이 미술의 가치 정립을 주도하기 시작했다.

내셔널 갤러리의 전시관에서 휴식을 취하면서 미술 작품을 감상하는 사람들. 내셔널 갤러리는 런던 시민, 관광객, 학생, 노인, 어린이 모두 목적에 구애받지 않고 언제든 무료로 방문할 수 있다.

　내셔널 갤러리의 각 전시실에는 시대를 대표하는 규범을 보여주는 미술 작품들이 조용히 걸려있다. 내셔널 갤러리의 서쪽에 위치하고 있는 세인즈버리 윙Sainsbury Wing 전시관에는 금박과 코발트 블루 등 값비싼 안료로 화려하게 장식된 이콘화, 보티첼리와 레오나르도 다빈치 등 초기 르네상스 화가의 작품들이 자리하고 있다. 세인즈버리 윙과 연결된 복도를 따라 동쪽 메인 홀 쪽으로 이동하면 베네치아 르네상스의 주역인 티치아노와 헨리 8세의 궁중 화가로 활동했던 독일 화가 한스 홀바인의 작품 등이 걸려있다. 메인 홀에서 북쪽 방향은 베르메르와 반 다이크 등 플랑드르 화가의 작품들이 걸려있고, 계속해서 프랑스 작가들과 19세기 인상주의와 후기 인상주의 작가들의 작품이 전시되어 있다. 이처럼 내셔널 갤러리는

한 공간에서 12세기부터 19세기까지 방대한 서양 미술사의 온갖 양식을 모두 만나볼 수 있다.

20세기에 들어 컬렉션이 확장되고 영국을 넘어서 유럽을 대표하는 미술관이 된 내셔널 갤러리는 본격적으로 서양 미술사를 연구하는 기관으로 자리 잡았다. 중세의 이콘화 – 르네상스 – 하이 르네상스 – 로코코와 바로크 – 고전주의와 낭만주의 – 인상주의 – 후기 인상주의 – 모더니즘으로 이어지는 서양 미술사의 연대기는 내셔널 갤러리와 같은 기관에 의해서 더욱 확고하게 정립됐다. 특히 1930년대 뉴욕에서 현대 미술관이 개관한 후 고전 미술을 전시하는 전통적 미술관과 현대 미술관의 차이가 명확해지면서 내셔널 갤러리는 더욱 본격적으로 서양 미술의 역사를 체계화시켰다. 내셔널 갤러리는 각 시대를 대표하는 작가들의 작품이 돋보일 수 있도록 전시를 구성하고, 화파와 양식별로 공간을 구성했다.

1) 중세 시대 종교 미술

이콘화는 종교를 바탕으로 한 미술 작품들을 의미한다. 이콘화의 특징은 정형화된 형식과 작품을 제작한 화가의 정보에 대해서 자세히 알 수 없다는 점이다. 물론 초기 르네상스 시대 이콘화의 형식을 따르며 자신의 이름을 남긴 화가들이 종종 있었지만, 이콘화에서 중요한 것은 신의 영광이었지 개인의 영광이 아니었다.

또 이콘화는 미적인 감상보다는 라틴어를 읽을 수 없는 우매한 대중들에게 성경의 말씀을 전하기 위한 목적으로 제작됐다. 그래서 이콘화는 단

두치오 디 부오닌세냐Duccio di Buoninsegna, <마돈나와 아이 그리고 네 천사들Madonna and Child with Four Angels>, c. 1300-1305, 나무판에 템페라, 내셔널 갤러리 소장

순하고 이해하기 쉽다. 이러한 이콘화들은 성당이나 세례당에서 주문 제작으로 만들어졌기 때문에 화려하고, 금박과 같이 사치스러운 재료로 만들어졌다.

중세 시대의 미술 작품들은 작품을 제작한 화가의 이름이 남아있지 않은 경우가 많다. 그러나 두치오 디 부오닌세냐Duccio di Buoninsegna (1255~1319?)는 14세기 이콘화를 그린 화가로 작품의 이력이 남아있는 흔하지 않은 경우이다. 전통적인 비잔틴 양식으로 그려진 두치오의 작품은 이후 국제 고딕 양식의 시작에 영향을 미쳤다.

2) 초기 르네상스 1

르네상스는 중세 시대 종교 중심의 사고가 인간 중심의 사고로 바뀌면서 시작됐다. 르네상스 미술의 일반적인 특징은 자연의 사실적 재현이다. 원근법과 해부학에 기초한 르네상스 미술은 과거 중세 시대 미술에 비해 사실적이고 정밀하면서 아름답다. 르네상스 시대에는 유럽의 상업 또한 발전하면서 예술의 후원자 계층이 등장한다. 부유한 귀족과 상인들은 예술의 주요 소비자로 떠오르는데, 각 지역별로 후원자들을 만족시키기 위해 미술의 독자적인 유파와 주제 등이 새롭게 탄생했다. 또 15세기 유화의 발견은 회화의 발전에 큰 영향을 미쳤다.

얀 반 에이크의 〈아르놀피니 부부의 초상〉은 유화로 그린 최초의 작품 중 하나이다. 이 작품은 또한 북유럽 르네상스를 대표하는 작품이다. 반 에이크는 원근법을 사용해서 두 부부의 초상화를 완성했는데, 부부 뒤에 보이는 거울이나 촛대, 신발, 강아지 등 곳곳에 결혼을 은유하는 상징들을 함께 묘사했다. 원근법과 더불어 완벽한 명함을 적용해 완성한 이 작품은 과거 템페라 물감을 이용한 작품에서는 불가능했던 유화 물감의 섬세한 기법을 보여주기에 더욱 가치 있다. 옷감의 질감, 강아지의 복슬복슬한 털

등의 붓 터치는 작품에 사실성을 더한다. 오늘날까지 남아있는 반 에이크의 작품은 많지 않지만, 남아있는 모든 작품에는 반 에이크의 서명이 포함되어 있다. 이는 중세 시대 종교 중심 사회에서 르네상스 시대 개인 중심 사회로 사고의 체계가 조금씩 바뀌어 감을 의미하기도 한다.

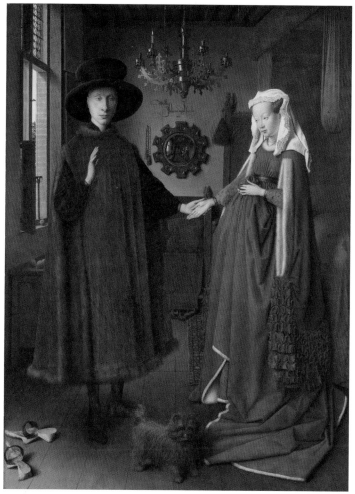

얀 반 에이크Jan van Eyck (1390-1441), **<아르놀피니 부부의 초상**Arnolfini Portrait>, 1434, 캔버스에 유화, 내셔널 갤러리 소장

3) 초기 르네상스 2

초기 르네상스의 또 다른 특징은 기독교 문화와 그리스 문화의 통합이다. 르네상스 시대의 예술가들은 다양한 후원자들의 취향에 따라 회화, 조각, 건축 등에 기독교 문화와 그리스의 문화를 혼합하여 사용했다. 개인 후원자의 주문으로 만들어진 작품들은 피렌체의 메디치 가문의 컬렉션을 통해 쉽게 찾아볼 수 있다. 르네상스 시대에 들어 미술은 이제 정치와 종교의 권위를 홍보하기 위한 수단을 넘어 미적 감상과 개인 취향의 만족을 목적으로 제작되기 시작했다.

산드로 보티첼리Sandro Botticelli (1445-1510), **<비너스와 마르스**Mars and Venus>, 1483, 캔버스에 유화, 내셔널 갤러리 소장

15세기 이탈리아에서는 피렌체를 중심으로 휴머니즘을 바탕으로 한 르네상스가 꽃폈다. 해부학을 통한 과학적인 신체의 묘사, 기독교적 주제 외의 다른 신화와 역사에 대한 관심, 도시 국가의 발전과 정치적 권력자의 미술 후원 등이 초기 르네상스 미술을 발전시켰다. 보티첼리는 메디치 가문의 후원으로 종교화, 역사화 등 여러 작품을 제작했다. 그의 작품 중 가장 대중적으로 인기가 있는 작품은 고대 그리스 로마의 신화에 대한 작품들이었다. 보티첼리는 당대 유행했던 여러 양식을 혼합하여 신비롭고 아름다운 작품을 탄생시켰다.

내셔널 갤러리에 소장되어 있는 보티첼리의 〈비너스와 마르스〉는 형식에 구애받지 않는 자유로운 구성, 그리고 자연스러운 인물의 표정과 신체가 돋보인다. 그리스 신화를 즐겨 그린 보티첼리는 세속적인 주제를 즐겨 그렸는데, 〈비너스와 마르스〉에서는 불륜이라는 파격적인 주제로 당대 기독교 중심의 미술과 차별화를 두었다.

4) 16세기 영국 회화

내셔널 갤러리는 영국의 국립 미술관이다. 그러므로 내셔널 갤러리에는 영국을 대표하는 작가들의 작품이 전시관의 중요한 공간에 걸리는 경우가 많다. 사실 영국은 유럽 대륙에서 떨어져 있던 섬이기 때문에, 르네상스와 함께 발전한 지식을 시차 없이 받아들이기 힘들었다. 그래서 영국 왕실이나 귀족층은 유럽 대륙 출신의 화가를 고용하곤 했다. 독일 출신 홀바인 부자(父子)는 특히 초상화로 유명해 영국 귀족의 수요가 높았다.

내셔널 갤러리에 있는 〈대사들〉을 제작한 한스 홀바인은 독일의 저명한 미술가 집안이었던 홀바인 가문의 아들로, 아버지의 이름을 그대로 따왔기 때문에 소(小) 한스 홀바인Hans Holbein the Younger로 불린다. 어린 시절부터 네덜란드와 이탈리아의 화가들의 작품을 보고 끊임없이 연구했던 홀바인은 북유럽의 정확한 사실주의와 이탈리아의 균형 잡힌 구성, 명암과 대조법, 조각적인 형태와 원근법에 능

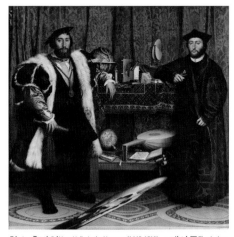

한스 홀바인Hans Holbein the Younger (1445-1510), 〈대사들The Ambassadors〉, 1533, 캔버스에 유화, 내셔널 갤러리 소장

했다. 다양한 지역을 여행하면서 그는 1530년대부터 헨리 8세를 비롯한 영국 귀족들의 초상화가로 활동했다.

한스 홀바인의 〈대사들〉은 부와 명예를 가진 영국 대사의 초상화이다. 이 시대 초상화에는 이들의 부와 명예가 영원하지 못할 것임을 암시하는 상징들이 유행했다. "네 죽음을 기억하라"라는 뜻의 메멘토 모리는 해골과 같은 죽음을 상징하는 이미지들을 통해서 그려졌다. 〈대사들〉 안에도 해골이 그려져 숨겨져 있다. 내셔널 갤러리에 방문해서 〈대사들〉에 그려져 있는 홀바인의 해골을 찾아보는 것도 색다른 경험이 될 것이다.

5) 바로크 미술

바로크 시대의 예술가들은 르네상스 시대에 발전한 과학적인 시선에서 자신의 주관적인 감정을 담기 시작했다. 주로 17세기 유행한 바로크 미술은 '불규칙한' 혹은 '변덕스러운' 이라는 의미에서 시작되었는데, 극적이고 감정적인 바로크 미술의 구도는 조화롭고 균형 있는 르네상스 미술과 크게 비교된다.

렘브란트는 무역으로 경제가 활성화된 네덜란드의 황금시대를 대표하는 작가이다. 그는 빛과 어둠을 극적으로 사용하는 기법에 능했다. 빛이 비친 밝은 부분이 작품의 중요한 부분을 차지하고, 어두운 배경이 중심 바깥쪽으로 넓게 배치되어 마치 어둠 속에서 집중적으로 조명을 받는 것처럼 밝은 부분에 시선이 집중된다.

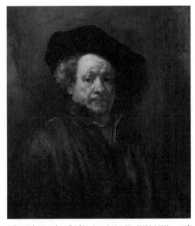

렘브란트 반 레인Rembrandt Van Rijn (1606-1669), 〈자화상Self-Portrait〉, 1640, 캔버스에 유화, 내셔널 갤러리 소장

당시 네덜란드의 사회 분위기를 바탕으로 렘브란트는 시민 계급의 초상화도 많이 그렸다. 그는 빛과 어둠을 이용한 공간감을 통해 초상화에 역동적인 이야기를 담았는데 이는 정형화된 양식이 있었던 과거의 초상화를 무색하게 만들었다. 종교적인 주제에서도 특유의 인간애를 포착했던 렘브란트는 경제적으로는 궁핍하게 생을 마감했지만 네덜란드 최고의 화가로 칭송받고 있다.

6) 신고전주의 미술

신고전주의는 고대 그리스와 로마의 문화와 예술의 부활을 목표로 한 미술사조이다. 신고전주의가 유행했던 18세기는 고고학의 발전으로 고대 그리스와 로마의 유적들이 많이 발견됐는데, 이때부터 유럽에서는 서양 문명이 발생하고 부흥한 그리스와 이탈리아로 여행을 가는 '그랜드 투어 Grand Tour'가 유행했다. 고대 그리스와 로마 문화에 많은 영향을 받은 신고전주의 미술은 형식의 통일성, 표현의 명확성 그리고 조화로운 구성을 추구했다.

앵그르 역시 렘브란트처럼 초상화를 많이 그린 화가이자 신고전주의 양식의 대가였다. 천재적인 소묘 기술과 고전적이고 세련된 미감을 보여주는 그의 작품은 당시 프랑스에서 유행했던 직관적이고 감성적인 낭만주의 화풍과 대조적이다. 이성적이고 아카데미즘을 바탕으로 한 앵그르의

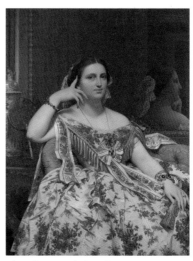

장 오귀스트 도미니크 앵그르Jean Auguste Dominque Ingres (1780-1867), <무아테시에 부인의 초상Portrait of Madame Moitessier>, 1844-1856, 캔버스에 유화, 내셔널 갤러리 소장

작품은 고전을 바탕으로 제작된 라파엘로와 같은 르네상스 화가들에게서 큰 영감을 받았다. 앵그르의 무아테시에 부인의 초상 또한 그리스의 여신을 떠올리게 하는 인물의 묘사와 자세가 돋보인다.

7) 인상주의 미술

　19세기 후반에서 20세기 초반 프랑스를 중심으로 진행된 인상주의 미술은 빛과 색에 대한 순간적이고 주관적인 느낌을 유화로 표현하고자 한 미술 운동이다. 인상주의라는 용어는 1874년, 모네가 선보인 〈인상: 해돋이Impression: Sunrise〉(1872)를 비판하기 위해 한 비평가가 사용하기 시작했다고 한다. 신고전주의로 대표되는 프랑스의 아카데미즘 화파에 반기를 든 인상주의는 시시때때로 변해가는 도시의 모습을 포착한 작품들로 유명하다.

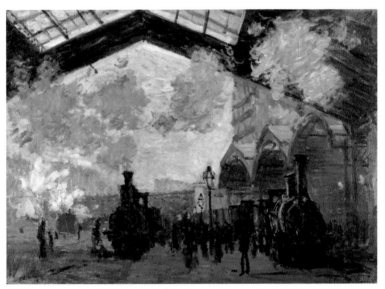

클로드 모네Claude Monet (1840-1926), **〈생 라자르 역**The Gare Saint-Lazare〉, 1877, 캔버스에 유화, 내셔널 갤러리 소장

생 라자르 역은 파리의 근대를 상징하는 공간이다. 이곳은 파리와 교외를 이어주는 기차가 붐비는 역이었는데, 교외에서 작업을 많이 한 모네에게 이곳은 친근한 공간이었다. 모네의 생 라자르 역 작품에서 보이는 증기 기관차와 철과 유리로 된 구조물은 근대를 대표하는 상징들이다. 순간을 그려내기 위한 빠른 붓 터치와 근대성의 포착은 모네를 포함한 인상주의 화가들의 특징이다.

8) 후기 인상주의 미술

인상주의가 찰나의 순간을 작품에 캔버스에 그대로 담아내는 것을 목표로 했다면, 후기 인상주의는 작가의 주관적인 감정을 작품에 표현하기 시작했다. 인상주의 작가들이 지속적인 만남으로 교류하며 비슷한 화풍과 철학을 공유한 것과는 달리 후기 인상주의 작가들은 개성이 담긴 독특한 화풍을 발전시켜 나갔다. 그 결과 세잔의 사과는 입체파에, 고갱의 원시주의는 야수파에, 그리고 고흐의 정열적인 감정은 표현주의에 영향을 주었다. 이처럼 후기 인상주의는 20세기 회화의 발전에 기반을 마련하였다.

후기 인상주의 화가를 대표하는 반 고흐는 시각적인 스펙터클 이상을 추구했다. 반 고흐는 그의 정열적인 내면을 작업에 반영했다. 반 고흐는 살아생전 해바라기를 즐겨 그렸는데, 이는 태양처럼 뜨겁고 격정적인 자신의 감정을 해바라기를 통해서 대변했다고 볼 수 있다. 눈에 보이는 대상을 넘어서 이글거리는 자신의 감정을 작품에 녹아내려 했던 반 고흐는, 비록 생전에는 인정받지 못했지만 이후 많은 사람들이 그의 작품을 통해서 비극적이면서 예술적이었던 그의 삶을 기억하고 있다.

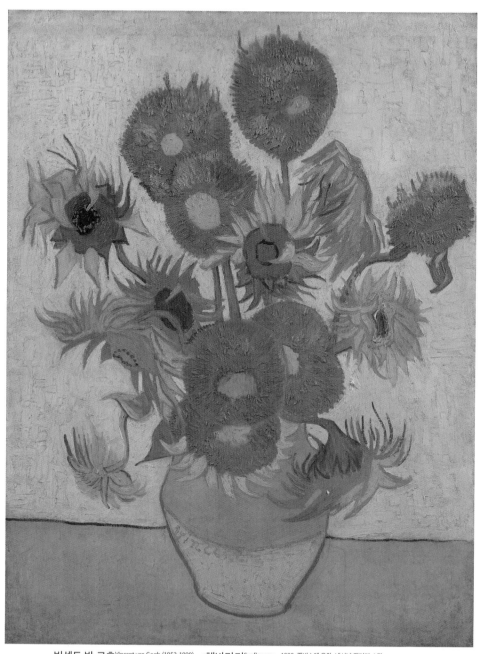

빈센트 반 고흐Vincent van Gogh (1853-1890), **<해바라기**Sunflowers**>**, 1888, 캔버스에 유화, 내셔널 갤러리 소장

4

내셔널 갤러리와 내셔널 포트레이트 갤러리

내셔널 포트레이트 갤러리

설립연도 : 1856

주소 : St. Martin's Pl, London WC2H 0HE, UK

인근 지하철역 : Charing Cross(150m) ●●,

　　　　　　　Leicester Square (300m) ●, Picadilly Circus (500m) ●●

관람 시간 : 일요일-목요일 10:00-18:00, 금요일 10:00-21:00

　　　　　1월 1일, 12월 24일-26일 휴관

소장품 수 : 약 195,000점

내셔널 포트레이트 갤러리는 1856년에 개관한 초상화 전문 미술관이다. 내셔널 갤러리 뒤편에 있어 함께 관람이 용이하다. 엘리자베스 1세, 찰스 왕세자와 다이애나 왕세자비 등 헨리 8세 이후의 영국 역대 왕실 인물을 비롯해 셰익스피어, 나이팅게일, 처칠, 폴 매카트니 등 영국 저명인사의 초상화 약 19만 5천 점을 소장하고 있다. 교과서에 실리는 역사적 인물의 초상화는 대부분 국립 초상화 미술관 소장 작품이다.

　　내셔널 갤러리 바로 옆에는 내셔널 포트레이트 갤러리National Portrait Gallery, 바로 국립 초상화 미술관이 위치하고 있다. 내셔널 포트레이트 갤러리는 제2차 세계 대전이 끝난 이후인 1856년에 세워졌다. 내셔널 갤러리가 서양 미술사의 역사를 한 공간에서 만날 수 있는 미술관을 지향했다면, 내셔널 포트레이트 갤러리는 초상화를 통해 영국 역사와 문화를 만든 인물들을 이해하며 그들의 업적을 다시 한번 기리기 위해 설립됐다. 내셔널 갤

러리와 내셔널 포트레이트 갤러리는 영국 문화 미디어 체육부의 후원을 받는 비정부 공공 기관으로, 서로 독립된 기관이다. 하지만 두 건물이 붙어있어 접근이 수월하기 때문에 두 미술관을 동시에 방문하는 관람객들이 많다.

내셔널 갤러리에는 역사적으로 중요한 화가들의 기념비적인 작품들이 많다. 내셔널 갤러리가 중세 유럽의 종교 미술부터 19세기 인상주의 화가들의 작품까지 유명한 화가와 작품들을 연대기 순으로 전시하고 있다면, 내셔널 포트레이트 갤러리의 경우 작품을 그린 화가는 그리 중요하지 않다. 내셔널 포트레이트 갤러리는 초상화를 모아놓은 미술관인 만큼 작품이 담고 있는 모델의 유명세가 수집과 전시의 기준이 된다.

내셔널 포트레이트 갤러리에서 가장 먼저 만나볼 수 있는 작품은 윌리엄 셰익스피어William Shakespeare (1564-1616)의 초상화이다. 이 초상화는 내셔널 포트레이트 갤러리가 개관한 후 가장 최초로 구입한 작품이기도 하다. 영국 최고의 극작가이자 시인 그리고 배우인 셰익스피어는 근대 영문학의 기틀을 만들었다고 평가받는다. 하지만 이러한 셰익스피어의 삶은 의문

투성이다. 일단 그의 유년기에 대한 기록이 전혀 없다. 성인이 된 이후의 기록도 그가 극배우가 되기 위해 런던에 온 후 띄엄띄엄 있을 뿐이다. 사실 사람들이 셰익스피어의 초상화라고 주장하는 작품은 여러 점이지만, 내셔널 포트레이트 갤러리에서 인정한 작품은 단 두 점뿐이다. 한 점은 그의 작품 모음집에 프린트된 드로샤웃 초상화^{Droeshout Portrait}고 또 다른 한 점은 현재 내셔널 포트레이트 갤러리에 전시되고 있는 찬도스 초상화^{Chandos Portrait}이다.

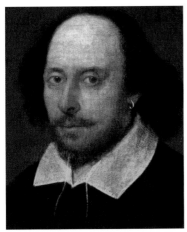 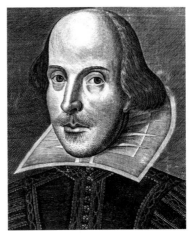

존 테일러^{John Taylor (1585-1651)}, <찬도스 초상화 Chandos Portrait>, 1610, 캔버스에 유화, 내셔널 포트레이트 갤러리 소장 　 마틴 드로샤웃^{Martin Droeshout (1585-1651)}, <드로샤 웃 초상화^{Droeshout Portrait}>, 1623, 판화

　　드로샤웃 초상화는 그림을 그린 화가의 이름을 딴 것이고, 찬도스 초상화는 작품을 소유하고 있던 컬렉터의 이름을 따서 부르게 됐다. 초상화가 있다고 하더라도 그의 참모습은 아직까지 미스터리이다. 셰익스피어의 초상화에 대한 소문은 무수히 많다. 셰익스피어의 얼굴이 가면이라는 소문, 그가 원래 여자라는 소문, 셰익스피어가 한 인물이 아닌 작가 그룹을 지칭한다는 소문 등 그에 대한 추측은 많지만, 셰익스피어의 글 외엔 그를

나타내는 사료가 없어서 확인할 수 있는 방법이 없다. 인물의 미스터리함과 천재적인 문학성은 곧 셰익스피어를 전 세계에서 가장 유명한 영문학 작가로 만들어 주었다. 어쨌든 중요한 것은 셰익스피어가 영국인들이 가장 사랑하는 작가라는 점이다. 내셔널 포트레이트 갤러리에는 셰익스피어처럼 영국이라는 국가를 구성하는 데 중요한 역할을 한 인물들의 초상화가 전시되어 있다. 찬도스 초상화에서 중요한 것은 그림을 그린 작가보다 셰익스피어라는 모델 그 자체이다. 찬도스 초상화는 내셔널 포트레이트 갤러리의 목적성을 정확히 드러낸다.

셰익스피어 이외에도 내셔널 갤러리에는 엘리자베스 1세의 다양한 버전의 초상화를 비롯한 영국 왕실 인물들의 초상화, 중세 시대부터 이어져 내려오는 영국 의회의 모습과 의회를 구성하는 의원들의 초상화, 영국 총리들의 초상화, 찰스 다윈과 같이 영국인으로서 영국의 학술적 위상을 드높인 학자들의 초상화 등이 전시되어 있다. 한 국가를 대표하고 또 역사를 정립한 사람들의 초상화를 공공의 알 권리를 위해 한 기관에 모아서 전시하는 것은 전 세계에서 영국이 최초이다. 영국 사람들이 미술의 심미적인 감상을 위해 내셔널 갤러리를 방문한다면, 내셔널 포트레이트 갤러리는 역사박물관의 한 분류로 자신들의 뿌리와 자긍심을 찾기 위해서 방문하는 공간이다.

처음에는 유화나 판화 스케치와 같이 화가가 직접 그린 초상화만 취급했던 내셔널 포트레이트 갤러리는 현재 모든 매체로 만들어진 초상화를 수집하고 있다. 사진은 물론이고 영상, 나무나 메탈로 만들어진 추상 조각도 인물을 염두하고 만들어졌다면 초상화가 될 수 있다. 내셔널 포트레이트 갤러리의 전시관을 둘러보는 일은 영국 역사에 중요한 영향력을 미친 인물들을 탐구하는 것을 넘어 매체의 발전을 살펴볼 수 있는 기회이기도 하다.

5

두 개의 〈암굴의 성모〉

레오나르도 다빈치^{Leonardo Da Vinci}

(1452~1519)는 가장 대표적인 르네상

스 맨^{Renaissance Man}이자 전 세계에서

가장 유명한 화가일 것이다. 과학,

수학, 예술 등 다양한 분야에서 두

각을 나타낸 다빈치의 천재성은

오늘날까지 많은 사람들에게 귀

감을 주고 있다. 화가로서 다빈치

는 그리 많은 수의 작품을 남기진

않았지만 완벽한 구도와 어두운

배경 속에서 인물이 연기처럼 채

색 기법, 그리고 그가 곳곳에 숨겨

놓은 수수께끼로 아직까지도 큰

인기를 끌고 있다. 특히 다빈치의

레오나르도 다빈치^{Leonardo da Vinci (1452-1519)}, <붉은 분필로 그린 남자의 초상^{Portrait of a Man in Red}

Chalk>, 1512, 종이에 분필, 이탈리아 투리노 도서관 소장

가장 유명한 작품 〈모나리자^{Mona Lisa}〉(1503)가 있는 루브르 박물관에는 〈모

나리자〉를 보기 위해 사람들이 매일매일 인산인해를 이룬다. 그런데 루

브르 박물관에는 〈모나리자〉 말고도 그의 대표적인 작품이 하나 더 있다.

〈모나리자〉만큼 신비로운 표정을 짓고 있는 성모 마리아와 독특한 배경

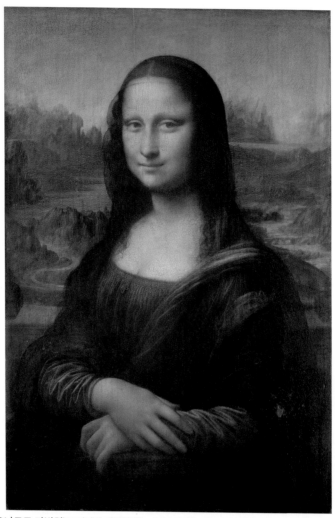

레오나르도 다빈치^{Leonardo da Vinci (1452-1519)}, **<모나리자**^{Mona Lisa}**>**, 1503, 캔버스에 유화, 루브르 박물관 소장

그림으로 유명한 <암굴의 성모^{Madonna of the rocks}>(1495~1508)다. 이 <암굴의 성모>
는 다빈치가 생전에 남긴 유일한 쌍둥이 그림이다. 또 다른 버전의 <암굴
의 성모>는 런던 내셔널 갤러리에 전시되어 있다. 도버 해협을 사이에 두
고 다빈치의 두 <암굴의 성모>가 자리하고 있는 것이다.

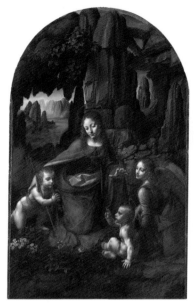
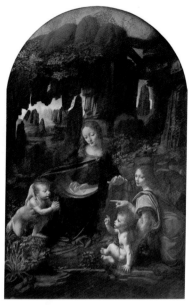

레오나르도 다빈치^{Leonardo da Vinci (1452-1519)}, <암굴의 성모^{Virgin of the Rocks}>, 1508, 캔버스에 유화, 내셔널 갤러리 소장

레오나르도 다빈치^{Leonardo da Vinci (1452-1519)}, <암굴의 성모^{Virgin of the Rocks}>, 1483-1486, 캔버스에 유화, 르부르 박물관 소장

　루브르와 내셔널 갤러리의 <암굴의 성모>는 언뜻 보면 같은 작품처럼 보이지만 사실 크기, 색감, 공간 구성, 인물의 디테일에서 꽤 많은 차이를 보인다. 공통적으로 <암굴의 성모>는 마리아의 머리를 중심으로 안정적인 삼각형 구도로 그려졌는데, 르네상스 인물화에서 흔히 볼 수 있는 이 삼각형 구도는 후대의 작가들의 작품 구성에 영향을 미쳤다. 앳된 얼굴을 하고 있는 동정녀 마리아의 왼쪽에는 세례자 요한이 위치하고 있고, 오른쪽에는 베들레헴까지 성 가족을 인도했던 대천사 우리엘과 아기 예수가 그려져 있다. 푸른빛 옷을 입고 있는 마리아는 세례자 요한 쪽으로 시선을 내리고 있고, 세례자 요한은 아기 예수를 경배하고 있으며, 아기 예수는 오른손을 들어 축복을 내리고 있다. 루브르 버전에서 대천사 우리엘은 아

기 예수를 바라보며 오른손 검지로 길을 가리키고 있지만 내셔널 갤러리 버전에서는 손을 내리고 있다. 각 인물의 시선도 그리고 손의 방향도 다르지만 이러한 제스처들이 모여 자연스러운 삼각형 구도를 완성시킨다.

어두운 동굴 속 가녀린 빛 속에서 인물들의 형상이 가녀리게 드러나는 〈암굴의 성모〉는 다빈치의 스푸마토 기법을 대표하는 작품이다. '연기와 같은'이라는 뜻의 스푸마토는 물체의 윤곽선을 자연스럽게 번지듯 그려내는 명암법으로 신비로운 분위기를 표현할 때 제격인 기술이다. 〈암굴의 성모〉는 다빈치의 최고의 작품으로 손꼽히는 〈최후의 만찬〉과 같은 시기에 밀라노에서 그려지기 시작했는데, 이 시기 다빈치는 자연경관에 상당히 매료되어 있었다고 한다. 〈암굴의 성모〉의 배경으로 그려진 동굴에서 자연과 지리학에 대한 다빈치의 관심이 드러나는데, 이 배경은 여러 지형을 조합해 다빈치가 상상으로 그려낸 것이다. 미묘하게 원근법에서 벗어나는 배경의 지형은 이후 그려진 〈모나리자〉에서 더욱 발전되어 나타난다. 스푸마토 기법으로 신비한 기운이 감도는 아름다운 마리아와 천사의 얼굴 그리고 이국적인 지형까지 〈암굴의 성모〉는 다빈치의 작품 중 가장 미스터리하면서도 동시에 가장 경이로운 작품이다.

〈암굴의 성모〉는 당시 많은 미술 작품들처럼 교회의 주문에 의해 제작됐다. 다빈치가 활동하던 시기에는 성당에서 직접 수주를 주어 특별한 날의 기념행사를 위해 성화를 제작했는데, 〈암굴의 성모〉는 12월 8일 성모 승천 대축일을 기념하기 위해 밀라노의 성 프란체스코 성당에서 다빈치에게 주문한 작품이다. 르네상스 시기 화가들에게 있어서 성당이나 왕실의 위임을 받아 작품을 제작하는 일은 영광스러운 일이었다. 화가들은 자본력이 있는 후원자의 적극적인 지원을 받아서 자유롭게 작품을 제작할 수 있었고, 후원자들은 작품을 통해 자신의 이름을 후대에 영원히 남길 수 있어서 서로 상생하는 관계였다. 예술 후원의 대표적인 사례로 거론되는

피렌체의 메디치 가문과 같이, 르네상스 시기 부와 권력을 가지고 있었던 가문들은 천재적인 화가들을 어린 시절부터 교육시켜 교회의 벽화와 같은 큰 프로젝트를 진행하게끔 했다. 다빈치 역시 메디치 가문의 후원을 받아 그의 커리어를 시작했지만, 독자적인 성격 탓에 메디치 가문과의 파트너십이 오랫동안 지속되지는 못했다. 결국 다빈치는 30-40대의 대부분을 새로운 후원자를 찾아 밀라노에서 보냈다.

오늘날 우리는 다빈치를 세기의 천재로 알고 있지만, 사실 살아생전 다빈치는 그리 행복한 삶을 살지 못했다. 물론 다빈치의 실력은 당대에도 비할 이가 없을 정도로 뛰어남을 인정받았다. 15세기 그는 라파엘로, 미켈란젤로와 함께 르네상스를 대표하는 3대 화가였다. 하지만 바티칸에서 교황에게 직접 작품 주문을 받아 화가로서 승승장구했던 라파엘로와 미켈란젤로와는 달리 다빈치는 후원자들과 지속적인 마찰이 있었다. 자본가의 수주를 통해 작품을 제작해야 했던 이 시기 다빈치에게 〈암굴의 성모〉는 자신의 예술성을 표출하는 작업인 동시에 먹고 살기 위한 직업이기도 했을 것이다. 게다가 〈암굴의 성모〉는 예배당의 제단을 위한 꽤 큰 작업이었고 다빈치의 밑에는 작품 제작을 보조하는 동료도 몇몇 있었다. 다빈치는 〈암굴의 성모〉를 요구대로 작품을 완성했지만, 발주자는 계약금을 터무니없을 정도로 깎아서 제시했고 다빈치 측은 법원에 탄원서를 제출했다.

송사 중 먼저 그려진 〈암굴의 성모〉는 민간에 팔려 프랑스로 넘어갔고, 결과적으로 루브르 박물관에 소장되었다. 1483년에 시작된 계약은 1508년이 되어서야 드디어 막을 내렸다. 몇 년에 걸친 법정 다툼 끝에 다빈치는 원래 받아야 할 가격의 반절만 받은 채로 〈암굴의 성모〉를 성 프란체스코 성당의 예배당으로 보낼 수밖에 없었다. 이때 다빈치는 동료들의 도움을 받아 두 번째 〈암굴의 성모〉를 제작했는데, 이 작품이 현재 내셔널 갤러리에 전시되고 있다.

내셔널 갤러리의 〈암굴의 성모〉는 예배당에 같이 걸려있던 천사 그림과 함께 독립된 방에 전시되고 있다. 악기를 연주하고 있는 천사 그림은 다빈치의 동료였던 암브로지오 데 프레디스Giovanni Ambrogio de Predis (1455-1508)와 다빈치와 함께 일했던 신원을 정확히 알 수 없는 작가들에 의해서 제작됐다. 〈암굴의 성모〉와 천사 그림은 18세기 밀라노의 성 프란체스코 성당이 허물어졌을 때 영국 컬렉터에게 팔렸고 그렇게 영국으로 보내진 작품은 1880년부터 내셔널 갤러리에 소장되어 관리되고 있다.

지오반니 암브로 데 프레디스Giovanni Ambrogio de Predis (1455-1508), 〈빨간 옷을 입고 루트를 키는 천사An Angel in Red with a Lute〉, 1495-9, 캔버스에 유화, 내셔널 갤러리 소장

19세기 두 번째 〈암굴의 성모〉를 내셔널 갤러리가 구매했을 시기부터, 런던의 〈암굴의 성모〉는 다빈치의 작품이 아닌 그와 함께 일했던 동료와 조수들의 작품으로 여겨졌다. 파리의 〈암굴의 성모〉가 다빈치가 직접 그린 원작이고 런던의 〈암굴의 성모〉는 후에 그려진 모조품이라는 것이었다. 그러나 20세기에 들어 엑스레이를 비롯한 과학적인 정밀검사 결과 런던의 〈암굴의 성모〉도 다빈치가 스케치하고 제작에 참여한 진품으로 밝혀졌다. 두 〈암굴의 성모〉가 모두 다빈치의 작품이라는 것이 확정된 이후, 2011년 두 점의 〈암굴의 성모〉가 내셔널 갤러리에서 최초로 함께 전시되었다. 아마 다빈치도 생전이 두 점의 〈암굴의 성모〉가 같이 걸려있는 것을 보지는 못했을 것이다.

〈암굴의 성모〉는 다빈치의 예술관을 가장 잘 반영하는 작품으로 심미

적으로 아름답고 신비롭다. 미술사적으로도 이 작품은 르네상스 시기 미술 작품의 주문 방식과 제작 과정을 보여주는 중요한 사료이다. 또 작품 판매를 위해 전전긍긍하는 화가의 인간적인 모습을 상상해 볼 수 있어 재미있다. 최고의 천재로 일컬어지는 다빈치조차도 젊은 시절엔 경제적으로 어려움을 겪었다는 사실이 새삼스럽게 느껴진다. 오늘날 다빈치의 〈암굴의 성모〉는 가격을 책정할 수 없을 정도로 가치 있는 작품으로 거듭났다. 두 개의 쌍둥이 작품이 당대의 사회, 화가의 위치, 그리고 예술이 제작되는 환경에 관해서 깊은 이야기를 할 수 있으니 그 가치는 돈으로 환산할 수 없을 것이다.

전쟁 시기의 미술관

전쟁은 사람들의 일상생활뿐만 아니라 미술 작품과 문화재에도 돌이킬 수 없는 상처를 낸다. 우리나라도 일제 강점기와 한국 전쟁을 겪으면서 유구한 미술 작품과 문화재를 많이 잃었고, 그 후유증은 오늘날까지도 계속 이어지고 있다. 한 번의 폭격으로 몇 백 년, 더 나아가 몇 천 년 동안 지켜져 왔던 보물이 사라지는 것을 보면 우리가 지키는 가치에 대해서 다시 한 번 생각하게 된다. 영국은 산업 혁명 이후 해가 지지 않는 나라로서 전 세계의 위상을 떨쳤다. 그러나 오랜 시간 강력한 나라였던 영국의 보물과 유산도 전쟁으로 큰 상처를 입었다.

영국은 제1차 그리고 제2차 세계 대전에 모두 참전했지만 영국의 미술 작품이 심한 피해를 본 것은 제2차 세계 대전 시기였다. 1930년대부터 독일에서는 히틀러와 나치당이 득세하기 시작했다. 극단적인 인종주의와 국수주의를 표방하던 나치즘은 '금발에 푸른 눈'으로 대표되던 아리아인의 특징과 우수성을 주장하면서 유태인, 마르크스주의자, 자유주의자 등 많은 사람들을 고문하고 학살했다. 히틀러는 자신의 사상을 독일을 넘어 유럽 전역에 퍼뜨리고자 전쟁을 일으켰다.

잔혹한 악인인 히틀러가 화가의 꿈을 가지고 있었다는 것은 널리 알려진 사실이다. 히틀러는 그림을 그리는 것을 좋아했고, 미술 학교 입시까지 준비했었다. 그만큼 미술에 관심이 있었던 히틀러는 전쟁 시기, 좋은 미술

과 나쁜 미술의 기준을 나누어 좋은 미술은 수집하고, 또 자신의 기준에서 나쁜 미술은 한데 모아 퇴폐 미술 전시회를 열었다. 히틀러가 정의한 좋은 미술은 순수한 혈통과 생물학적으로 우수한 아리아인의 신체를 드러내는 아카데미 중심의 미술이었고, 나쁜 그림은 사회 비판적인 아방가르드 미술이었다. 아무리 미술에 관심이 있었던 히틀러라고 할지라도, 그에게 있어 미술은 선전 도구에 지나지 않았다.

케네스 클라크 Kenneth Clark (1903-1983)

케네스 클라크는 런던 출신으로 옥스퍼드 대학교에서 미술사를 공부했다. 그는 역대 최연소인 30세의 나이에 내셔널 갤러리의 관장으로 임명되었다. 이후에도 그는 옥스퍼드 대학교에서 미술사 교수로 활동하면서 전문가와 일반인을 넘나드는 폭넓은 청중을 위한 미술 서적을 지속적으로 발간했다.

1939년 전쟁이 시작되고 독일군은 내셔널 갤러리가 위치한 센트럴 런던에 폭격을 가했다. 당시 내셔널 갤러리의 관장이었던 케네스 클라크 Kenneth Clark (1903-1983)는 독일이 영국에 선전포고하기 전부터 미술관의 모든 소장품을 군사 시설이나 산업 시설이 없는 지역에 분포하여 보관하도록 지시했다. 세계 대전 시기 영국의 수상이었던 윈스턴 처칠 Winston Churchill (1874-1965) 또한 미술 작품의 국외 반출을 불허하고 땅속에 묻거나 다른 안전한 곳에 보관하도록 했다. 많은 작품이 한적한 시골이었던 웨일즈로 이송됐고, 관장과 수상의 빠른 대처로 내셔널 갤러리의 소장품은 전쟁 중 안전하게 보관될

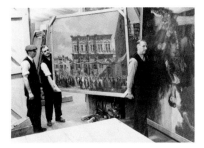

전쟁 중 내셔널 갤러리에서 작품들을 옮기고 있는 사람들.

수 있었다.

내셔널 갤러리의 관장으로서 클라크의 활약은 여기서 끝나지 않았다. 그는 종군 화가 자문 위원회War Artists' Advisory Committee를 조직해 생활고에 빠진 작가들이 종군 화가로 활동할 수 있는 기회를 마련해주었다. 그는 미술관의 운영이 제한되었다고 하더라도, 계속

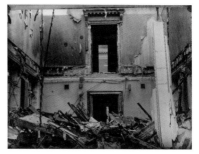

제2차 세계 대전 시기 폭격을 당한 내셔널 갤러리.

해서 특별 전시를 기획하면서 젊은 작가들의 작품을 사들였다. 그는 전쟁 중에도 영국 미술계에 지속적으로 활력을 불어넣어 주었던 것이다.

독일군의 폭격으로 트라팔가 광장 중심을 지키고 있던 내셔널 갤러리의 일부가 폭파되고 안에 있던 그림들을 볼 수 없게 되자, 런던의 시민들은 일상생활과 함께했던 예술 향유에 향수를 느끼기 시작했다. 많은 사람들이 희망이 없는 전쟁 시기, 그들의 삶에 희망을 주는 그림을 보고 싶어 했고, 이에 클라크는 1942년부터 전쟁이 끝나는 1945년까지 한 달에 한 번씩 지하에 보관된 한 점의 작품을 가져와 전시할 수 있도록 이사회를 설

득했다. 수천 점이 걸려있던 미술관에 단 한 점의 작품이 걸렸지만 아이러니하게도 더 많은 런던 시민들의 미술관을 방문했다.

전쟁 중 희망을 찾고자 했던 시민들은 내셔널 갤러리를 찾아 작품을 감상했고, 피아니스트들은 자발적으로 매일 점심시간에 피

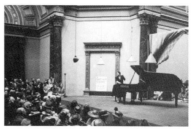

영국의 유명 피아니스트인 마이라 헤스Myra Hess는 전쟁 중 내셔널 갤러리 건물 안에서 자발적으로 피아노 콘서트를 열어 상처받은 시민들의 마음에 희망을 북돋아 주었다.

아노 콘서트를 열어 시민들을 위로했다. 매일 밤 미술관이 문을 닫은 후 작품은 다시 지하에 보관됐다. 그리고 다음 날 아침 다시 시민들을 위해 미술관에 걸렸다. 매달 어떤 그림이 걸릴지 기대하는 일도 런던 시민들에게 작은 행복을 가져다주는 이벤트가 되었다. 내셔널 갤러리는 절박한 전쟁 상황 속에서도 미술을 통해 삶의 가치를 확인할 수 있는 자리를 마련한 것이다.

1945년 전쟁이 끝난 후 내셔널 갤러리의 소장품들은 다시 런던으로 돌아왔다. 5년 동안 부서지고 관리되지 않은 건물을 보수하면서, 내셔널 갤러리의 큐레이터들은 상대적으로 피해가 적은 동쪽 갤러리부터 작품을 걸기 시작했다. 내셔널 갤러리뿐만 아니라 영국 박물관, V&A 박물관 등 런던의 다른 기관들도 지붕이 무너지는 등 막심한 피해를 입었기 때문에 전시가 정상적으로 운영되기엔 시간이 필요했다. 하지만 이러한 피해를 극복하는 과정에서 긍정적인 면도 있었다.

첫 번째 긍정적인 면은 미술 작품에 보존과 예술 향유에 대한 시민들의 관심이 전쟁 이전보다 훨씬 커졌다는 점이다. 새로 열리는 전시를 보기 위해 매일 몇 천 명의 런던 시민들이 미술관을 방문했다. 과거 미술관에 한 번도 와본 적 없었던 사람도 전시를 방문하여 미술 작품을 감상했다.

두 번째로는 피해를 입은 건물을 리노베이션하면서 전시 공간 전체에 에어컨 등 대규모의 전기공사를 진행할 수 있었던 점이다. 1년 365일 선선한 기후 덕에 런던에는 아직까지도 에어컨이 없는 건물들이 있다. 내셔널 갤러리는 제2차 세계 대전 이후 전시 공간을 재건하면서 여러 공사를 한꺼번에 진행할 수 있었다. (참고로 V&A 박물관과 자연사 박물관의 몇몇 건물에는 아직까지 에어컨이 없다.)

마지막으로 전쟁 이후 내셔널 갤러리에 과학부가 만들어지면서 작품의 보존처리가 빠르게 추진되었다. 신설된 보존처리 팀의 활약으로 오랜 전

쟁 동안 피해를 입은 작품의 복원은 물론이고, 과학 기술을 통해 이전에는 알 수 없었던 작품의 비밀을 하나둘 알아갈 수 있게 되었다.

전쟁의 잔혹함은 사람들로 하여금 예술의 가치에 대해 다시 한 번 생각하게 했다. 제2차 세계 대전 이후 유럽은 폐허가 됐다. 영국뿐만이 아니라 독일 등 동유럽의 여러 도시가 엄청난 피해를 입었고 많은 미술 작품과 문화재들이 영원히 사라져버렸다. 산업적으로 가장 발전한 나라 중 하나였던 영국은 전쟁에 의해 가시화된 국가적 보물과 유산의 관리와 보존에 대한 문제점을 빨리 파악하고 오늘날까지 지속적으로 발전시켜 나가고 있다. 영국이 경제적 강국을 넘어 문화적 강국으로 거듭난 것도 이러한 배경을 바탕으로 한다.

보존을 통한 작품 연구

　과거의 미술관과 현대의 미술관의 가장 큰 변화를 꼽자면 아마도 보존 과학의 발전일 것이다. 내셔널 갤러리의 보존 과학부는 1946년에 설립됐다. 이전까지 내셔널 갤러리에 소장되어있는 작품의 보존과 세척은 주로 민간 전문가에게 맡겨졌다. 전쟁 이전의 작품 보존처리는 형편없는 수준으로 진행됐다. 미술관 자체에 전문 인력과 작업을 위한 시설도 없었을뿐더러, 보존의 수준도 그저 작품에 묻은 먼지를 털어내는 수준에 그쳤다. 전쟁 중 땅에 묻혀 있었던 몇몇 작품의 부식이 심각하게 진행되자, 미술관은 긴급히 보존 부서를 신설해 작품의 세척과 복구를 진행했다. 전쟁이 끝난 이후 내셔널 갤러리는 작품의 보존처리를 활발하게 진행했다. 그 결과로 내셔널 갤러리에서는 1947년에서 1948년까지 '세척 작품 전시Clean Pictures Exhibition'이라는 이름으로 깨끗하게 세척된 작품들을 모아 전시회를 개최하기도 했다.

　전쟁 이후 미술관의 시설이 현대화되고 행정 시스템도 이전에 비해서 체계화되면서 더욱 전문적인 작품 관리와 보존 그리고 과학적 연구의 필요성이 대두됐다. 내셔널 갤러리는 보존부와 과학부를 나누어 체계적인 소장품 관리를 시작했다. 보존부의 목적은 미래 세대를 위해 내셔널 갤러리의 소장품을 잘 보존하여 전달하는 것이다. 과학자와 큐레이터들로 구성되어있는 보존부는 작품 전시를 위해 전시장의 상태를 체크하고, 조도

를 조절하며 온도와 습도를 관리한다.

　이 중 작품을 직접적으로 대하는 보존 과학자들은 작품의 복원을 담당하고 있는데, 몇 세기 동안 약해지고 변화된 캔버스나 물감을 손상 없이 복구하는 작업을 진행한다. 이러한 작업은 짧게 몇 달에서 길게는 몇 년까지 걸리기도 한다. 어떤 작품의 세척하고 복원할 것인가에 대한 논의는 전문가들로 이루어진 미술관이 이사회에 의해서 결정된다. 복원의 모든 과정은 문서로 기록되며 다음 세대의 보존 과학자들을 위해 보관된다. 이후에 있을지도 모르는 복원 작업을 위해서는 몇 백 년 전에 칠해진 그림의 색깔을 구현하는 데 어떤 화학적인 원료가 사용됐는지, 혹은 탈착되는 부분을 고정하기 위해서 어떤 접착제가 사용됐는지 등의 기록이 중요하기 때문이다. 사실 그림 자체의 복원보다 캔버스의 뒷면이나 액자의 복원이 더 흔한 업무이다. 그러므로 보존 과학자들은 작품의 색료뿐만 아니라 천이나 나무의 구조에 대한 지식도 갖춰야 한다.

　과학부는 보존부를 도와 작품 복원에 관한 자문과 엑스레이, UV 라이트, 현미경 등을 이용해서 작품을 심층적으로 분석하는 업무를 맡는다. 다빈치의 〈암굴의 성모〉 밑에 화가가 직접 그린 스케치를 확인하는 일도, 두꺼운 유화 층 밑의 숨겨진 메시지를 찾아내는 일도 모두 과학부의 업무이다. 과학부의 연구원들은 작품의 보존처리를 위한 기본적인 감식을 진행한다. 어떤 안료를 써야 적합한지, 미술관 내에 같은 화학 성분으로 구성된 재료가 있는지, 따로 조심해야 할 사항이 있는지 등을 다양한 기계들을 이용해서 검사한다. 이 과정에서 이전에는 알 수 없었던 작품에 대한 중요한 정보를 발견하기도 한다. 특히 엑스레이와 적외선 촬영으로 작품을 보게 되면 완성품에서는 보이지 않던 작가의 초기 구상이 많이 드러나기 때문에 작품에 대한 과학적인 접근은 현대의 박물관과 미술관에서 꼭 필요한 업무로 자리 잡았다.

내셔널 갤러리가 복원 과정에서 찾아낸 사실들은 다수 있지만, 그중에서 미술사적으로 가장 중요한 발견은 바로 안드레아 델 베로키오Andrea del Verrochio (1435-1488)의 작품 복원이었다. 베로키오는 르네상스 시대의 예술가로 화가보다는 조각과 금속 세공사로 더욱 유명했다. 사실 베로키오는 그 제자가 더 유명하다. 그는 레오나르도 다빈치의 스승으로, 다빈치가 과학적인 탐구와 자연의 관찰에 바탕을 둔 회화를 제작할 수 있도록 많은 도움을 주었다. 베로키오는 자신의 정체성을 조각가로 정의하고 있었고, 회화보다는 조각 작품의 제작에 집중했다. 그의 워크숍에는 다빈치 외에도 로렌조 디 크레디Lorenzo di Credi (1459-1537)와 같은 실력 있는 화가들이 많이 있었기 때문에, 베로키오가 주도적으로 제작한 회화는 찾기 힘들었다. 그러나 내셔널 갤러리의 보존 과학부는 미술관에 소장되어있는 〈동정녀와 아기 그리고 두 천사The Virgin and Child with Two Angels〉(1476-8)를 과학적 감식을 통해 연구한 결과 베로키오의 작품임을 밝혀냈다.

내셔널 갤러리는 베로키오의 〈동정녀와 아기 그리고 두 천사The Virgin and Child with Two Angels〉를 1857년에 구매했다. 이 그림은 처음에 초기 르네상스 시기에 활동했던 다른 화가인 피에로 델라 프란체스카의 작품으로 등록되었다. 그러나 곧 미술관의 전문가들은 이 작품이 프란체스카의 작품이 아님을 확신했고 다빈치를 포함하여 여러 화가들을 진짜로 그림을 그린 후보군에 두었다. 이후 지속적인 연구를 통해 〈동정녀와 아기 그리고 두 천사〉가 베로키오의 워크숍에서 제작된 작품임을 증명해 냈다. 그러나 전문가들은 그 당시 베로키오는 화가가 아닌 조각가로만 알고 있었기 때문에 작품이 베로키오의 제자 중 한 명이 그렸을 것이라고 짐작할 뿐이었다.

2008년 발전된 과학 기술을 이용한 심층적인 연구 결과 〈동정녀와 아기 그리고 두 천사〉가 베로키오의 작품임이 입증됐다. 연구팀은 작품 전반에 금속으로 된 안료가 사용됐고, 원래 작품 주변에는 대리석으로 된 조

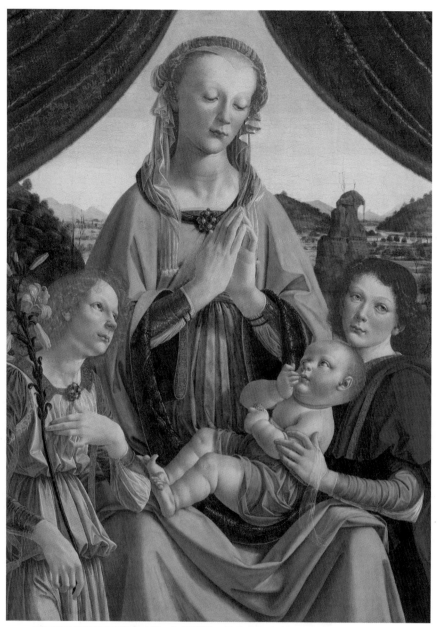

안드레아 델 베로키오Andrea del Verrochio (1435-1488), <동정녀와 아기 그리고 두 천사The Virgin and Child
with Two Angels>, 1476-8, 템페라, 내셔널 갤러리 소장

각품이 감싸고 있었음이 확인된 것이다. 보통 제단 위에 올려 전시되는 르네상스 시기의 회화에 대리석 조각을 덧대는 작업은 흔하지 않은 일이었다. 또 적외선 촬영을 통해 작품의 스케치가 드러났는데, 몇 점 남아있지 않은 베로키오의 스케치와 비교한 결과 작업 방식에서 유사성이 보였다. 또 작품에 그려져 있는 두 천사의 손을 보면 이 작품은 두 사람이 그렸음이 명확히 드러나는데, 두 천사의 손에 보이는 핏줄의 표현과 명암법이 확연한 차이를 보이기 때문이다. 이후 내셔널 갤러리의 보존 과학자들과 큐레이터들은 이 작품이 베로키오가 그의 제자 중 한 명과 함께 그린 그림임을 입증하는 논문을 발표했다.

내셔널 갤러리는 과거로부터 물려받은 거장들의 귀중한 미술 작품들을 후대에 온전하게 물려주기 위해 끊임없이 연구하고 있다. 발전된 과학 기술로 과거에는 알 수 없었던 화가들의 의도와 특징적인 제작 방법을 알아내는 보존 과학 연구원들은 미술 작품을 보는 시각에 새로운 지평을 열어주고 있다. 상대적으로 이른 시기부터 작품의 보존 연구를 지속해 온 내셔널 갤러리는 오늘날 최고의 회화 전문 보존 기관이다. 그리고 내셔널 갤러리는 미래의 세대에게 과거 거장들의 작품을 온전하게 넘겨주기 위하여 전 세계의 많은 미술관들과 협업하여 회화의 보존 기술을 전파하는 데힘쓰고 있다. 동시에 내셔널 갤러리는 베로키오의 〈동정녀와 아기 그리고 두 천사〉의 사례처럼 발전된 보존 과학 기술로 이전에 잘못 알려지거나알 수 없었던 정보를 바로잡는 데 주력하고 있다.

빅토리아 앤 알버트 박물관

Victoria and Albert Museum

V&A 박물관은 세계 최대의 공예와 디자인 미술 박물관이다. 1851년 영국에서 열린 만국 산업 박람회의 성공적인 개최 이후 V&A 박물관의 전신이 설립되었다. 박람회에 전시된 작품들을 런던 시민들에게 보여주기 위해 만들어진 이 박물관은 오늘날까지 공예, 디자인, 퍼포먼스, 패션, 건축 등 다양한 분야의 산업 미술의 발전을 한눈에 볼 수 있는 공간을 마련해 주고 있다. 대영 제국 최고의 전성기를 다스렸던 빅토리아 여왕과 그의 부군 알버트 공의 이름을 딴 박물관 명에서 보이는 것처럼 V&A 박물관은 영국을 대표하는 박물관으로 자리매김하고 있다.

설립연도	1852
주소	Cromwell Road, Kensington & Chelsea, London, SW7, UK
인근 지하철역	South Kensington ●●●
관람 시간	일요일-목요일 10:00-17:45, 금요일 10:00-22:00
	12월 24일-26일 휴관
소장품 수	약 230만 점
규모	145개의 전시실
연간 방문객	약 440만 명

디자인 강국 영국의 시작점

V&A 박물관은 런던 지하철 피카딜리^{Piccadilly}와 디스트릭트^{District}, 그리고 서클^{Circle}선으로 이어지는 사우스 켄싱턴^{South Kensington}역에 위치하고 있다. 켄싱턴 지역은 과거 다이애나 비의 거처이자 현재는 그녀의 아들 윌리엄 왕자와 케이트 미들턴 왕세자비가 살고 있는 켄싱턴 궁전이 있는 곳이기도 하다. 사우스 켄싱턴 역에서 켄싱턴 궁전^{Kensington Palace}까지는 걸어서 20분 정도 걸린다. 그 사이 V&A 박물관, 런던 자연사 박물관, 과학 박물관이 나란히 자리한 박물관 지구가 형성되어 있어, 사우스 켄싱턴 지역은 일년 내내 런던 시민들과 관람객의 발길이 끊이지 않는다.

대영 제국이 한순간에 세워지지 않았듯 유니온 잭, 빨간 이층버스와 공중전화부스, 버킹엄 궁전과 까맣고 긴 곰 가죽 모자를 쓴 호위병으로 대표되는 세련된 영국의 이미지 또한 한순간에 만들어지지 않았다. 오늘날 우리에게 각인된 영국의 이미지는 모두 제국주의의 절정이었던 빅토리아 여왕 시대, 많은 지원을 통해 만들어진 것이다. 19세기 발전된 산업도시의 이미지를 만들기 위한 영국 정부의 노력은 V&A 박물관의 설립 취지와 맞닿아있다. 영국은 20세기까지 군사력과 경제력을 기반으로 한 제국주의 국가에서 21세기에는 예술, 문학, 디자인 등 소프트파워 강국으로 다시 탄생했다. 소프트파워는 군사력이나 경제적인 부국강병의 힘이 아닌 문화, 예술, 과학 등 인간의 이성 및 감성적 능력과 새로운 콘텐츠를 창

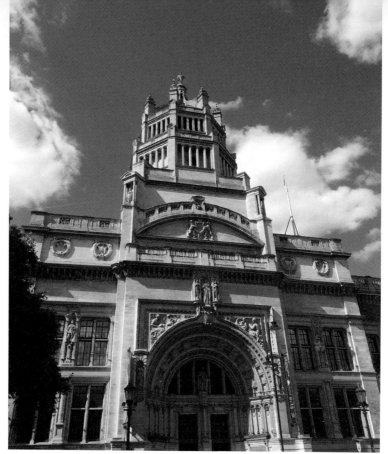

빅토리아 앤 알버트 박물관

V&A 박물관이 위치한 런던의 사우스 켄싱턴 지역은 왕세자 부부가 거주하는 켄싱턴 궁전과 런던 최대의 고급 백화점인 해롯 백화점에서 멀지 않은 거리에 있다. 과거부터 런던의 서쪽은 정부 고위 관료나 대사들이 거주하는 부촌이다.

조하게 하는 힘이다. 21세기는 흔히 소프트파워가 주도하는 시대라고 한다. 그런 의미에서 대영 제국의 위상은 지금도 계속되고 있다. 런던 사우스 켄싱턴 지역에 위치한 세계 최초의 산업 미술, 공예, 그리고 디자인 박물관인 V&A 박물관은 세계를 주도하는 영국의 어제와 오늘을 보여주는 공간이다.

V&A 박물관의 시작은 영국 산업 혁명과 맥을 함께한다. 개혁과 문화정치에 관심이 많았던 빅토리아 여왕의 남편, 작센의 알버트 공은 산업 혁명

의 발생지인 영국에서 대규모 산업 박람회의 개최를 지시했다. 영국 왕실의 전폭적인 지지 하에 1851년 런던 하이드 파크Hyde Park에서 열린 만국 산업 박람회The Great Exhibition of Industry of All Nation는 큰 성공을 거두었는데, 이 성공을 계기로 V&A 박물관의 전신인 제조업 박물관Museum of Manufactures이 설립되었고, 1853년 장식예술박물관Museum of Decorative Arts, 1857년 사우스 켄싱턴 박물관South Kensington Museum으로 명칭이 변경되었다. 그리고 1899년 사우스 켄싱턴 박물관의 건물이 증축되면서 영국 산업과 디자인에 공헌한 알버트 공과 빅토리아 여왕의 업적을 기리며 박물관의 명칭이 최종적으로 빅토리아 앤 알버트 박물관Victoria and Albert Museum으로 변경되었다.

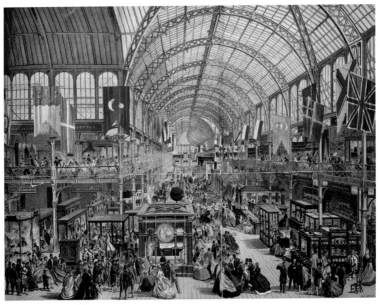

1851년 만국 박람회가 열린 수정궁 내부
만국 박람회는 19세기 산업 경쟁 구도가 드러나는 장이었다. 새로운 공산품을 전시하는 행사임에 동시에 구매와 계약을 체결하는 시장이었던 만국 박람회는 19세기부터 20세기까지 산업 국가들에게 가장 중요한 행사로 자리매김했다.

빅토리아 여왕과 알버트 공

빅토리아 여왕과 알버트 공은 영국의 문화 예술과 디자인의 발전에 크게 일조했다. 빅토리아 여왕 통치 시기 왕립 미술 학교와 공예 박물관 등 산업 디자인을 고취시킬 수 있는 기관들이 많이 설립됐다.

최초로 산업과 문화 예술의 융합을 이끌 수 있는 행정적 토대를 마련했던 알버트 공은 젊은 나이에 세상을 떠났다. 1851년 만국 산업 박람회에서 시작된 V&A 박물관은 알버트 공의 가장 큰 업적이었고, 빅토리아 여왕은 친히 박물관이 사우스 켄싱턴 박물관이 아닌 알버트 박물관으로 불리길 원한다는 뜻을 밝혔다. 1899년 V&A 박물관 건물 증축 및 재개관 기념식 때 빅토리아 여왕은 박물관의 번영을 축복하며 대중 앞에 모습을 드러냈는데, 이를 마지막으로 대중 앞에 다시 나타나지 않았다고 하니 V&A 박물관이 빅토리아 여왕에게도 그만큼 큰 의미가 있었음을 알 수 있다. 여왕과 영국 왕실의 전폭적인 지지 아래 V&A 박물관은 당대 최고의 미술과 디자인을 최상의 상태로 전시하며 영국인의 미적 취향을 한 단계 진보시키는 데 일조했고, 지금까지도 끊임없이 본래의 취지에 맞는 연구와 전시를 진행하고 있다.

V&A 박물관은 단순히 영국의 산업적 발전과 전시에 취중을 둔 산업 미술의 전시관을 뛰어넘어, 대중이 미술과 디자인에 대해 배울 수 있는 교육 공간의 역할을 지향했다. 개관 초기부터 V&A 박물관은 일반 대중, 학생, 전문가로 교육의 단계를 나누어 미술 디자인 교육의 실험적인 방식을 진행해왔다. 일반 대중에게는 전시를 통해 미적인 취향의 계몽을, 그리고 학생과 전문가들을 위해서는 1830년대부터 국립 디자인 학교(現 왕립 미술원, Royal College of Art)의 커리큘럼을 자체적으로 운영하며 박물관

의 소장품을 이용한 디자인 교육을 주도했다. 오늘날에도 V&A 박물관과 왕립 미술원의 공동 커리큘럼은 지속되고 있고, 박물관 6층에는 공예 전공 학생들 그리고 현직 작가들의 스튜디오가 준비되어 박물관 전시실 안쪽에서 창작 작업이 가능하게끔 지원하고 있다.

V&A 박물관이 개관한 지 150여 년이 지난 오늘날까지 영국은 전 세계의 소프트파워를 주도하는 콘텐츠를 선보이는 데 앞장서고 있다. 19세기의 영국이 총과 칼로 해가 지지 않는 제국을 만들었다면, 21세기의 영국은 하이패션 브랜드, 브릿 팝, 앨범 커버, 영화, 책, 궁극적으로 '영국'이라는 이미지를 통해서 아직까지 전 세계에 커다란 영향력을 행사하고 있다. 19세기 후반 선구안을 가진 리더들 덕분에 영국은 이미지와 디자인의 중요성을 이미 인지하고 있었던 것이다. 오늘닐 사우스 켄싱턴의 V&A 박물관에 가면 고대의 메소포타미아의 토기부터 헬로 키티 캐릭터가 그려진 밥솥까지 시대와 지역을 뛰어넘는 인간의 생활과 밀접한 물건들이 전시되어 있다. V&A 박물관은 우리가 매일매일 사용하는 공산품들의 디자인적인 가치를 연구하고, 수집하고, 전시하며 그것을 통해 이제 영국을 위한 이미지와 디자인이 아닌 전 세계를 대상으로 한 보편적인 디자인을 제시하고 있다.

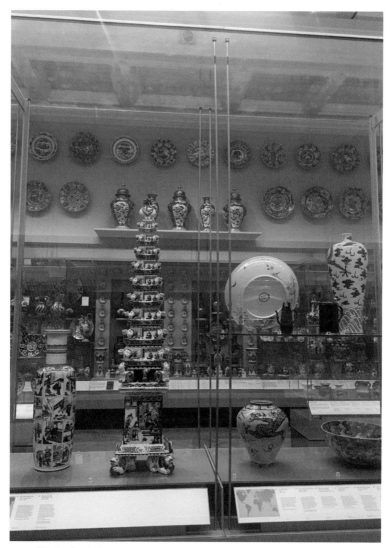

V&A 박물관 6층 사진

V&A 박물관 6층에는 전 세계의 도자기가 전시되어 있다. 6층에는 또 작가들의 스튜디오
가 준비되어 있는데, V&A 박물관은 주기적으로 공예 작가들을 초대해 박물관의 소장품에
영감을 받아 작업을 하게끔 하는 레지던시 프로그램을 진행하고 있다. 전시장 안에 작가
들의 스튜디오가 위치해 있는데 시간에 맞춰 방문한다면 직접 작업을 하는 작가들을 만
나볼 수 있다.

1851년 만국 박람회 그리고
V&A 박물관의 설립

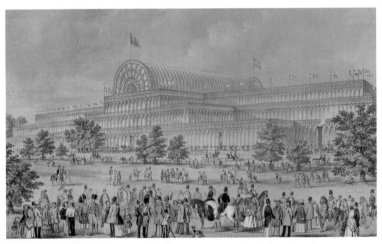

1851년 만국 박람회
1851년 런던, 사상 최초의 만국 박람회가 하이드 파크에 세워진 수정궁에서 개최되었다.
만국 박람회는 대외적으로는 대영 제국의 산업적 위상을 과시하기 위함이었고, 내적으로
는 런던 시민들에게 산업 생산품에 대한 지식과 디자인 취향에 대한 계몽을 목적으로 한
교육적 취지로 개최되었다.

　　19세기는 만국 박람회의 여명기였다. 만국 박람회 열풍은 1851년 영국
만국 산업 박람회에서 시작됐다. 영국은 알버트 공을 중심으로 산업 혁명
의 발산지로서 영국 산업의 발달과 국가적 권력을 전 세계에 드러내기 위
해서 일찍부터 만국 박람회를 준비했다. 만국 박람회는 각 나라의 공산품
을 전시하는 행사이자 국가 간 산업화 경쟁의 장이었다. 만국 박람회에 전

시된 공산품들은 쉽게 국가 간의 구매 계약으로 이어졌기 때문에 현대의 자본주의를 본격화한 행사이기도 했다. 1851년 만국 박람회를 성공으로 이끌기 위해서 영국은 자신들이 보여줄 수 있는 기술력을 집합하여 수정 궁Crystal Palace를 건설했다. 1851년 만국 박람회가 열린 장소인 수정궁은 건물 전체가 유리와 강철만으로 이루어진 현대 건축의 역사에 획을 그은 중요한 건물이다. 이후 화재로 소실되긴 했지만 런던의 중심인 하이드 파크에 건설된 수정궁은 영국 산업의 수준을 보여주는 기념비적 역할을 했다. 전 세계 최초로 열린 1851년 영국 만국 산업 박람회는 1889년 에펠탑으로 대표되는 프랑스 만국 박람회, 최초의 대관람차로 대표되는 1893년 시카고 만국 박람회 등으로 이어져 20세기 전반까지 세계를 박람회의 열풍으로 이끌었다.

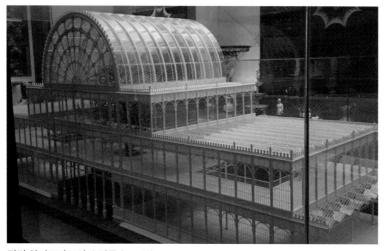

런던 하이드파크의 수정궁 (model)

1851년 영국 만국 산업 박람회에서 전시장으로 하이드 파크에 지어진 수정궁은 영국 산업의 우월함을 과시하기 위한 건축물이었다. 그 당시 제작이 쉽지 않았던 강철과 유리로만 지어진 수정궁은 신재료와 새로운 공업 방식을 사용한 대규모의 건축물로서 대영 제국의 위상을 드러냈다.

세계 여행이나 국제 교류가 보편화 되지 않은 시기, 박람회는 각 나라가 자신의 나라와 나라의 공산품을 홍보할 수 있는 가장 큰 기회였다. 일본은 일찍이 국가 이미지의 중요성을 깨닫고 박람회를 통해 일본의 문화를 알리고자 부단한 노력을 했다. 이 시기 만들어진 일본의 이미지가 오늘날까지 이어지고 있으니 19세기 박람회 열풍은 가히 엄청난 것이었다고 할 수 있다. 일본은 일찍부터

만국 박람회 일본관

일본은 19세기 말 만국 박람회의 중요성을 깨닫고 유럽과 미국에서 열린 만국 박람회에 일본식 건축 스타일로 파빌리온을 짓고 일본의 문화와 공예품을 홍보했다. 사진은 1900년 파리 만국 박람회에 지어졌던 일본의 파빌리온.

영국, 프랑스 그리고 미국에서 열리는 만국 박람회에 큰 자본을 들여 대규모의 일본관을 건립하면서 사무라이 문화, 다도 문화, 게이샤 등 서양인의 관점에서 매력적인 콘텐츠를 발굴했다. 또 도자기, 칠기, 우키요에 등의 공산품을 판매하고 수준 높은 공예품을 개최지에 기증하면서 세계에서 일본의 위치를 확고히 했다. 그만큼 19세기 말 20세기 초의 만국 박람회는 오늘날의 국가 이미지를 구축하는 데 중요한 행사였다.

영국에서 기획하고 개최한 1851년 만국 산업 박람회는 큰 성공을 얻었지만 박람회의 예술상이나 장려상은 모두 예술 강국인 프랑스나 이탈리아로 돌아갔다. 19세기 영국은 산업 혁명 덕에 기술적으로는 크게 발달했으나 미적 취향만은 이웃 나라와 비교해서 확실히 떨어졌다. 빠르게 성장한 도시 노동 계층은 학문을 배우거나 문화를 향유할 수 있는 기회가 적었고, 이는 영국의 전반적인 생산품의 디자인에 영향을 미쳤기 때문이다. 물건은 결국 소비자의 취향을 따라가고, 대부분의 소비자는 배우지 못한

노동 계층이었으니 물건의 디자인이 좋을 리가 없었다. 알버트 공과 함께 만국 박람회를 조직하고 관리자로 활동했던 헨리 콜Henry Cole (1808-1882)은 영국 산업의 증진을 위해서 디자인 교육이 필수적이라는 점을 깨닫고 영국 대중을 교육하기 위한 기관의 설립을 추진했다. 콜은 만국 박람회의 성공적 개최로 얻어낸 왕실의 신임을 기반으로 자신이 맡은 직무를 거침없이 진행했다.

헨리 콜Henry Cole (1808-1882)

영국의 공무원이자 문화 예술 행정가. 헨리 콜은 19세기 영국 산업 미술 운동의 중심인물이다. 1851년 영국 만국 박람회를 기획하고 이후 V&A 박물관과 왕립 디자인 학교 설립을 주도했다.

1851년 만국 박람회 이후 헨리 콜은 영국 디자인 교육 증진을 위해 설립된 산업 미술 박물관(당시 사우스 켄싱턴 박물관)의 초대 관장으로 취임하면서 한발 앞선 디자인 교육을 시행했다. 콜은 일상과 밀접한 산업 미술을 중점적으로 다루면서 많은 사람들이 보다 쉽게 미술을 향유하고 배울 수 있는 박물관을 기획했다. 전 세계에서 산업 혁명을 가장 빨리 이루어낸 영국은 기술적인 면모에서는 어느 나라보다도 앞서 있었지만, 미적 취향은 기술의 수준을 따라오지 못했다. 산업 혁명은 생산성을 높여 주었지만 시민 계층의 삶은 오히려 퇴화했기 때문이다. 산업 혁명과 함께 탄생한 노동 계층은 예술을 소비할 수 있는 재력도 향유할 수 있는 능력도 없었다. 19세기 후반 영국에서 예술의 중요성을 인지하는 이는 소수였다. 행정가로서의 능력만큼이나 문화 예술에 대한 소견 또한 뛰어났던 콜은 박물관이 계층을 불문하고 방문하는, 모든 사람들이 미술과 공예를 배울 수 있는

공간으로 활용되어 영국 산업 발전에 이바지하길 원했다.

헨리 콜과 경악의 방

헨리 콜이 Felix Summerly라는 가명을 쓸 때 만든 작품. 경악의 방에 전시되어 있다.
헨리 콜은 형식에 기능이 따르는 공예품을 좋은 디자인이라고 보았고, 기능과는 관계없이
화려하기만 한 빅토리아풍의 공예품을 나쁜 디자인이라고 보았다. 그는 대중 계몽을 목적
으로 박물관에 그가 정의하는 좋은 디자인과 나쁜 디자인을 나누어 전시했다.

콜은 박물관 관장으로 취임한 이후에 디자인에 대한 자신의 철학을 더
많은 이에게 전파하고자 했다. 그는 펠릭스 서멀리Felix Summerly라는 가명으
로 산업 디자인 대회에 응모하여 입선하기도 했다. 콜은 직접 찻잔 세트
를 디자인하여 군더더기 없는 좋은 디자인의 사례를 제시하기도 했고, 사
우스 켄싱턴 박물관에 나쁜 디자인의 표본을 보여주는 경악의 방Chamber of
Horrors을 만들어 실용성 없고 장식적인 디자인을 비판하기도 했다. 하지만
오늘날 아이러니하게도 콜이 디자인한 찻잔 세트와 그가 나쁜 디자인으

로 선정한 작품들은 현재 V&A 박물관 영국 갤러리에서 한 공간에 전시되고 있다. 콜의 디자인 철학이 모든 시대에 적용되는 것은 아니었지만, 콜이 박물관의 관장이었던 시기 그의 행정 능력으로 인해 영국 산업 디자인의 기반이 마련된 것은 분명한 사실이다. 콜의 목적대로 만국 산업 박람회로 시작된 V&A 박물관은 오늘날에도 공고히 세계 최고의 공예 그리고 디자인 미술 박물관으로 성장했다. V&A 박물관은 설립 초기부터 150여 년이 지난 오늘날까지 대중을 위한 교육과 연구를 위해 전 세계에서 만들어진 산업 미술 작품을 수집하고 전시하고 있다.

캐스트 코트, 모두를 위한 미술 교육의 장

V&A 박물관은 선두적인 미술, 디자인, 퍼포먼스 박물관으로서 연구와 지식을 통해 사람들의 삶을 풍요롭게 하고, 관람객에게 디자인의 즐거움을 널리 알리기 위해 존재한다. V&A 박물관은 소장품을 통해 관람객에게 배움의 기회를 제공하는 것을 가장 큰 목적으로 두고 있다. V&A 박물관에는 어린이, 학생, 가족, 노인, 전문가를 위한 교육 프로그램들이 상시로 준비되어 있다. 책가방을 매고 박물관 내부를 탐험하는 어린이, 자리를 잡고 전시품을 스케치하는 학생들, 은퇴 후 도슨트로 자원봉사 하는 노인 등 V&A 박물관은 말 그대로 모두를 위한 미술 교육의 장이다.

영국의 디자인 산업이 부흥하기 위해서는 일반 시민계층까지 예술을 소비하고 향유할 수 있는 취향과 능력이 필요했다. 콜은 만국 산업 박람회 이후 박물관을 '모든 사람을 위한 교실Schoolroom for everyone'이라고 선언하면서 영국 산업을 발전시키기 위해 디자이너, 제조업자, 구매자를 교육시키고 궁극적으로 영국 대중의 취향을 개선하는 데 기여하길 원했다. 영국 시민들의 전반적인 미적 취향 향상을 목표로 V&A 박물관은 일단 작가, 디자이너 등 미술계에 종사하는 사람들의 교육을 시행했다. 개관 초기 미술 교육 증진을 위한 박물관의 노력을 가장 가시적으로 보여주는 곳이 바로 캐스트 코트Cast Court이다.

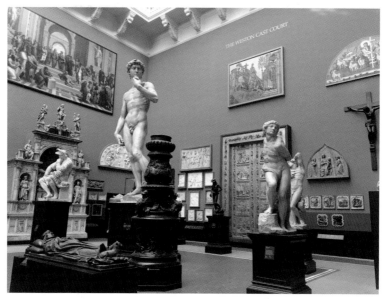

캐스트 코트

V&A 박물관 캐스트 코트에는 많은 사람들에게 친근한 미켈란젤로의 다비드상, 로마 시대의 트라야누스 기둥 등이 석고로 복제되어 전시되고 있다.

조각이나 건축의 석고본을 뜨는 행위를 캐스팅Casting이라고 한다. 그리고 그렇게 만들어진 원본의 석고 복제품을 캐스트Cast라고 부른다. V&A 박물관 동쪽 갤러리에 위치하고 있는 캐스트 코트는 유럽 전역에서 고전 명작이라고 칭송받는 작업들의 원본을 본뜬 석고 조각들이 전시되고 있다. 캐스팅은 실제 작품 위에 석고 반죽을 발라 굳히고 떼어내는 행위이다. 캐스팅을 통해 작품 겉면의 껍질을 만든 후 내부에 석고 반죽을 부어 굳히게 되면 조각의 복제본이 완성된다. 커다란 작품을 부위별로 석고본을 만들어 후에 전시하고자 하는 장소에서 내부를 채워 굳히고 조립하게 되면 먼 곳까지 복제본을 옮길 수 있다.

서양의 교육은 고전에서 시작된다. 고전은 변하지 않는다. 서양의 모든

문화 예술은 그리스 문명에서부터 시작되었고, 로마 시대부터 그리스의 찬란한 문화와 예술은 복제되어 후세에 전해졌다. 중세의 어두운 시기가 지나 문화 예술의 새로운 탄생을 의미하는 르네상스 시기가 도래했을 때 지식인들을 가장 열광하게 했던 것은 그리스 로마 시대의 찬란한 문화 예술이었다. 중세 이후 피렌체를 중심으로 유럽 전역으로 확장된 르네상스는 더 이상 신이 아닌 인간 중심의 사고, 아름다움에 대한 고찰, 자연을 접근하는 과학적 방법론의 시작으로 요약될 수 있다. 상위계층의 적극적인

지오반니 파올로 파니니Giovanni Paolo Panini, <고대 로마Ancient Rome>, 1757, 캔버스에 유화. 메트로폴리탄 박물관 소장

17세기 중반부터 19세기 초반까지 영국 상류층의 자제들은 오늘날 어학연수와 같은 개념으로 유럽 대륙으로 그랜드 투어를 떠나는 것이 유행이었다. 인기 여행지는 주로 고대 그리스 로마의 유적지인 그리스와 이탈리아, 그리고 세련된 예법의 도시인 파리였다. 그중에서도 이탈리아 피렌체는 르네상스의 본고장으로서 꼭 들려야 할 필수코스였다. 짧게는 몇 주에서 길게는 몇 달까지 유럽을 구석구석 여행하는 그랜드 투어는 오늘날 이탈리아와 프랑스에서 유명한 여행 코스를 탄생시켰다.

후원 아래 르네상스 시대의 예술가들은 인간이 창조할 수 있는 미의 최고봉을 회화, 조각, 건축 등으로 표현했다. 위대한 조각과 동상 그리고 건축 양식은 이탈리아를 중심으로 유럽 전역으로 퍼져나갔고, 몇 백 년 동안 계속해서 복제되면서 발전해 나갔다. 서양미술사는 이탈리아 르네상스를 중심으로 쓰였다. 고전 예술과 건축에 매료된 영국의 부유층은 18세기 경, 유행처럼 이탈리아로 그랜드 투어^{Grand Tour}를 떠나 유럽 대륙 여행을 떠나곤 했다.

그러나 서양 고전의 명작을 볼 수 있는 특권은 소수만 가질 수 있는 것이

라파엘로 산치오 다 우르비노^{Raffaello Sanzio da Urbino}, <아테네 학당>^{The School of Athens}, 1509-1511, 플래스터에 색채, 바티칸 미술관 소장

라파엘로의 아테네 학당은 바티칸 미술관에 있는 프레스코 벽화로 르네상스 회화의 상징이다. 라파엘로는 문명과 지식에 바탕을 둔 인문주의가 발달한 고대 그리스의 시대 분위기를 반영하여 위대한 철학자들과 현인들을 한데 그려 진리를 향한 이성적인 탐구를 찬양하고자 했다.

었다. 또 섬나라였던 영국에서 예술 작품을 보러 유럽 대륙으로 나가는 일은 일반 시민들은 상상조차 할 수 없는 엄청난 사치이기도 했다. 1851년 만국 산업 박람회 이후 예술적 안목의 중요성을 깨달은 콜과 영국 정부는 영국 작가들에게 유럽의 명작들을 눈으로 보고 그려볼 수 있는 기회를 제공해주고자 했다. 미술을 공부하는 모든 젊은이들을 이탈리아로 보낼 수는 없으니, 가장 효율적인 방법은 실제 작품의 석고 틀, 즉 캐스트를 떠오는 것이었다. 영국은 이탈리아 최고의 석고 장인들을 고용해서 트라야누스 광장의 기둥, 미켈란젤로의 다비드상 등의 석고본을 떠 영국으로 가져왔다. 바티칸 라파엘로의 방에 프레스코로 그려져 있는 아테네 학당과 같은 작품도 실력이 좋은 화가들을 보내서 그대로 그려오도록 했다. 덕분에 사우스 켄싱턴의 한 공간은 이탈리아의 고전 작품들로 가득 찰 수 있었다.

덕분에 여행을 할 수 없었던 대부분의 평범한 영국인들은 캐스트 코트를 통해 유럽의 찬란한 문명을 맛볼 수 있었다. 또 대륙에서 가져온 고전 조각의 석고본을 통해 미술 전공 학생들을 교육시킬 수도 있었다. 특히 다비드상은 미대 학생들의 데생과 스케치 연습에 완벽한 표본이 되어주었다. 물론 20세기 장소의 역사적 맥락 없이 한곳에 모여 있는 캐스트들의 교육적 가치에 대한 우려의 목소리도 있었지만, 1850년대부터 꾸준히 확장한 박물관의 캐스트 소장품들이 영국인들의 미술 교육에 지대한 영향을 미친 사실은 부정할 수 없었다.

캐스트 코트는 오늘날에도 교육적으로 중요한 가치를 지니고 있다. 현재 V&A 박물관에 소장되어 있는 캐스트들은 처음 복제된 후 150여년이 지난 현재, 영국인들뿐 아니라 세계의 역사에서 중요한 역할을 하고 있다. 단적인 예로 15세기 만들어진 이탈리아의 조각 중 일부의 원본이 파손되고, 소실된 경우가 있는데, 이러한 조각에 대한 연구는 1850년대 복제된 V&A 박물관의 캐스트로 대체되고 있다. 또 외부에 위치한 트라야누스

광장의 기둥 일부가 심하게 부식
되었는데, 내부에 전시됐던 V&A
박물관의 복제품은 그대로 보존
되어 있어서 연구가 진행될 수 있
었다. 이러한 중요성을 인지하고
있는 V&A 박물관은 석고 캐스트
의 보존처리에 심혈을 기울이고
있다. 원본 작품의 맥락과 떨어져
서 미술 교육을 위해 전시되었던
캐스트들은, 이제 그 자체가 역사
적 맥락을 획득하여 중요한 작품
으로 거론되고 있다. 복제된 캐스
트들의 역사적 중요성은 시간이
지나면서 더욱 커지고 있다.

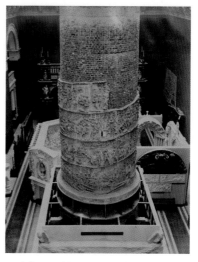

트라야누스 기둥 보존처리 과정
V&A 박물관은 석고로 복제된 작품들을 엄격
한 기준으로 보존처리를 진행하고 있다. 역
사적으로 중요한 트라야누스의 기둥 같은 경
우 몇 년 동안이나 다수의 전문가들이 보존
처리를 진행하고 있다. 사진은 1873년 V&A
박물관에 캐스팅이 처음 설치될 때의 사진.

19세기 예술가들과 기술자들에
게 미술과 디자인을 교육하기 위
해 만들어진 캐스트 코트는 오늘날에도 모든 사람에게 미술, 그리고 디자
인적 교육을 제공하고 새로운 기술을 소개하는 공간으로 활용되고 있다.

2016년 런던에서 활동하는 한국 작가 강이연은 삼성전자의 후원을 받
아 캐스트 코트에서 디지털 미디어와 프로젝터를 통해 장소 특정적 미술
을 구현해 냈다. 트라야누스 기둥을 스크린으로 사용해서 디지털 빔을 쏜
강이연의 작품 〈캐스팅Casting〉은 캐스트 코트를 신비롭고 마법적인 공간으
로 뒤바꿔 놓았다. 이처럼 캐스트 코트는 강이연과 같은 현대 미술 작가들
이 신기술을 펼칠 수 있는 가능성으로 가득 찬 공간이다. 캐스트 코트는
전통적인 방식에서는 조금 벗어났지만 지속적으로 대중을 위한 미술 교

© Victoria and Albert Musem, Photo by Yiyun Kang

강이연Yiyun Kang, <캐스팅Casting>, 2016, 장소 특정적 프로젝션 매핑 설치작업site-specific projection mapping installation, V&A 박물관 소장

육과 체험의 장으로 기능하고 있다. 미술 교육 증진을 위해 만들어졌던 캐스트 코트는 이제 서양 고전을 연구하기 위한 공간을 넘어 또 새로운 기술과 접목해 다양한 전시 감상 경험을 제공해 주는 공간으로 부상했다. 그리고 캐스트 코트에서 진행되는 교육은 공간의 맥락을 기반으로 앞으로도 꾸준히 시대에 맞게 변화할 것이다.

4

세계 최초의 박물관 카페와 윌리엄 모리스

긴 역사만큼 V&A 박물관은 최초라는 타이틀이 많이 붙는 박물관이다. 세계 최초의 공예미술 박물관이자, 세계 최초로 가스로 조명을 사용한 박물관이기도 했고, 또 세계 최초로 내부에 카페를 만든 박물관이기도 하다. 박물관 안에서 문화생활, 쇼핑, 티타임 그리고 식사까지 해결할 수 있는 오늘날의 박물관 문화는 V&A 박물관에서부터 시작됐다고 볼 수 있다. 1867년에 만들어진 V&A 박물관의 카페 공간은 몇 번의 리노베이션을 거쳤지만 아직까지도 처음 목적 그대로 그 자리를 지키며 넓은 박물관 관람에 지친 방문객들이 티타임을 가질 수 있는 안식처가 되어주고 있다.

V&A 박물관의 카페테리아는 중앙에 있는 정원과 연결되어 있다. 사실 V&A 박물관이 처음 개관했을 때는 정원을 통해서 박물관으로 들어오도록 설계되었다. 지금은 정원 앞쪽으로 새로 건물이 생겨 정원을 가운데 두고 건물이 둘러싼 정사각형 형식으로 변했지만, 과거에는 정원이 곧 박물관의 입구였다. 지금도 정원 안쪽에는 과거 정문이었던 커다란 아치 구조물 3개가 자리 잡고 있다.

초대 관장이었던 콜은 V&A 박물관이 런던 시민을 위한 문화 향유와 휴식의 장소가 되길 원했다. 1851년 만국 산업 박람회의 관리자로 활동했던 콜은 전시를 관람하러 온 사람들에게 무엇보다도 쉴 공간이 필요하다는 사실을 알고 있었다. 지금 서양에 있는 대부분의 박물관들이 20세기가

V&A 박물관 카페와 가든 전경
입장료가 무료인 V&A 박물관의 존 마데스키^{John Madejski} 정원은 여름만 되면 어린이들의 수영장으로 변신한다. 런던의 시민들은 박물관 정원에 누워서 차를 마시며 스콘을 먹고 행복한 시간을 보낸다.

되어서야 박물관 내부에 카페나 레스토랑을 포함했던 것과는 달리, 콜은 V&A 박물관의 개관부터 카페를 구성해 사람들이 예술을 즐기면서 쉴 수 있는 공간을 만들었다.

　V&A 박물관의 정원 바로 옆에 위치하고 있는 카페는 값싸고 맛있는 플랫 화이트로도 유명하지만, 아름다운 공간으로 더욱 유명하다. 세계 최고

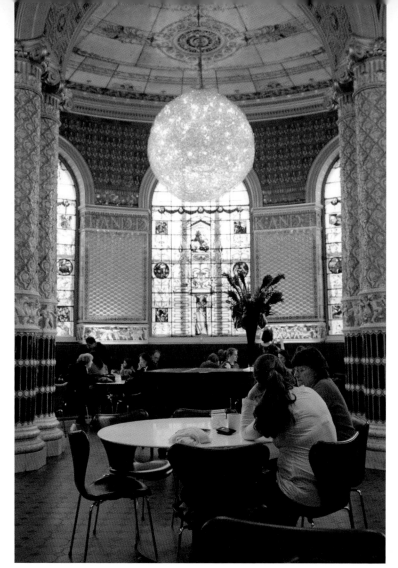

V&A 카페, 갬블 룸 Gamble Room

V&A 박물관의 아름다운 카페 공간. V&A 박물관의 방문객이라면 누구나 아름다운 실내 공
간을 즐기며 차 한 잔의 여유를 가질 수 있다.

의 공예 박물관답게 카페의 내부도 반짝이는 조명, 핸드 메이드 벽지, 그
리고 도자기로 꾸며져 있다. 세 개의 카페 공간은 모두 다른 디자이너가
구성했고, 오늘날도 각 공간은 디자이너의 이름을 따 불리고 있다. 제임

스 갬블James Gamble이 디자인한 중앙의 갬블 룸The Gamble Room, 갬블 룸의 오른쪽에 에드워드 제이 포인터Edward J. Poynter의 포인터 룸The Poynter Room, 마지막으로 갬블 룸 왼쪽에 영국 미술 공예 운동의 아버지 윌리엄 모리스William Morris의 모리스 룸The Morris Room이 있다. 세 개의 화려한 조명과 프랑스의 고급 카페를 연상시키는 갬블 룸, 더치 스타일의 블루 앤 화이트 세라믹 타일로 덮여있는 포인터 룸도 예술을 느끼며 커피와 함께 한 담소를 나누기 충분하지만 V&A 박물관의 카페 중 가장 역사적으로 중요한 공간은 바로 모리스 룸이다.

윌리엄 모리스William Morris (1834-1896)
윌리엄 모리스는 산업 혁명 시기 수공업의 가치를 재평가하는 미술 공예 운동을 주도했다. 그는 또한 건축가이자 시인, 정치가 그리고 사회운동가로 다양한 활동을 하면서 노동운동을 전개했다.

　윌리엄 모리스는 빅토리아 시기 영국 역사상 가장 유명한 디자이너로 손꼽힌다. 헨리 콜은 카페의 디자인 작업을 맡기기 위해 모리스를 직접 고용했다. 당시 모리스는 31세의 젊은 나이였고, 그가 만든 디자인 회사 모리스, 마샬, 포크너Morris, Marshall, Faulkner & Co. 또한 신생 회사여서 인지도가 낮은 시점이었다. 미술을 통한 대중의 계몽을 꿈꾼 헨리 콜은 그와 같은 목적을 가진 사람을 보는 안목이 있었다. 비록 두 사람의 실행 방식과 좋은 예술 작품의 개념에는 차이가 있었을지는 몰라도 말이다.
　기계가 사람의 노동력을 대신하게 된 산업 혁명 시기, 윌리엄 모리스는 중세의 장인 문화를 동경했다. 그는 산업 혁명이 가져온 예술의 기계화와

양산화에 반발하여 손수 만드는 공예의 중요성을 전파했다. 그는 그와 사상을 함께하는 친구들과 함께 회사를 설립해 도판, 벽지, 직물, 스테인드글라스 등을 디자인하고 직접 집을 짓기도 했다. 모리스가 미술 공예 운동을 주도한 데에는 공예 박물관인 V&A 박물관의 카페 공간을 디자인한 경력도 무관하지 않다.

V&A 박물관의 모리스 룸은 다른 두 개의 카페 공간과 비교해 보면 화려하지 않고 차분하다. 초록색 벽지에 석고로 뜬 올리브 가지 패턴으로 꾸며진 모리스 룸은 중세 시대의 절제된 분위기를 따르고 있다. 토끼를 쫓는 사냥개로 꾸며진 천장과 화려한 아라베스크 패턴, 그리고 벽 중간에 있는 금빛 배경에 식물 그림이 포인트로 구성되어 단조롭지만은 않다. 사실

Photocredit ⓒ Victoria and Albert Museum, London

V&A 카페, 모리스 룸^{Morris Room}

V&A 카페에 있는 모리스 룸은 모리스의 초기 건축과 인테리어 양식을 드러내는 중요한 유산이다.

화려한 다른 공간들보다 디테일 하나 하나가 살아있는 모리스 룸이 더 감상하는 재미가 있다.

모리스 룸 창문의 스테인드글라스도 중세의 방식을 따르며 수작업으로 방의 분위기에 맞게 하나하나 제작됐다. 조용하고 어두운 녹색 빛을 띠고 있는 방이지만, 재미있는 부분이 많다. 전반적인 초록색 분위기를 반영해 1860년대 그린 룸The Green Room이라고 불렸던 모리스 룸은 나무, 과일, 줄기, 꽃 등 식물의 패턴을 기반으로 한 모리스의 후기 작업에도 많은 영향을 미쳤다고 알려져 있다. 또 방 안 모든 인테리어를 디자이너가 직접 수작업으로 진행한 제작 방식은 이후 인테리어 디자이너이자 건축가로 활동했던 모리스가 쌓은 경력의 주춧돌이 되었다.

19세기 영국 미술 공예 운동을 주도한 만큼 모리스는 영국 미술사에서 굉장히 중요한 인물이다. 그의 철학을 그대로 담으면서 손길이 많이 간 작품들을 대량으로 보유하고 있는 V&A 박물관은 모리스 룸과 모리스의 작품을 활용하여 대중들에게 영국의 공예 운동에 대한 수준급의 교육과 서비스를 제공하고 있다. 모리스 룸은 오늘날에도 방문객들의 많은 사랑을 받고 있으며, 박물관에서 가장 인기 있는 장소 중 하나로 손꼽힌다.

모리스 룸을 더욱 특별하게 만드는 것은 바로 박물관에서 매주 일요일 3시부터 5시까지만 제공하는 빅토리안 에프터 눈 티 타임이다. 빅토리아 시대의 건축물을 대표하는 박물관에서, 빅토리아 시대를 대변하는 모리스 룸에 앉아 갖는 에프터 눈 티 타임은 방문객을 잠시나마 빅토리아 시대로 데려다준다. 고급 도자기 세트와 정통 빅토리안 디저트를 먹으며 차를 마시는 경험은 돈을 주고 살 수 없는 것이다. 이처럼 V&A 박물관은 1860년대 개관한 카페를 오늘날까지도 방문객이 간단한 다과와 함께 예술을 즐길 수 있는 공간으로 사용하고 있다.

모리스 룸을 포함한 V&A 박물관의 카페 공간은 150년이 넘는 시간 동

안 아름다운 디자인과 화려한 장식으로 최초의 박물관 카페의 명성을 지키고 있다. 유럽 카페의 화려한 인테리어의 특징을 잘 보여주는 화려한 갬블 룸, 만국 박람회 당시 유행했던 세라믹 타일을 그대로 보존하고 있는 포인터 룸, 그리고 중세 시대의 장인 정신을 상기시키는 모리스 룸, 세 공간 모두 현대 디자인의 귀감이자 젊은 예술가들의 영감의 원천이 되는 공간이기도 하다. 그리고 가장 중요한 것은 공예 미술의 가장 중요한 목적처럼 많은 사람들의 사랑을 받으며 애용되는 공간이라는 점이다. 모리스 룸에서 빅토리안 에프터 눈 티 타임을 가질 시간이 안 되더라도 꼭 카페에 들려 따듯한 플랫 화이트 한잔하면서 아름다운 공간을 즐겨보도록 하자.

모리스 룸에서 갖는 빅토리안 에프터눈 티 타임은 예약이 필수이다.
빅토리아 티 타임 문의 이메일: victoriantea@benungo.com

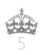

라파엘로의 방

런던의 공공 박물관들은 소장품의 분류를 꽤 명확하게 하고 있다. 역사적 물건은 영국 박물관으로, 자연 과학에 관련된 물건은 자연사 박물관으로, 산업 미술과 공예품은 V&A 박물관으로 그리고 모든 회화는 내셔널 갤러리와 테이트 미술관으로 나누어 분담한다. 그러나 소장품을 분류할

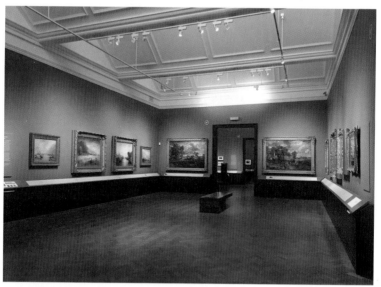

V&A 박물관 회화관 사진

V&A 박물관은 1850년대부터 건물이 계속 증축되어서 같은 1층이라 하더라도 길을 찾기 어려운 경우가 많다. V&A 박물관의 회화 소장품들도 1층과 2층에 숨어(?) 있다.

때 그 차이를 정확하게 나누기 미묘할 때가 많다. 예를 들면 오늘날 사진은 순수 미술로 분류되는 경우가 많지만, 19세기 당시 사진은 기술로 분류되어 산업 미술 박물관인 V&A 박물관에 소장되었다. 회화의 경우도 장식적인 성격을 띠거나 공예품을 만들기 위한 스케치는 V&A 박물관에서 보관하였다. 그래서 V&A 박물관에는 사진, 그리고 많은 양은 아니지만 소장된 회화를 관리하는 부서가 따로 있다. 이러한 부서가 생긴 또 한 가지 중요한 이유는 V&A 박물관에는 영국 왕실의 보물인 7개의 커다란 드로잉 작품들이 영구대여 전시 중이기 때문이다.

　V&A 박물관 1층 로비에서 이어지는 복도 왼쪽 끝으로 이동하면 언뜻 보면 비어있는 것 같은 큰 방이 나온다. 방 끝쪽에는 중세 시대 교회 제

V&A 라파엘로의 방
V&A 박물관 1층에 위치한 라파엘로의 방은 인도관과 영국관을 잇는 공간에 자리 잡고 있다. 텅 빈 공간의 7점의 커다란 회화 그리고 중세 시대 제단으로 꾸며진 라파엘로의 방은 종교적 엄숙한 느낌을 풍긴다.

단 뒤에 있을 법한 황금으로 꾸며진 성화와 제단이 있고, 크고 높은 벽면에는 액자에 걸린 커다란 그림 7점이 걸려있다. 고요하고 성스러운 분위기를 연출하는 이 방은 영국 왕실과 바티칸을 연결시켜주는 공간이기도 하다. 이곳에 걸린 7개의 그림들은 르네상스 시대의 대가 라파엘로^{Raphael}⁽¹⁴⁸³⁻¹⁵²⁰⁾가 직접 작업한 밑그림들로, 1515년 교황 레오 10세의 주문으로 제작됐다. 성 베드로와 성 바울의 일대기를 그린 이 그림들은 바티칸 시스틴 채플의 아래쪽 벽을 꾸미기 위한 태피스트리의 밑그림으로 만들어진 작품들이다.

바티칸에 가보면 많은 사람들이 성 베드로 대성당과 시스틴 채플의 화려함과 웅장함을 보고 놀라곤 한다. 3명의 교황의 임기에 걸쳐 만들어진

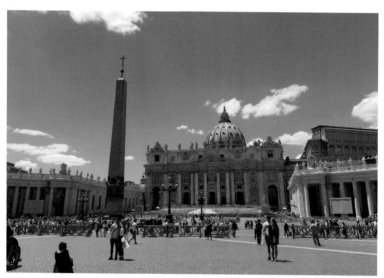

성 베드로 광장
세계에서 가장 작은 나라이자 전 세계 13억 명의 가톨릭 신도를 이끄는 바티칸의 중심지. 성 베드로 대성당의 지하에는 역대 교황들이 잠들어있다. 성 베드로 대성당과 이어져 있는 시스틴 채플은 미켈란젤로의 <천지 창조> 벽화로 유명한 예배당으로서 교황을 선출하는 공간이다.

시스틴 채플의 내부는 미켈란젤로와 같은 르네상스의 대가들이 빈 공간이 없을 정도로 화려하게 꾸몄다. 1513년 교황 레오 10세가 임명됐을 때, 시스틴 채플은 아직 완성 전이었다. 레오 10세도 교황을 선정하는 상징적인 공간에 자신의 이름으로 주문한 작품을 포함시키고자 했다.

그러나 이미 천장과 벽면 가득하게 성화들이 채워져 있는 시스틴 채플 내부에서 레오 10세에게 허락된 공간은 벽면 아래쪽 바닥과 맞닿는 부분뿐이었다. 레오 10세는 이 공간을 태피스트리로 빙 둘러 채우길 원했고, 이 작업을 위해 바티칸 궁전 내부 아테네 학당을 그린 라파엘로를 고용했다. 이 당시 라파엘로는 레오나르도 다빈치와 미켈란젤로와 함께 르네상스 3대 거장으로 이탈리아에서 가장 추앙받는 예술가였다.

거장 라파엘로에게도 시스틴 채플을 위한 태피스트리 제작은 결코 쉬운 일이 아니었다. 라파엘로의 태피스트리는 시스틴 채플을 완성하는 마

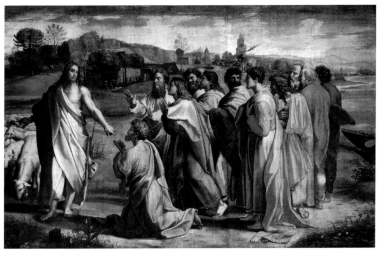

라파엘로의 카툰

V&A에 있는 라파엘로의 스케치는 신약 성서에 나오는 예수의 일대기 중 예수의 가르침과 그 제자들에 관한 일화들을 담고 있다.

지막 장식이었다. 라파엘로는 태피스트리를 다른 화가들의 작품들과 어울리게끔 만들어야 했고, 또 종이에 그려진 밑그림에서 직물로 만들어진 태피스트리에 옮기는 과정이 필요했기 때문에 실력 있는 직물 전문가들과 협업해야 했다. V&A 박물관에 있는 태피스트리의 밑그림을 라파엘로가 직접 그렸는지 아닌지는 아직까지 논쟁이 있지만, 전반적인 구성을 라파엘로가 담당했다는 사실은 이의가 없는 사실이다.

어찌되었건 라파엘로와 그의 제자들은 가톨릭의 초대 교황인 성 바오로와 가장 존경받는 사도인 성 바울의 일대기를 담은 밑그림 10점을 제작하여 플랑드르 지방의 직물 제작소에 보냈다. 태피스트리가 완성된 후 라파엘로의 밑그림은 작품을 제작한 플랑드르 지방의 직물 제작소에서 보관하게 됐다. 작품이 바티칸에 옮겨져 전시될 시점부터 밑그림은 100년이 넘는 시간 동안이나 그 직물 제작소에 남아있던 것으로 추정된다. 1623년 영국 국왕 찰스 1세가 10점의 밑그림 중 7점을 구매했다는 사료가 있으나 그가 어떤 방식으로 그림을 구매했는지, 그리고 100년 동안 작품을 누가 관리했는지에 대한 자료는 불분명하다. 라파엘로를 연구하는 학자들이 이 밑그림들이 그대로 직물 제작소에 남겨져서 아무도 신경을 쓰지 않은 채로 시간이 흘렀다고 추측할 뿐이다.

V&A 박물관은 1990년대 다시 한번 라파엘로의 밑그림에 대한 연구를 진행했다. 발전된 과학 기술을 통해서 보다 자세하게 조사된 이번 연구에서는 이 밑그림들이 실제로 태피스트리를 제작하는 데 사용된 것으로 밝혀졌다. 플랑드르 지방에서 만들어진 10개의 태피스트리는 1519년부터 1521년 사이에 바티칸으로 옮겨졌고, 6점은 소실됐지만 나머지 4점은 500년이 지난 지금도 바티칸 박물관에 라파엘로의 다른 작품들과 함께 전시되어 있다. 그리고 그것을 위한 밑그림은 찰스 1세에 의해 영국으로 옮겨진 것이다.

여러 우여곡절이 있었지만 시스틴 채플의 태피스트리를 위해 그려진 라파엘로의 밑그림은 1623년부터 공식적으로 영국 왕실의 소장품이 되었다. 그리고 아직까지 왕실의 공식 대여로 V&A 박물관에 보관되고 있는 것이다. 내셔널 갤러리가 설립되었을 때 왕실 회화 컬렉션의 하이라이트인 라파엘로의 밑그림을 내셔널 갤러리에서 전시해야 한다는 주장도 있었다. 하지만 라파엘로의 밑그림에 대한 보존처리에 지대한 관심과 애정을 쏟았던 알버트 공의 업적을 기리며, 그의 이름을 딴 V&A 박물관에 오늘날까지 전시 중이다. V&A 박물관에 있는 라파엘로의 밑그림과 바티칸 박물관에 있는 태피스트리는 2010년 V&A 박물관 전시를 통해 500년 만에 한자리에 모였다. 라파엘로의 작품들은 영국 왕실과 바티칸의 문화 교류에 활력을 불어넣는 데에도 큰 역할을 하고 있다.

라파엘로의 밑그림을 가장 돋보이게 전시하기 위해 V&A 박물관 라파엘로의 방은 벽면 빼고는 텅 비어있다. 공공을 위한 박물관을 표방하는 V&A 박물관은 라파엘로의 그림을 돋보이게 하면서도 빈 방

V&A 박물관 라파엘로의 방에서 열리는 요가 클래스

을 대중적으로 굉장히 유용하게 사용하고 있다. 라파엘로의 방은 패션쇼, 웨딩, 시상식, 프라이빗 파티 그리고 요가까지 다양한 용도로 사용된다. 대여료를 지불하면 개인이 라파엘로의 방을 빌려 이벤트를 진행할 수도 있다. V&A 박물관 자체에서도 요가 클래스나 패션쇼 등을 기획하여 라파엘로의 방을 대중의 즐거움을 위한 장소로 사용하고 있다. 빅토리아 여왕에게 하사받아 영구적으로 V&A 박물관에 대여 전시하게 된 라파엘로

의 밑그림들은 오늘날 클래식한 분위기를 사용한 여러 이벤트의 배경으로 활용되고 있다. 아마 라파엘로는 자신의 밑그림이 영국에서 요가 클래스의 배경으로 사용될 줄은 꿈에도 생각하지 못했을 것이다. 하지만 클래식한 작품과 트렌디한 이벤트의 만남이 런던 사람들에게는 커다란 즐거움이 되고 있다.

6

영국인의 백조 사랑

Photocredit © 2018 DASOM SUNG

세라믹 계단

V&A 박물관 3층과 카페테리아를 이어주는 세라믹 계단은 박물관의 상징성을 보여주는 중
요한 공간이다. 계단 자체가 빅토리아 시대 스타일의 도자기로 이루어진 세라믹 계단에는
V&A 초대관장 헨리 콜의 초상화도 찾아볼 수 있다.

V&A 박물관의 건물은 1857년에 현재 위치에 지어졌는데, 이는 지어져 150년 넘게 한 자리를 지키고 있다. 그렇기 때문에 박물관의 내부는 미로처럼 복잡하다. 전시되어 있는 소장품은 또 얼마나 많은지 갤러리와 갤러리 사이를 지나다니다 보면 길을 잃기 십상이다. 하지만 코너를 돌 때마다 생각지도 못한 아름다운 작품을 만나다 보면 박물관 내부를 헤매는 것도 곧 즐거운 경험이 된다.

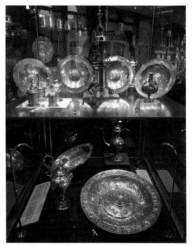

실버웨어 갤러리

V&A 박물관 3층에는 유럽 귀족들의 식문화를 엿볼 수 있는 실버웨어 갤러리가 있다. 전시장 전체가 반짝이는 은으로 가득 찬 실버웨어 갤러리는 V&A 박물관의 정원도 한눈에 내려다볼 수 있는 비밀공간이다.

예쁜 도자기와 반짝이는 보석들로 가득 차 있는 V&A 박물관 안에서도, 가장 화려한 전시품이 모여 있는 장소는 아마 1층 카페테리아에서 세라믹 계단으로 이어지는 3층 갤러리일 것이다. 박물관이 세심하게 동선을 짜 놓은 것일까, 카페테리아에서 세라믹 계단을 통해 3층으로 올라가면 실버웨어^{Silverware} 갤러리로 이어진다. 유럽의 왕실과 귀족들의 식기들을 전시해놓은 실버웨어 갤러리는 금과 은으로 만들어진 번쩍번쩍 빛나는 커다란 쟁반들로 가득 차 있다. 바로 이곳에 영국이 자랑하는 브리티시 장인정신의 상징 아스프리^{Asprey}의 백조가 위치해있다.

백조는 영국인들에게 특별한 의미를 가지고 있다. V&A 박물관 위쪽의 켄싱턴 가든이나 하이드 파크에 가면 자유롭게 노니는 많은 백조들을 언제나 만날 수 있다. 영국의 백조 사랑은 오랜 역사를 가지고 있다. 사실 영국에 있는 모든 백조는 여왕의 백조^{Queen's Swans}이다. 영국 왕실이 백조를 보

호하게 된 경위는 과거 왕족들이
즐겨 먹었던 백조고기를 일반인들
이 먹지 못하게 관리하기 위해서
였지만, 지금은 백조 개체보존의
의미로 보호하고 있다고 한다. 어
찌 됐든 영국 왕실을 포함한 영국
국민들이 백조를 사랑하고 보호에
힘쓴다는 것은 사실이다. 런던에
서는 아직까지도 매년 로얄 스완

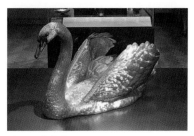

아스프리의 백조
실버웨어 갤러리와 로질린드 앤 길비트 갤
러리를 연결해주는 통로에 위치한 아스프
리의 백조. 화려하고 사실적인 백조의 묘사
는 보는 사람들의 눈길을 사로잡는다.

어핑_{Royal Swan Upping}이라는 세레모니를 진행하면서 백조의 수를 기록한다. 이
만큼 영국인들의 백조 사랑은 특별하다.

여왕과 백조
런던의 어느 정원에 가도 물이 있는 곳에는 쉽게 백조를 만
나볼 수 있다. 특히 하이드 파크 주변에 있는 켄싱턴 가든
에는 언제나 백조들이 참 많다.

백조를 사랑하는 영국인들은 식사시간에도 백조를 감상하고 싶어한 것
같다. 아스프리의 백조는 서양식 저택의 다이닝 룸을 꾸미기 위한 센터피
스로, 그 목적은 오직 감상이다. 그리고 또 재미있는 점은 이 백조는 작가
가 예술의 혼을 담아서 만든 예술 작품이라기보다는 주문을 받은 금속 장
인이 만들어내는 상품이라는 것이다. V&A는 산업 미술과 디자인 박물관

이다. 다른 박물관에서 상품을 작품으로 구입하는 것을 주저할 때 V&A는 디자인의 연구와 발전을 위해 디자인적으로 가치있는 많은 상품들을 작품으로 사들였다. 아스프리 또한 하이 주얼리 브랜드로, 빅토리아 시대부터 지금까지 영국 장인정신을 대표하는 기업이기도 하다.

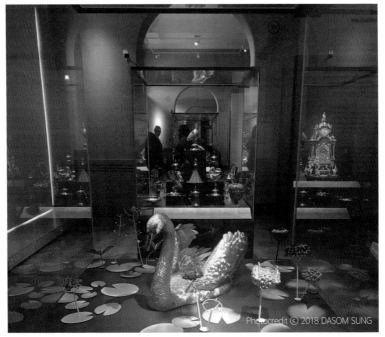

한껏 꾸며진 아스프리의 백조
아스프리의 백조는 역사적으로 중요한 소장품은 아니지만, 워낙 방문객들에게 인기가 많다 보니 특별히 전시관에 변화를 주고 사진처럼 꾸며주기도 한다.

보석을 만드는 기업인 아스프리의 백조는 사이즈 면에서나 디테일 면에서나 굉장히 특별하다. 실제 사이즈로 만들어진 화려한 실버 백조는 3층 갤러리에서 단연 돋보이는 자태를 뽐내고 있다. 아스프리의 백조는 몸체 전체가 순은으로 이루어져 있다. 백조의 부리는 도금으로 그리고 눈과

부리가 이어지는 부분의 은을 산화해서 검게 표현했고, 털 하나하나에 문양이 들어가 어느 각도에서든 완벽하다. 아스프리의 백조는 실버웨어 갤러리에서 코너를 돌면 바로 이어지는 박물관 3층에 위치한 길버트와 로잘린드 컬렉션Gilbert and Rosalinde Collection을 대표하는 작품이다. 아스프리의 백조는 그 자체를 감상하는 것도 너무나 아름다운 경험이지만, 동시에 박물관에 작품이 어떻게 기증되는지 보여주는 좋은 사례이기도 하다.

아서 길버트Arthur Gilbert (1913-2001)**와**
로잘린드 길버트Rosalinde Gilbert (1913-1995)
V&A 박물관의 열렬한 후원자인 로잘린드와 길버트. 귀하고 아기자기한 소장품을 V&A에 많이 기증하여 그들을 기리기 위해 3층에 기증받은 컬렉션을 모아놓은 갤러리가 따로 있을 정도이다.

아스프리의 백조는 V&A 박물관의 열렬한 후원자였던 아서 길버트Arthur Gilbert (1913-2001)와 로잘린드 길버트Rosalinde Gilbert (1913-1995)의 LA 저택 다이닝룸의 센터피스로 있던 장식품이었다. 영국 유대계 중산층이었던 아서와 로잘린드는 세계 제2차 대전 후 미국 서부로 이민을 가면서 부동산 사업을 통해 엄청난 부를 축적했다. 이러한 자본을 기반으로 길버트 부부는 모자이크로 이루어진 유럽 가구, 골드박스(담배, 향료를 보관하던 스너프 박스), 미니어처 포트레이트, 그리고 금과 은으로 된 식기 등 귀중한 물건을 수집하기 시작했다. 언뜻 보면 프린트된 그림 같지만 자세히 보면 몇천 몇 만 개의 작은 돌들로 이루어져 있는 모자이크 가구, 도자기나 값비싼 보석들로 만들어진 로코코 시기의 스너프 박스, 목걸이에 들어갈 크기의 유럽 왕실의 미세화 초상 등 길버트 부부의 컬렉션은 시대를 아우르

는 보물들이다.

아스프리의 백조 또한 길버트와 로잘린드 부부가 사랑했던 작품이었다. 길버트 부부는 그들이 가장 즐거운 시간을 보내는 다이닝 룸을 꾸미기 위해 아스프리 백조 센터피스를 골랐다. 1980년대부터 길버트 부부의 식탁을 꾸몄던 이 백조는, 그들이 세상을 떠나고 이제 V&A 박물관 3층을 대표하는, 그리고 V&A 박물관에서 사랑받는 작품 중 하나가 되었다. '우리만을 위한 것이 아닌 모두를 위한 것Not for us, but for everyone'을 모토로 삼은 길버트 부부는 사후 유언대로 2008년 아스프리의 백조를 포함한 자신들의 모든 컬렉션을 V&A에 기증했다. 실버웨어 갤러리에서 이어지는 길버트와 로잘린드 컬렉션의 시작점에는 그들이 베버리 힐즈 저택에 두고 감상했던 아스프리의 백조가 가장 눈에 띄는 곳에 전시되어 있다. V&A 설명지도의 겉표지를 장식할 정도로 박물관 내부의 그리고 많은 영국인들의 사랑을 받는 아스프리의 백조와 길버트와 로잘린드 컬렉션은 부부의 유언대로 모든 사람들을 위해서 언제나 활짝 열려있다.

신속 대응 컬렉션

V&A 박물관과 같은 규모가 큰 공공 박물관에서 소장품은 과연 어떤 기준으로 수집될까? 사실 라파엘로의 밑그림이나 아스프리의 백조와 같은 명품들이 많은 수를 차지하고 있지만 V&A 박물관은 장인이 한 땀 한 땀 공을 들여 만든 수공예품만을 다루고 있지 않다. V&A 박물관 소장품의 꽤 많은 부분은 동시대에 만들어진 것들이고, 그중 더 많은 부분이 손쉽게 살 수 있는 공산품이다.

V&A 박물관은 다양한 공산품을 통해서 현재 사회를 바라보는 더 넓은 시선을 제공한다. V&A 박물관의 소장품에 절대적인 기준은 없다. 현재도 공산품과 수공예품을 가리지 않고 소장품을 확장해 나가고 있다. 그러나 그래도 한번 기준을 생각해 보자면 첫 번째로 디자인적으로 가치를 지니고 있고, 두 번째로는 실용적인 용도가 있으며, 마지막으로 가장 중요한 점은 제작된 시대의 사회상을 반영한다는 점이 있다.

2014년 V&A 박물관은 명품 구두로 유명한 크리스찬 루부탱Christian Louboutin에서 2013년 누드Nude색 힐 다섯 켤레를 소장품으로 수집했다. 리미티드 에디션이나 오뜨꾸뛰르도 아닌 누구든지 언제나 구매할 수 있는 크리스찬 루부탱의 기본 누드색 힐이 세계적인 디자인, 미술, 공예 박물관인 V&A에 소장될 수 있었던 이유는 무엇일까? 크리스찬 루부탱의 힐은 V&A 박물관에 소장될 수 있는 조건을 모두 갖추고 있다. 보통 우리의 인

식 속에 있는 누드색은 베이지색이나 살구색에 비슷한 옅은 색깔을 의미한다. 하지만 크리스찬 루부탱의 누드색 힐 컬렉션은 총 다섯 종류의 색깔로 이루어졌다. 아주 옅은 살구색, 옅은 베이지색, 베이지색, 옅은 갈색, 그리고 어두운 갈색 이렇게 총 다섯 종류의 힐을 다양한 사람들의 피부색을 누드색의 범주에 포함한 것이다. 누드색의 고정관념을 깬 크리스찬 루부탱의 2013년 힐 컬렉션은 획기적인 시도였으며, 지금은 다양한 브랜드에서 다양한 범주의 누드색 힐을 제작하고 있다.

Photocredit ⓒ 2016 Christian Louboutin

크리스찬 루부탱 힐

2016년 크리스찬 루부탱은 '누드색', 혹은 '살색'이 살구색이어야만 한다는 고정관념을 깨고 다양한 색상의 '누드색' 힐을 선보였다.

크리스찬 루부탱의 누드색 힐은 디자인적으로 가치 있고, 실용적 용도가 있으며 그리고 제작된 시대의 사회를 반영한다는 V&A 박물관의 소장품 수집 기준에 걸맞다. V&A 박물관은 2014년, 이러한 오늘날의 사회를 반영하는 소장품을 더 많이 그리고 더 신속하게 수집하고자 신속 대응 컬렉팅Rapid Response Collecting 부서를 신설했다. V&A 박물관이 소장품을 수집하는 기준을 보여주는 활동을 보여주는 신속 대응 컬렉팅은 단어 그대로 신속하게 사회적으로 화자가 되는 물건을 작품으로 수집한다. V&A 박물관의 소장품은 정치, 경제, 사회 변화에 기술과 디자인이 대응하는 방식을

야기하면서, 세계화된 사회에서 물건과 그것을 전시하는 기준에 대해 끊임없이 질문하게 한다. 소장품의 전시를 통해서 관람자는 현대 사회가 갖고 있는 문제의식을 한눈에 볼 수 있고, 또 사회를 변화시키는 일에서 디자인의 역할을 곱씹을 수 있는 계기를 가질 수 있다.

V&A 박물관에서 디자인의 정체성이 가장 큰 만큼, 신속 대응 컬렉션에도 디자인과 관련된 작품들이 많다. 디자인은 그저 작품의 미적인 가치를 높이는 수단이 아닌 생산자의 의견을 타인과 공유할 때 자신의 의견을 손쉽게 전달할 수 있는 효과적인 매체이다. 신속 대응 컬렉팅 갤러리에는 디자인을 통해서 생산자의 의견을 전달하는 작품들이 여럿 전시되어 있는데, 그중 가장 눈에 띄는 것은 바로 난민기Refugee Flag이다.

Photocredit ⓒ 2017 The Refugee Nation

난민기
2015년 유럽 난민 사태와 관련해 난민들을 바라보는 사회적 시선을 탈피하기 위해 난민기가 제정되었다. 사진은 V&A 박물관 신속 대응 컬렉션에 전시되어있는 난민기.

이 난민기는 2015년 유럽 난민 사태^{European Migrant Crisis}의 발생과 관계가 있다. 유럽 난민 사태는 2015년 4월, 지중해를 통해 유럽으로 오던 난민 2,000명을 태운 난민척 5척이 한꺼번에 난파되어 약 1,200명 이상이 사망한 사건이 발생하면서 널리 알려지게 되었다. 비극적인 사건을 계기로 난민 수용에 대해 유럽 연합 국가들이 서로 다른 의견을 제시하면서 난민에 대한 사회적 논의가 절정을 이루었다.

난민 보호를 위한 범국가적 협업이 화두가 되면서 국제 올림픽 위원회는 2016년 3월 2일 리우 올림픽에 참가할 난민 팀의 결성을 발표했다. 난민 팀 선수들은 다른 국가의 올림픽 선수들과 같은 대우를 받았으며, 올림픽의 목적이 국가 대 국가 간의 경쟁이 아닌 개인과 팀의 경쟁이라는 사실을 다시 한 번 일깨워주었다. 올림픽 게임에 실질적으로 사용되진 못했지만, 시리아 출신 난민 작가인 야라 사이드^{Yara Said}는 유럽 난민 사태의 시작을 알린 난민척 난파를 상징하는 형광 주황색 구명조끼에 영감을 얻어 난민기를 디자인했다. 구명조끼는 위험 상황에서 도움을 구하기 위해 눈에 잘 띄는 형광색으로 만들어진다. 난민기를 디자인한 야라 사이드 또한 시리아에서부터 유럽 대륙으로 건너올 때 구명조끼를 입었었고, 아직도 그 구명조끼를 보관 중이라고 한다. 형광 주황색으로 만들어진 구명조끼는 목숨을 걸고 해협을 건너온 난민들의 용기를 의미하고, 또 그 과정에서 죽어간 희생자들을 의미한다. 형광 주황색에 검은 줄이 그어진 난민기는 간단한 도안이지만 많은 메시지를 전달한다.

난민기를 디자인한 야라 사이드와 그를 후원한 엠네스티^{the Amnesty} 국제 사면 위원회는 궁극적으로 난민기가 사용될 필요가 없는 난민이 없는 평화로운 세상을 꿈꾸고 있다. V&A 박물관은 신속 대응 컬렉팅을 통해 2016년 공식적으로 난민기를 구매했다. V&A 박물관에서 난민기는 박물관 내 상설전과 특별전에서 전시 중이고, 또 작은 미니어처 버전으로 만들

어져 V&A 샵에서 판매 중이다. 이렇듯 V&A 박물관은 디자인적으로 가치 있는 난민기의 구입과 전시 그리고 활용을 통해서 더 많은 관람객에게 난민 보호의 필요성을 전파하고 있다.

이와 같이 신속 대응 컬렉팅은 기존의 방식과는 다른 방향과 시선으로 디자인과 제조에 관련한 현대의 물건들을 수집한다. 신속 대응 컬렉팅을 통해 수집된 작품들은 모두 사회적으로 화자가 되고, 현대인의 삶을 반영하고 있다. 크리스찬 루부탱의 힐과 난민기는 모두 경제, 정치, 사회 변화, 세계화, 기술 그리고 법률에 대해 끊임없이 질문할 수 있는 작품들이다. V&A 박물관은 신속 대응 컬렉팅을 통해 관람객이 세상을 보는 관점을 넓혀주고 있다.

대중문화를 예술적으로 전시하는 방법

한국의 분식집이나 구내식당에 가면 스테인리스 컵을 컵 소독기에 대량으로 보관한다. 소위 '스댕컵' 혹은 '업소용 컵'이라고 불리는 이 스테인리스 컵은 유리컵이나 도자기 컵보다 가볍고, 관리하기도 쉽고 게다가 가격도 싸다. 한국의 웬만한 분식집에서는 모두 이 스테인리스 컵을 사용하고 있다. 2017년 V&A 박물관은 한

스테인리스 컵
한국 여느 식당에서도 쉽게 볼 수 있고 널리 쓰이는 규격화된 스테인리스 컵

국의 식당에서 사용되는 스테인리스 컵과 주전자 세트를 소장품으로 구입했다. 조선백자나 고려청자 그리고 현대 도예 작가들의 아름다운 도자기 작품 등을 구입하는 V&A 박물관이 어째서 흔해 빠진 스테인리스 컵을 구입한 것일까?

1960-70년대 빠른 산업화 이후 한국 전역의 식당에 퍼진 스테인리스 주방 기구들은 한국의 근대화를 상징한다. 또 식당에서 스테인리스 컵을 매일 사용하는 이는 한국의 평범한 대중들이고, 결국 스테인리스 컵은 한국 대중의 일반적인 삶을 보여주는 가장 좋은 물건이다. 사실 대부분의 식

당들이 같은 형태와 사이즈의 컵을 사용하는 나라는 흔치 않다. 스테인리스 밥그릇이나 젓가락 그리고 숟가락도 마찬가지이다. 우리가 매일 너무나 당연하게 사용하는 물건이지만, 외국인의 눈에는 모든 국민이 똑같은 스테인리스 컵을 사용하는 풍경이 신기하다. 스테인리스 컵은 대중적이고, 한국 사람들이 매일 사용하는 이러한 식기들은 결국 한국의 대중문화를 반영한다. 우리가 19세기 조선 시대의 못생긴 자기를 보고 과거 선조들의 생활 방식과 그들의 미감을 엿볼 수 있듯이, 몇백 년 뒤 우리의 후손들이 20세기에서 21세기 한국에서 사용됐던 스테인리스 컵을 보고 우리가 생활하는 방식을 추측할 수 있는 것이다.

현시대의 문화를 잘 선별하여 후대에 남기는 일은 박물관의 중요한 업무이다. 하지만 우리는 박물관이 우리의 삶과 조금 떨어져 있고, 또 박물관에 전시되어 있는 작품들은 범접할 수 없는 신성한 영역이라고 생각한다. 그러나 박물관은 우리의 선조들이 살아온 역사를 전시하는 곳이고 또 시대의 문화를 시각적으로 나열해놓은 곳이다. 박물관에서 우리가 연구 대상으로 신비하게 바라보는 물건도, 그것이 만들어진 시기에는 흔하고 대중적인 물건이었을 수 있다. 그러므로 현시대를 대표하는 주제를 선발하여 연구하고 전시하는 일은 현재를 넘어 미래를 위해 꼭 필요한 일이다.

V&A 박물관은 과거의 문화와 현시대의 문화를 연결하는 방식을 아주 잘 알고 있다. 전통적인 박물관의 맥락에서 조금 벗어난 스펙터클한 전시들을 통해서 시대를 초월한 전 세계의 모든 종류의 문화를 더 많은 사람들에게 소개한다. 특히 많은 사람들이 고급문화의 하위범주로만 바라보았던 대중문화는 V&A 박물관 큐레이터들에게는 언제나 흥미로운 전시 주제이다. V&A 박물관은 대중적이고 유명한 주제를 예술적인 방식으로 풀어낸다. 전 세계에서 가장 권위 있는 박물관 중 하나인 V&A 박물관은 대중문화의 아이콘과 디자인 브랜드 등을 단순히 유희적이고 소비적

인 차원을 넘어선 하나의 예술 작품이자 시대를 대변하는 트렌드로 제시하는 것이다. 전시 구성, 소장품의 전시 방식, 전시의 전반적인 비주얼 그리고 사운드까지 곁들인 V&A 박물관의 대중문화 전시는 많은 박물관들의 모범이 되고 있다.

이전에도 예술 작품으로 취급되지 않았던 물건들을 다양한 시도로 전시했던 적은 많이 있었지만, 최근 V&A 박물관은 대중문화의 요소들을 예술적인 전시로 선보이고 있다. 그 시작은 2013년 영국의 팝 가수 데이비드 보위David Bowie (1947-2016)의 회고 전시인 <데이비드 보위는David Bowie Is>전이었다.

David Bowie Is

<데이비드 보위는> 전시 프랑스 포스터. <데이비드 보위는> 전시는 전 세계 12곳 이상의 박물관에서 순회전이 열렸다.

데이비드 보위는 영국의 전설적인 락스타이다. 영국 출신 아티스트인 데이비드 보위는 가수이자 작곡가였고 또 영화배우였다. 그는 20세기 가장 영향력 있는 뮤지션 중 한명으로 항상 손에 꼽힌다. 퍼포먼스 아트에 가까운 무대 매너와 탁월한 작곡 실력은 그를 단숨에 세계적인 스타로 만

들어 주었다. 1962년 데뷔한 데이비드 보위는 비틀즈, 퀸, 핑크 플로이드 등과 함께 영국의 대중음악을 이끈 주역이다. V&A 박물관의 데이비드 보위 전시는 알렉산더 맥퀸, 비비안 웨스트우드 등이 디자인한 무대 의상, 앨범 및 콘셉트 디자인, 비디오 퍼포먼스 등 데이비드 보위의 스타로서의 삶을 조망했다.

데이비드 보위의 스타성과 락스타라는 대중문화 키워드를 예술적인 방식으로 세련되게 제시한 V&A 박물관은 〈데이비드 보위는〉전으로 엄청난 성공을 거두었다. 30만 명이 넘는 방문객이 한화로 2만 원이 넘는 돈을 지불하고 데이비드 보위 전시를 보기 위해 줄을 서서 기다렸고, 2013년 V&A 박물관의 원 전시가 끝난 후 〈데이비드 보위는〉전은 뉴욕의 브루클린 박물관, 베를린의 그로피우스 바우 등 전 세계의 명성 높은 박물관 12곳에서 순회 전시를 했다. 2019년 V&A 박물관은 〈데이비드 보위는〉전을 가상현실로 구현하여 온라인에서 감상할 수 있는 플랫폼을 구축했다.

Christian Dior: Designer of Dream 전시 내부 사진

크리스챤 디올 전시의 한 부분. 크리스챤 디올의 전시는 파리와 런던을 비롯해 전 세계인의 주목을 끌었다.

2019년 같은 맥락에서 큰 인기를 끈 전시는 크리스챤 디올의 가치관을 조명한 〈크리스챤 디올: 꿈의 디자이너^{Christian Dior: Designer of Dream}〉이었다. 프랑스 출신 디자이너 크리스챤 디올은 다소 늦은 나이에 패션에 입문하여 여성의 아름다움을 돋보이게 하면서 자유로움을 더한 의복을 디자인했다. 제2차 세계대전 이후 활발하게 활동했던 디올은 변화하는 시대의 모습을 여성복에 반영했다. 그의 디자인은 "뉴 룩^{New Look}"으로 불렸는데, 단어 그대로 새로운 의복이라는 뜻이다. 디올의 여성복은 이전에 없던 새로운 시도로 전 세계의 인기를 독차지했다.

디올의 디자인으로 탄생한 작품은 시대의 변화를 상징하고, 또 미적으로 아름답다. V&A 박물관은 명품관에서나 접할 수 있었던 디올의 여성복과 디자인 스케치 등을 환상적인 방식으로 전시했다는 평가를 받는다. V&A 박물관에서 디올의 작품을 보여주기 위해 시도한 화려한 전시방식과 구성은 대중과 예술계 전문가들을 동시에 사로잡았다. 물론 브랜드의 홍보 차원에서 크리스챤 디올의 큰 지원금으로 구성된 상업적인 전시라는 평가도 있지만, 상품으로 취급됐던 디자이너 브랜드 의류를 다른 각도로 전시한 데 의의가 있다.

대중문화를 박물관의 맥락에서 전시하기 위한 V&A 박물관의 노력은 지속적이었고 계속되고 있다. 2015년 알렉산더 맥퀸의 생애와 디자인을 전시한 〈알렉산더 맥퀸: 야만적인 아름다움^{Alexander McQueen: Savage Beauty}〉, 2016년 1966년부터 1970년까지 전 세계를 휩쓴 히피 문화와 평화주의 그리고 시대의 아이돌과 대중음악을 조명한 〈그대는 혁명을 원한다고 말하는가?^{You Say You Want a Revolution? Records and Rebels 1966-1970}〉, 2017년 또 다른 기념비적인 영국의 락그룹인 핑크 플로이드의 음악 세계와 활동을 포착한 〈핑크 플로이드: 그들의 치명적인 유산^{Pink Floyd: Their Mortal Remains}〉 등 V&A 박물관은 역사적인 전시와 더불어 대중문화를 예술적인 시각으로 재조명하는 전시

를 지속하고 있다.

V&A 박물관은 미술, 디
자인, 건축, 패션 등 미적
인 모든 것의 역사를 진열
하는 박물관이다. V&A 박
물관은 인류가 창조해낸
모든 것들의 미적 그리고
문화적인 측면을 찾아내
고, 모든 소장품을 같은
선상에 두고 연구하고 전
시한다. 하나의 아이콘이
나 키워드를 조망하는 전
시 외에도 V&A 박물관은
게임, 음식과 식기, 식문화
그리고 플라스틱이나 플
라이우드와 같은 우리 주
변에 있는 원재료까지 모
두 집중하여 전시를 구성
한다. 스테인리스 컵과 데
이비드 보위 그리고 크리

Alexander McQueen: Savage Beauty 전시 내부 사진
알렉산더 맥퀸의 생애와 디자인을 전시한 디스플레
이. 우아하면서도 화려한 맥퀸의 디자인 스타일을 잘
보여주었다는 평을 받았다.

Pink Floyd: Their Mortal Remains 전시 내부 사진
영국 락밴드의 전설 핑크플로이드의 앨범 디자인과
컨셉 그리고 음악을 만날 수 있는 전시

스챤 디올까지 공통점이 없어 보이지만 사실 V&A 박물관이 조명하는 모
든 것은 우리가 살아가는 시대의 문화와 연계되어 있다.

V&A 박물관의 한국관
- 지역을 넘어 세계의 디자인으로

V&A 박물관에서 한국관, 중국관, 일본관을 비롯한 아시아관은 1층에 위치하고 있다. 미국 출신의 유리공예가 데일 치훌리^{Dale Chihuly}의 화려한 유리 샹들리에로 꾸며진 로비 공간은 기념품 샵으로 이어지는데, 그 중간에 있는 긴 복도 오른편의 작은 공간이 V&A 박물관의 한국관이다. 한국관으로 가는 길에 있는 중국관 그리고 더 안쪽에 있는 일본관을 보면 한국관의 작은 사이즈에 실망하는 사람들도 많다. 전시품 자체도 중국관과 일본관의 화려하고 큰 작품과 비교해 보면 조선 시대의 직물, 도자기, 고려 시대의 금속 공예 그리고 약간의 현대 공예 작품은 너무나 소박해 보인다. 그러나 V&A 박물관의 한국관은 여러 상징성을 가지고 있는 중요한 공간이다.

V&A 박물관의 한국관은 영국에 생긴 최초의 한국 미술 전시관이다. 1999년 영국 삼성전자의 후원을 받아 구성된 V&A 박물관의 한국관은 1800년대 후반부터 조선에 외교차 방문한 영국인들이 수집한 컬렉션을 기반으로 이루어졌다. 한국관의 소장품은 고려청자, 분청사기 그리고 조선백자와 같은 도자기가 주를 이루며, 목공예, 금속공예, 직물 등 다양한 공예품이 총 900여 점을 아우르고 있다. V&A 박물관에 등록된 최초의 한국 소장품은 1888년까지 재한 영국 영사 대리로 근무했던 토마스 와터스^{Thomas Watters}의 소장품이다. 일찍이 중국과 대만 그리고 한국에서 근무했던

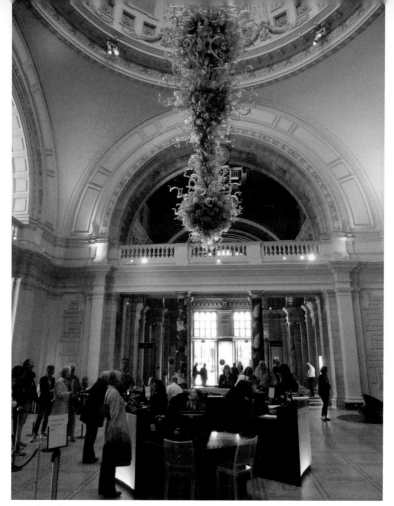

V&A의 로비

데일 치훌리의 유기적인 샹들리에로 유명한 V&A의 로비. 들어서자마자 오른쪽은 르네상스관, 그리고 왼쪽은 유럽관으로 이어진다. 로비에서 가까운 1층에는 아시아관이 위치해 있다.

토마스 와터스는 중국과 한국의 공예품을 수집하여 영국 박물관과 V&A 박물관에 기증했다. 그 외에도 고종 황제가 영국의 군주인 조지 5세와 메리 왕비에게 선물한 복주머니도 V&A 박물관에 보관되고 있다.

　V&A 박물관에 있는 한국 소장품들은 삼국 시대부터 조선 시대 그리고 현대를 아우르는 한국의 높은 공예 수준을 보여주는 좋은 작품들이다.

하지만 1999년 한국관이 구성되고 박물관 내의 전문 인력이 한국 소장품 연구를 본격적으로 진행하기 전까지, 한국 소장품들은 중국이나 일본 소장품의 일부로 분류되어 오랜 시간 빛을 보지 못했다. 반만년이란 긴 시간 동안 세계의 중심임을 주장하며 근대 시기까지 전 세계 GDP의 과반 이상을 생산했던 중국이나, 국가 브랜딩의 중요성을 빠르게 인식하고 서구 세계에 이미지를 잘 구축해 오늘날까지 동양의 신비롭고 잘사는 나라로 인식되고 있는 일본과

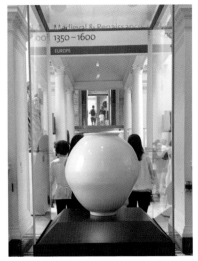

V&A 박물관이 한국관

V&A 박물관의 한국관은 런던에서 최초로 만들어진 한국 미술 전시관이다. 사진은 한국관의 대표적인 소장품인 박영숙 도예가의 달항아리.

달리 한국의 세계 무대 진출은 너무 늦은 편이었다.

1900년 고종 황제가 프랑스 만국 박람회에 조선관을 설립하여 한국을 세계에 알리려 노력한 바가 있지만, 한국의 예술 작품들이 서양에 본격적으로 소개되기 시작한 시기는 일제 강점기 이후였다. 더 안타까운 사실은 영국 등 서구 열강에 소개된 한국의 예술 작품은 일본에 의해 만들어진 한국의 이미지를 대변하는 것에 불과했다는 것이다. 빅토리아 시대 식민지의 국가 이미지는 자생적인 것이라기보다는 대상 지역과 대영 제국의 외교적 이해관계를 반영할 수밖에 없었다.

19세기부터 20세기까지 세계를 휩쓴 만국 박람회의 열풍 속에서 일본은 그 위치를 공고히 했다. 메이지 시대 일본 미술은 유럽 지역에서 개최된 박람회에서 매우 환영받았다. 유럽인들은 일본의 예술 작품을 통해 일

본의 제조 기술을 배우고 일본을 통해 아시아 시장과 교류하고자 했다. 당시 일본은 열강들과의 경쟁에서 외교적으로 매우 중요한 아시아의 거점으로 잠재적 시장 가치를 지니고 있었고, 뛰어난 기술과 친 서구적 경향을 가진 일본인들에 대한 호감은 일본 예술 작품에 대한 적극적인 수집 의지를 북돋았다.

1851년 만국 박람회 이후 일본은 지속적으로 유럽에서 열리는 박람회에 참여하면서 외교관계를 돈독히 했고, 박람회에 출품한 일본의 예술 작품들은 현재 유럽 박물관 내 일본미술 컬렉션의 기반을 이루었다. 1910년 한일 강제 합병 이후 일본은 한국의 국가 이미지를 도시적이고 세련된 일본에 대조되는 목가적이고 원시적인 부분을 강조하며 일본의 속국으로서 조선의 생활용품과 수공예품을 전시했다. V&A 박물관은 박람회에서 획득한 소장품을 기반으로 설립되었기 때문에 일본과 한국의 예술 작품은 수와 질적으로 차이가 날 수밖에 없다. 900여 점에 불과한 한국 소장품과 달리 V&A 박물관의 일본 소장품은 40,000여 점에 이른다.

그렇다고 해서 V&A 박물관의 한국 소장품이 질이 낮은 것은 아니다. 특히 개개인의 컬렉션에서 기증된 도자기의 경우는 고려청자에서 청화백자까지 한국 도자의 발전 과정을 잘 보여주는 명품들이고, 개중에는 여느 박물관에서도 찾아볼 수 없는 디자인적 가치가 뛰어난 작품들도 꽤 있다. 한국관이 설립되면서 함께 고용된 한국 미술 전문 큐레이터들은 한국 전통 예술 작품을 현대 작품과 함께 병치해 한국의 전통의 맥을 가시화하고 한국의 미술을 새로운 시각으로 해석하고 있다.

2017년 6층 세라믹 갤러리에서 열린 〈한국 현대 도자전Contemporary Korean Ceramics〉이나 아시아관 갤러리들 곳곳을 사용한 전시인 〈아시아 칠기전Lustrous Surface〉은 오늘날 V&A 박물관이 한국 관련 소장품을 사용하는 방식을 보여준다.

V&A 박물관의 한국 현대 도자전시|Contemporary Korean Ceramics

한국 현대 도자전은 2017년부터 2018년까지 한-영 교류의 해를 맞아 V&A 박물관 6층에서 열린 전시이다. 한국 전통 도예와 현대의 도예를 잘 아울러서 보여주었다는 평가를 받고 있다.

　2017년 5월부터 2018년 2월까지 열린 〈한국 현대 도자전〉은 15명의 한국 공예가들의 작품을 전시하면서 현대 작가들이 전통을 따르는 방식 혹은 전통에 영감을 받는 방식에 대한 전시였다. 3D프린트로 만든 옹기를 전통 옹기와 함께 전시하여 전통과 현대의 유사점과 차이점을 찾도록 유도했고, 한국의 대중문화와 사회 문제를 담은 도자 작품들로 현대 미술 작가들이 자신의 주장을 전달하는 방식은 매체를 뛰어넘는다는 사실 또한 확인시켜 주었다.

　2017년 10월부터 2018년 11월까지 열린 〈아시아 칠기전〉은 한국, 중국, 일본을 넘어 베트남, 태국, 인도네시아 그리고 아메리카와 유럽 대륙까지 시대를 넘어 아시아의 칠기와 나전이 생산되고 소비되는 방식을 보여주었다. 조선 초기의 나전칠기에서 원산에서 관광 기념품으로 팔리는

북한의 나전칠기까지 칠기전은 옻칠과 나전을 통해 서로 다른 문화의 교류와 무역 방식을 살펴볼 수 있다. 동시에 한국을 포함한 동아시아의 나전칠기 장인들을 초청해 각 나라 나전칠기의 제작 방식을 방문객들에게 직접 보여주었고, 아시아 미술에 관한 수업을 함께 운영하면서 소장품에 대한 이해도를 높이기도 했다.

1888년 V&A 박물관에 한국 공예품이 처음 등록될 때만 하더라도 이러한 소장품들은 문화적 이질성과 국가 간의 서열을 강화하기 위한 하나의 수단이었다. 과거 국가주의적 정체성을 부각시킨 전시 방식은 이제 구식으로 치부된다. V&A 박물관의 모든 전시 공간은 각 국가의 특징을 부각시키는 전시 방식을 넘어, 세계를 아우르는 디자인을 보여주는 공간으로 변화하고 있다. V&A 박물관은 시대와 재료뿐만 아니라 한 작품이 공유하는 아이디어 혹은 사용 방식을 중심으로 전시를 구성하면서, 다양한 소장품의 디자인을 통해 모든 사람들에게 공통적으로 적용되는 디자인의 보편성을 전시하는 방식을 강구하고 있다. 그런 의미에서 V&A 박물관에서 갤러리의 크기는 중요하지 않다. 결국 모든 갤러리가 하나의 목적의식을 갖고 소장품을 전시하기 때문이다. 한국관 또한 한국의 미감을 드러내면서, V&A 박물관을 관통하는 철학을 실천하고 전 세계에 적용되는 보편적인 공예 기술과 디자인을 보여주는 공간으로 그 위치를 확고히 하고 있다.

테이트 브리튼
Tate Britain

테이트 브리튼은 영국의 두 번째 공립 미술관이다. 테이트 브리튼은 내셔널 갤러리의 소장품을 기반으로 영국 미술사를 더욱 공고히 하기 위해 세워졌다. 16세기부터 21세기까지의 영국 미술을 대표하는 탄탄한 컬렉션을 구축한 테이트 브리튼은 오늘날 영국을 넘어 세계 미술의 중심지로 자리매김하고 있다. 1800년대 후반부터 오늘날까지 지속적으로 증축된 테이트 브리튼의 전시관은 우아하면서도 차분하다. 테이트 브리튼은 각 전시관을 시대별로 나누어 놓아서 500년의 영국 미술의 역사를 한눈에 감상할 수 있다.

설립연도	1897
주소	Millbank, London SW1P 4RG, UK
인근 지하철역	Pimlico (600m) ●, Vauxhall (850m) ●, Westminster (1,200m) ●●
관람 시간	매일 10:00-18:00 12월 24일-26일 휴관
소장품 수	약 7만 점
규모	30여 개의 전시실 (시기별로 상이)
연간 방문객	약 177만 명

터너의 유언과 테이트 미술관의 탄생

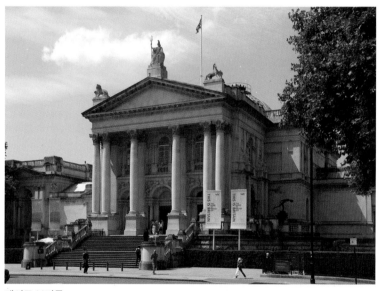

테이트 브리튼

 테이트 미술관은 4개의 분관으로 이루어진 영국의 현대 미술관이다. 1500년도부터 오늘날까지 영국 미술의 역사를 연대기적으로 보여주는 테이트 브리튼^{Tate Britain}, 국제적인 현대 미술의 경향을 한 공간에서 읽을 수 있는 테이트 모던^{Tate Modern}, 영국의 지역적인 미술을 전시하는 테이트 리버풀^{Tate Liverpool}, 마지막으로 아름다운 대서양의 풍경과 함께 지어진 테이트

세인트 아이브스^{Tate St.Ives}는 영국과 세계의 미술의 연구와 전시를 위해 세워졌다. 4개의 테이트 미술관 분관의 전신은 런던 템즈 강을 바라보고 있는 테이트 브리튼이다.

조셉 말로드 윌리엄 터너Joseph Mallord William Turner (1775-1851)
터너는 영국인이 가장 사랑하는 화가이다. 그가 남긴 유산은 영국 미술만을 전적으로 수집·연구하는 테이트 미술관 창립의 토대가 되었다. 테이트 미술관은 오늘날까지 터너를 기억하며 그의 이름을 따 매년 가장 주목할 만한 작가에게 수여하는 터너 상을 운영하고 있다.

테이트 브리튼은 1897년에 영국 미술을 전시하기 위해 개관했다. 테이트 브리튼이 개관하게 된 데는 영국인이 가장 사랑하는 화가 조셉 말로드 윌리엄 터너Joseph Mallord William Turner (1775-1851)의 역할이 컸다. 빛의 화가라고도 불리는 터너는 영국을 대표하는 낭만주의 화가이다. 그는 자연을 포착하는 데 관심이 많았는데, 그의 작품은 아름다운 풍경화로 유명하다. 터너는 어린 시절부터 그림에 뛰어난 재능을 보였다. 14세 때 왕립 예술원에 입학하여 수채화와 판화를 배우고, 20세 무렵에는 유화를 시작하여 자연 풍경을 주로 그렸다. 그 당시 왕립 예술원의 정회원이 되는 일은 무척이나 까다로웠는데, 터너는 27살에 왕립 예술원의 정회원으로 발탁되었다. 그는 20대에 이미 화가로서 달성할 수 있는 모든 것을 이룬 천재 예술가였다.

사회적으로 성공한 터너라고 할지라도 그의 사회성은 그렇게 좋지 않았다. 그는 한 과부와의 사이에서 두 딸을 낳았지만 죽을 때까지 자신의 가족을 꾸리지는 않았다. 대신 평생 자신의 아버지와 함께 생활했다. 터너의 아버지는 그가 가장 의지하는 사람이자 친한 친구였다. 터너의 아버

지는 그의 예술을 전적으로 지지해주면서 터너가 작품 활동을 할 때 조수의 역할까지 해주었다. 그러나 아무리 소중한 아버지라고 할지라도 영원히 함께할 수는 없는 법이다. 터너가 54세가 되는 1829년 터너의 아버지는 세상을 떠났다. 너무나 큰 존재였던 아버지를 잃은 터너는 큰 슬픔에 빠졌다. 아버지의 죽음 직후 터너는 자신의 사후 모든 작품을 대중을 위해

공개하기로 마음먹고, 그가 소유한 작품을 영국 정부에 기증하겠다는 유언장을 작성했다.

터너의 유산은 300점의 유화와 30,000점이 넘는 스케치와 수채화로 구성되었는데, 이 중 300점은 스케치북 상태 그대로였다. 터너가 유언장을 작성한 지 20년이 지난 1851년, 그는 그가 평생 그리워한 아버지를 따라갔다. 터너의 대리인은 영국 정부와의 상의 끝에 터너의 유언대로 그의 유산을 서양미술사의 대가들의 작품이 전시되어 있는 내셔널 갤러리에 기증하기로 결정했다.

1850년대 내셔널 갤러리는 이미 트라팔가 광장에 새로운 건물을 완공한 상태였지만, 터너의 작품을 모두 수용하기에는 공간이 턱없이 부족했다. 이후 새로운 전

터너의 유언장

터너는 그의 아버지가 세상을 떠난 해인 1829년, 자신의 모든 작품을 영국 정부에 기증한다는 유언장을 작성했다. 그의 유언대로 그의 사후 터너의 작품들은 내셔널 갤러리에 소장되었다. 현재 터너가 영국 정부에 남긴 작품은 모두 런던 밀뱅크에 있는 국립 미술관인 테이트 브리튼에 소장되어 있다. 터너의 사후부터 오늘날까지 테이트 브리튼은 전 세계에서 터너의 작품을 가장 많이 소장하고 있는 미술관이 되었다.

시공간이 개설되긴 했지만, 오늘날까지도 내셔널 갤러리는 유럽의 공공 박물관 중 가장 작은 축에 속한다. 터너의 작품은 내셔널 갤러리에서 빅토리아 앤 알버트 박물관으로 잠깐 이송됐다가, 1910년이 되어서야 내셔널 갤러리의 별관으로 지어진 밀뱅크의 테이트 미술관으로 옮겨졌다. 당시 테이트 미술관은 내셔널 갤러리 오브 브리티시 아트the National Gallery of British Art로 불리고 있었다. 내셔널 갤러리에서 테이트 미술관으로 명칭이 바뀐 것은, 사업가 헨리 테이트 경Sir Henry Tate, 1stBaronet (1819-1899)의 큰 후원금을 받은 이후였다.

헨리 테이트Sir Henry Tate, 1st Baronet (1819-1899)
설탕 사업으로 자수성가한 헨리 테이트는 사업가이자 예술가들의 후원자였다. 테이트는 영국 미술의 발전을 위해 내셔널 갤러리에 큰돈을 기부하고 또 익명으로 학교나 종교 시설에 계속해서 기부 활동을 지속했다. 그는 이후 공로를 인정받아 왕실에게 준남작 지위를 수여받았다.

테이트는 설탕 정제 사업으로 큰 부를 축척하여 19세기 영국 미술가들을 후원했다. 특히 테이트는 라파엘 전파의 작품을 많이 소장하고 있었는데, 영국 미술의 연구와 전시를 위한 공간 위해 영국 정부에 자신의 모든 컬렉션과 80,000 파운드를 기부했다. 그의 기부는 곧 영국 미술을 위한 미술관인 테이트 미술관의 설립으로 이어졌다. 테이트 경의 자애로운 기부와 터너의 유산으로 영국 미술만을 위한 독자적인 공간인 테이트 미술관이 탄생했다.

1897년 템즈 강 유역에 테이트의 컬렉션으로 작게 시작한 테이트 미술관은 오늘날 네 개의 분관을 거느리며 매년 640만 명이 넘게 방문하는, 세

계에서 제일가는 현대 미술관으로 성장했다. 많은 문화 재단과 미술 기관은 미술관의 개혁과 분관화의 성공적인 사례로 테이트 미술관을 손꼽는다. 오늘날의 테이트 미술관이 있기까지 100년이 넘는 시간 동안 테이트 미술관의 관장과 직원들은 끊임없이 현대 미술 연구를 진행하며, 미술관 운영의 혁신적인 변화를 주도했다.

영국은 주변 유럽 국가들에 비해 독자적인 미술 사조와 미술 전시관을 조금 늦게 구축한 편이다. 그러나 끊임없는 투자와 국민들의 관심으로 영국은 오늘날 세계 최고의 미술 강국으로 거듭났다. 이 과정에서 영국의 미술만을 깊이 연구하는 기관인 테이트 미술관의 역할이 컸다. 테이트 미술관 덕분에 오늘의 미술 강국, 영국이 있는 것이라고 해도 과언이 아니다. 테이트 미술관의 경영 방식은 우리나라의 국립현대미술관 등 여러 공공 박물관과 미술관의 경영 방식에도 큰 영향을 주었다.

2

영국 미술의 연대기

피카딜리 서커스
런던에서 가장 번화한 상업지구 웨스트 엔드의 중심지인 피카딜리 서커스^Piccadilly Circus. 레스토랑과 상점, 영화관 그리고 연극 극장이 집중된 거리이다.

영국은 문화에 대한 자부심이 굉장히 크다. 2012년 런던올림픽 개막식만 봐도 알 수 있듯이 영국은 문화 예술의 나라다. 비틀즈, 엘튼 존, 뮤즈와 같은 뮤지션, 해리포터로 대표되는 전 세계인이 모두 사랑하는 소설, 제임스 본드와 007시리즈와 같은 영화 산업, 킹키 부츠 그리고 캣츠와 같은 웨스트 엔드의 화려한 뮤지컬 등 '영국'하면 떠오르는 이미지는 무수히 많다. 하지만 영국이 문화 강국으로 거듭난 것은 19세기 이후의 일이다.

예술은 자본을 따라 성장한다. 우리나라가 속해있는 동아시아를 생각

해보면 아주 오랜 옛날부터 중국이 대부분의 생산과 소비를 도맡으면서, 중국을 중심으로 성장했다. 하지만 유럽에서는 경제적 주도권이 조금씩 바뀌어 왔다. 르네상스 시대에는 베니스와 피렌체를 중심으로 이탈리아가 유럽의 문화를 주도했고, 17-18세기에는 태양왕이라고 불렸던 루이 14세와 강력한 프랑스 왕권에 힘입어 프랑스의 문화가 크게 발전했다. 산업혁명 이후로는 경제적 그리고 정치적 패권이 영국으로 넘어갔다. 자연스럽게 영국의 문화 예술도 크게 발전하고 또 전 세계로 퍼져나갔다.

제국주의의 선두를 달리던 영국은 인도를 포함한 다양한 지역을 식민지로 만들어 노동력과 생산력을 착취하는 동시에 여러 나라의 문화를 흡수하며 자신들의 문화 지평을 넓혀 나갔다. 이 시기부터 영국에는 전 세계의 문화와 역사를 한눈에 볼 수 있는 박물관들이 하나둘 생기기 시작했다. 영국 박물관이 전 세계의 역사를 한 공간에서 만날 수 있는 장소라면, 영국의 역사를 대변하는 영국의 미술을 한 장소에서 만날 수 있는 공간도 필요했다. 대영 제국이 전 세계적인 패권을 쥔 이후, 영국 미술의 500년의 역사를 연대기적으로 보여주는 공간인 테이트 브리튼이 탄생했다.

테이트 브리튼은 원래 내셔널 갤러리의 분관인 영국 국립 미술관이었다. 그러므로 테이트 브리튼과 내셔널 갤러리는 공통점이 꽤 많다. 일단 건물부터 두 미술관 모두 신고전주의 양식으로 지어졌다. 작품의 전시 방식도 역사적 연대기를 따른다. 하지만 내셔널 갤러리가 서양 미술사의 연대기에 집중한다면, 테이트 브리튼은 찬란한 대영제국의 역사를 대변하는 작품들을 전시하고 있다. U자 모양으로 구성된 테이트 브리튼의 전시실은 철저하게 시대순으로 구분되어 있다. 전시실 바닥에 작품이 제작된 연도를 표시하여 관람자가 500년의 역사 속에서 길을 잃지 않도록 도와준다.

1) 16세기-18세기: 왕조 그리고 고전주의

테이트 브리튼의 500년의 영국 미술 컬렉션은 오늘날의 대영 제국을 시작한 군주인 엘리자베스 1세의 초상화로 시작된다. 엘리자베스 1세의 초상화는 유럽의 변방국이었던 영국이 국가 내부의 제도를 정비하고 외부와 교류하며 세계 최강 제국으로 변화하는 과정을 상징적으로 나타낸다.

<table>
<tr><td>

엘리자베스와 세 여신(1569)

- 한스 이워드(1520-1574)

팔라스(아테네)는 머리가 좋았고,
주노(헤라)는 권력의 여왕이었다.
비너스(아프로디테)의 장밋빛 얼굴은
밝은 햇살에 아름다움을 뽐냈다.
그 때 엘리자베스가 왔다.
그리고 주노는 압도되어 도망치고
팔라스는 침묵했으며
비너스는 부끄러움에 얼굴을 붉혔다.

</td><td>

**Queen Elizabeth and
the Three Goddesses**(1569)

- Hans Eworth(1520-1574)

Pallas was keen of brain,
Juno was queen of might
The rosy face of Venus was
in beauty shining bright,
Elizabeth then came,
And, overwhelmed,
Queen Juno took to flight
Pallas was silenced
Venus blushed for shame.

</td></tr>
</table>

테이트 브리튼의 영국 미술 연대기 500년의 시작점은 처녀 여왕인 엘리자베스 1세이다. 1558년부터 1603년까지 영국의 군주였던 엘리자베스 1세는 잉글랜드가 대영제국을 발전할 수 있는 굳건한 토대를 마련했다. 엘리자베스 1세는 성공회를 정착시키고 아메리카에 식민지를 개척했으며 스페인의 무적함대를 격파하기도 했다. 엘리자베스 1세는 평생 독신으로

지내며 "짐은 국가와 결혼하였다"는 말을 공공연하게 입버릇처럼 말해 국민들의 많은 지지를 얻었다.

엘리자베스 1세의 초상화는 내셔널 갤러리, 내셔널 포트레이트 갤러리, 테이트 브리튼, 윈저 궁, 로열 콜렉션 등 여러 곳에 분포되어 전시되고 있다. 당시 대영 제국의 국제적인 정세에 따라 엘리자베스 여왕의 초상화도 조금씩 달라진다. 여왕의 옷과 포즈는 미묘한 차이를 보이지만 그의 모습은 처음 대관식 초상화의 모습부터 마지막 초상화까지 계속 똑같이 젊은 여왕의 모습을 하고 있다. 테이트 미술관에 전시된 엘리

스티븐 반 데어 뮈렌Steven van der Meulen, 스티븐 반 헤어위크Steven van Herwijck, <엘리자베스 1세의 초상Portrait of Elizabeth I>, c.1563. 유화. 테이트 미술관 소장

자베스 1세의 초상화는 그녀가 왕좌에 앉은 지 얼마 안 된 시기에 그려진 작품이다. 큰 키와 풍채로 유명했던 엘리자베스 1세는 테이트 브리튼에 걸린 초상화에서 당당한 포즈와 자신감 있는 표정을 짓고 있다. 그의 왼쪽 가슴에는 스튜어트 왕가를 상징하는 장미가 달려있다. 금색 배경은 여왕을 마치 성경에 나오는 성인처럼 보이게끔 한다.

엘리자베스 1세는 초상화를 여러 점 남긴 것으로 유명하다. 엘리자베스는 나이가 들어 늙어갈수록 초상화 속의 여왕을 더욱 젊게 그리도록 지침을 내리고, 나이가 들어 보이는 그림은 폐기처분하도록 명했다. 미혼이라는 신분이 자신에게 득이 될 수도 그리고 한순간에 독이 될 수도 있다는 사실을 인지하고 있었던 엘리자베스 1세는 당당한 미혼의 군주로 자신

의 이미지를 구축하기 위해 최선을 다했다. 결과적으로 그는 즉위부터 많은 개혁을 이끌면서 영국을 최강 국가의 반열에 올려놓았다. 비록 1590년대 이후 계속되는 흉년과 무역 쇠퇴로 전성기 때보다는 민심을 잃었지만, 엘리자베스 1세는 죽는 순간까지 전제 군주의 품위를 잃지 않았다고 전해진다.

2) 19세기: 낭만주의와 빅토리아 시대

엘리자베스 1세 때부터 강력해진 대영 제국은 빅토리아 여왕의 통치 시기, 해가 지지 않는 영토를 가진 세계 최강 제국으로 성장했다. 빅토리아 시대 영국은 본격적으로 유럽 대륙의 나라들과 차별화되는 영국만의 문화와 예술을 완성해나갔다. 낭만주의를 대표하는 화가로는 터너와 컨스터블 그리고 블레이크 등이 있다. 세 사람 모두 영국의 예술을 대표하는 작가들인데, 이들은 모두 독립된 공간에 전시되어 있다.

Photocredit ⓒ Stu Smith

클로어 갤러리|Clore Gallery

클로어 갤러리는 전 세계 최대의 터너 작품 전시관이다. 테이트 브리튼은 2010년대 터너 작품 순회전 후, 2016년 클로어 갤러리를 따로 구성해 터너의 작품을 한 공간에서 전시 중이다. 클로어 갤러이에서는 터너의 스케치부터 대형 유화 작품까지 300점이 넘는 작품을 만나볼 수 있다.

조지프 말로드 윌리엄 터너와 존 컨스터블John Constable (1776-1837)은 영국인들이 가장 자랑스러워하는 화가이다. 영국을 대표하는 화가를 이야기할 때 터너와 컨스터블은 꼭 빠지지 않는데, 터너와 컨스터블이 많은 사람들이 사랑하는 프랑스의 미술 화파인 인상주의자들에게 큰 영향을 주었기 때문이다.

존 컨스터블John Constable (1776-1837)

터너와 같이 영국 왕립 아카데미에서 그림을 공부한 존 컨스터블은 영국 풍경화를 대표하는 화가이다. 영국 동부지방 출신인 컨스터블은 어린 시절부터 지방의 농촌 풍경을 그리며 자라왔다. 그의 고향인 서폭크Suffolk는 날씨가 변화무쌍한 영국에서도 유독 변덕스러운 날씨로 유명한데, 하루에도 수십 번씩 변하는 다양한 날씨는 컨스터블로 하여금 자연 현상을 보다 더욱 정확하고 객관적으로 화폭에 담을 수 있게끔 해주었다.

두 작가는 모두 자유로운 환경에서 작업 활동을 하면서 풍경화를 즐겨 그렸다. 이들은 살아생전 이미 많은 사람들에게 실력을 인정받은 성공한 화가였다. 높은 사회적 평판은 두 화가로 하여금 새로운 시도를 할 수 있는 기반을 마련해 주었다. 터너는 풍경화를 그릴 때 과감한 색을 사용했다. 터너의 작품들을 보면 주황색, 분홍색, 노란색, 보라색 등 당시의 고정관념과는 조금 다른 색을 찾아볼 수 있다. 또한 계속해서 변화하는 자연의 색감을 잡아내기 위해 노력한 흔적들이 보인다. 그의 이러한 색감은 이후 시시각각 변화하는 빛을 표현하고자 한 프랑스의 인상주의자들의 본보기가 되었는데, 특히 인상주의의 선두주자인 클로드 모네Claude Monet (1840-1926)는 터너의 작품을 굉장히 좋아하여 영국에 와서 살며 작품 활동을 하기도 했다.

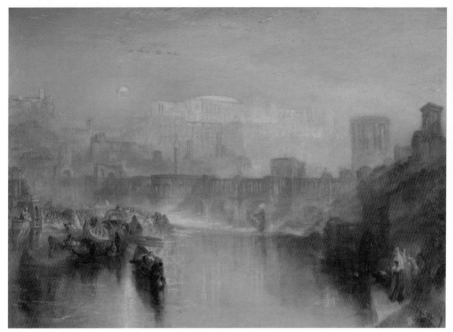

윌리엄 터너^{J.M.W. Turner}, <고대 로마^{Ancient Rome}>, c.1839, 유화, 테이트 미술관 소장

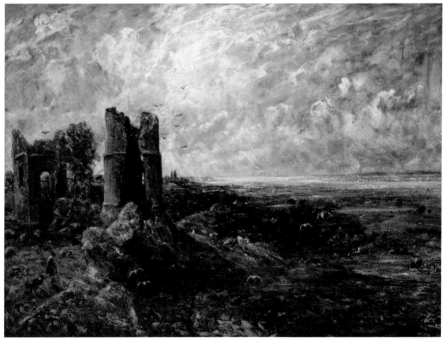

존 컨스터블^{John Constable}, <해들레이 성을 위한 스케치^{Sketch for 'Hedleigh Castle'}>, c.1828-9, 유화, 테이트 미술관 소장

터너의 낭만적인 색채에 비하면 컨스터블의 작품은 평범해 보인다. 하지만 컨스터블은 캔버스를 실내가 아닌 실외로 가지고 나가 자연을 직접 보면서 작업한 최초의 화가였다. 과거 미술 작품은 정해진 캐논을 따르면서 실내의 스튜디오에서 그려졌다. 하지만 컨스터블은 대형 캔버스를 야외로 가지고 나가 시시각각 변화하는 구름의 모습을 보면서 그것을 그대로 담아내고자 노력했다. 컨스터블의 새로운 시도 또한 이후 인상주의 작가들을 포함한 19세기 많은 예술가들에게 영향을 주었다. 결과적으로 두 화가는 미술의 근대화를 불러온 중요한 인물들로 손꼽히고 있다.

윌리엄 블레이크 William Blake (1757-1827)
19세기를 대표하는 또 다른 예술가인 윌리엄 블레이크의 작품도 독립된 공간에 따로 전시되어 있다. 윌리엄 블레이크의 작품을 모아놓은 특별 전시관은 클로어 갤러리 위층에 위치하고 있다.

| 순수의 전조 ⁽¹⁸⁶³⁾ | Auguries of Innocence ⁽¹⁸⁶³⁾ |

순수의 전조 ⁽¹⁸⁶³⁾
- 윌리엄 블레이크

한 알의 모래에서 하나의 세계를 보고
한 송이의 들꽃에서 하나의 천국을 보고
손바닥에 무한을 실어
한 순간 속에서 영원을 느낀다.

Auguries of Innocence ⁽¹⁸⁶³⁾
- William Blake

To see a world in a grain of sand
And a heaven in a wild flower,
Hold infinity in the palm of your hand,
And eternity in an hour.

영국이 낳은 또 다른 천재적인 작가, 윌리엄 블레이크 William Blake (1757-1827) 는 아마도 사람들에게 영문학의 낭만주의를 대표하는 문학가로 더 잘 알려져 있을 것이다. 블레이크는 영국의 시인이자 화가였다. 그는 그림을

그리는 다양한 재료 중에서도 특히 판화를 선호했는데, 자신의 작품집에 들어가는 삽화를 직접 그리곤 했다. 그의 작품은 아름답기보단 그로테스크하다. 그가 활발하게 작업하던 시기는 프랑스 혁명이 일어나면서 유럽의 정세가 왕정에서 공화정으로 바뀌던 시기였다. 그는 자신의 예술을 통해 영국 국민들의 삶을 불행하게 만드는 현실의 모순을 폭로하고자 했다.

가난한 아일랜드계 집안에서 태어난 블레이크는 어린 시절 정식으로 교육받지 못했다. 그는 문하생으로 판화를 배우면서 그림을 그리고 글을 썼는데, 이후 왕립 미술원에서 공부를 이어가려고 시도는 했으나 당시 아카데미 화풍에 적응하지 못했다. 그는 글을 쓰고 그림을 그리면서 영국의 현실을 반영하는 작품을 생산했다. 방관하는 왕족과 자신들의 이익만을 챙기는 귀족들의 통치 아

윌리엄 블레이크William Blake, <**벼룩 유령**The Ghost of a Flea>, c.1819-20, 템페라와 마호가니, 테이트 미술관 소장

래, 블레이크가 태어나고 자란 런던의 모습은 점점 불공평해졌다. 이러한 사회를 올바른 방향으로 이끌어야 할 종교인들은 더욱 부패해 있었다. 블레이크는 자신의 시와 그림에 이러한 모순들을 표현해냈다. 테이트 브리튼에 있는 그의 작품들을 보면 적극적인 태도인 악과 소극적인 태도인 선이 공존한다. 성경, 신화, 인간의 감정을 주제로 작업했던 그의 그림은 훗날 초현실주의 작가들에게 큰 영향을 주었고, 그의 시는 현대 시의 시작점으로 평가받는다.

다방면에서 천재성을 드러냈던 블레이크를 위해 테이트 브리튼은 독립

된 전시공간을 헌사했다. 테이트 브리튼 안쪽에 어두운 색 벽면으로 꾸며진 이 공간은 블레이크의 작품과 잘 어울리는 곳이다. 판화를 주로 제작해 크고 화려한 작품은 없지만, 액자 하나 하나를 찬찬히 살펴보면 조금 무섭지만 신비로운 블레이크의 작품을 만날 수 있다.

3) 20세기: 동시대 미술로의 이행

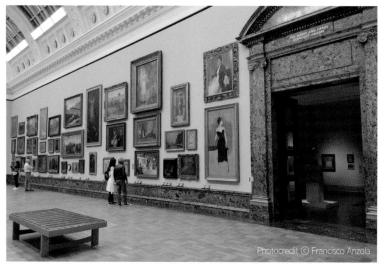

테이트 브리튼 전시관

각 시대마다 전통적인 방식을 따르는 작품들도 있을 것이고, 아주 새로운 방식과 철학을 투영하는 작품도 있을 것이다. 테이트 브리튼의 20세기 미술 전시관을 예로 들어 보면, 19세기부터 지속된 빅토리아 시대의 미술과 당대 유행하기 시작한 아방가르드 미술이 한 시기에 제작된 것을 알 수 있다. 20세기 파트 첫 번째 전시관을 들어가 보면 웨일즈 출신 조각가 제임스 하버드 토마스James Havard Thomas (1854-1921)와 또다른 웨일즈 출신 작가인 그웬 존Gwen John (1876-1939)의 작품을 함께 감상할 수 있다.

토마스는 사실주의 조각의 계보를 이어 전통적인 방식으로 작품을 창조했다. 그의 작품에서는 서양 미술의 전통적인 조각상에서 현대 조각으로 연결되는 지점을 살펴볼 수 있다. 당대 가장 실력 있는 조각가답게 토마스의 신체 묘사는 정확하고 사실적이다. 사실적인 신체 묘사에 시간과 노력이 많이 드는 전통적인 방식으로 작업을 한 토마스지만, 그의 작품의 결과물은 고전적인 조각과는 조금 거리가 있다. 그는 조각이 취하고 있는 포즈와 표정을 상징으로 활

제임스 하버드 토마스James Havard Thomas, <리시다스Lycidas>, 1902-8, 청동, 테이트 미술관 소장

용하여 자신이 하고자 하는 이야기를 작품에 은유적으로 표현했다. 토마스의 작품은 형식과 제작 방식에서 전통적인 방식으로 만들어졌지만, 작가의 주관을 강하게 드러내는 작품의 상징에서 현대 미술적인 면도 찾아볼 수 있는 것이다.

그웬 존은 19세기 후반에서 20세기 영국 여성 미술을 대표하는 화가이다. 존은 후기 인상주의 스타일로 자신의 자화상을 비롯한 여성의 모습을 포착하고 있다. 목과 어깨가 길게 늘어진 대상과 자유분방한 붓 터치는 존이 프랑스의 인상주의 그리고 후기 인상주의 화풍에 크게 영향을 받았음을 알 수 있다. 실제로도 존은 프랑스에서 유학하며 마티스와 피카소 등 당대 아방가르드 작가들과 활발하게 교류했다. 여성 작가로서 존은 19세기 말에서 20세기 초 새로운 시대에 적응하는 여성들의 모습을 많이 남

겼다. 존의 남동생 어거스투스 존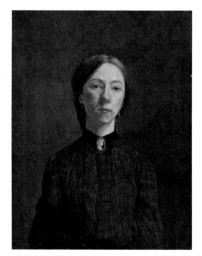
Augustus Edwin John (1878-1961) 또한 유명
한 화가였는데, 여성이었던 존의
실력은 남동생의 존재에 가려질
수밖에 없었다. 존은 대부분 작은
캔버스에 그림을 그렸다. 그는 보
통 앉은 자리에서 작품을 완성하
는 것을 선호했는데, 이러한 그의
버릇은 작품에 모델의 특징을 고
스란히 담을 수 있게 했다.

그윈 존Gwen John, <자화상Self-Portrait>, 1902, 유화, 테
이트 미술관 소장

그는 프랑스의 천재적인 조각가
어거스트 로댕Auguste Rodin (1840-1917)의 연인이 되기도 했다. 로댕은 자신의 조
수 카미유 클로델(1864-1943)과도 연분을 나눈 것으로 유명하다. 존과 로댕
과의 관계는 결국 좋지 않게 끝나고 존은 결국 정신병원에서 생을 마감했
지만, 그의 작품은 20세기 초 변환기 시대의 여성상을 잘 반영하고 있다.

테이트 브리튼은 16세기 엘리자베스 1세 시대의 회화부터 21세기 모더
니즘 이후의 영국 현대 미술 작품들도 다수 전시하고 있다. 전쟁 이후 구
상 미술은 점점 추상적으로 변해가고, 대상을 그대로 나타내고자 했던 작
가들은 점점 내면의 세계를 조각과 캔버스에 나타내기 시작했다. 뿐만 아
니라 확장되는 소비주의를 포착한 팝 아트, 사회적 통념을 비판적 해체
하는 개념 미술, 새로운 기술을 보여주는 미디어 아트 등도 모더니즘 이
후 가시적으로 늘어나기 시작했다. 500년의 영국 미술의 끝부분은 전 세
계의 현대 미술의 새로운 실험을 전시하는 테이트 모던과 맞닿아 있다.

테이트 브리튼은 같은 시대의 미술 작품이라고 하더라도 영국의 미술
과 세계의 미술을 따로 조명하고 있다. 동시대에 영국 미술을 세계의 미술

사조에서 분리하는 것은 중요한 작업이다. 테이트 미술관은 2000년 테이트 모던을 개관하면서 세계 미술의 맥락에서 영국 미술의 위치를 공고히 하는 연구를 더욱 체계적으로 지속하고 있다.

데이비드 트렘렛David Tremlett (1945-) <The Manton Staircase>, 2012, 혼합 매체, 벽화, 테이트 미술관 소장

3

존 에버렛 밀레이와 라파엘 전파

테이트 브리튼은 영국을 대표하는 미술을 모아 놓은 미술관이다. 그렇다면 과연 테이트 브리튼에 가서 꼭 봐야 할 작품은 뭐가 있을까? 터너도 좋고 컨스터블도 좋고 블레이크도 좋지만, 미술 애호가들에게 테이트 브리튼에 가서 꼭 봐야 할 작품을 묻는다면 모두가 라파엘 전파의 작품을 추천해 줄 것이다. 라파엘 전파 자체가 영국만의 독자적인 미술사조이기도 하고, 또 더욱 중요한 것은 라파엘 전파의 그림이 보기에 흥미롭고 아름답기 때문이다.

라파엘 전파는 빅토리아 여왕의 통치 시기, 빅토리안 아트라고 불리던 장식적이고 감각적인 미술사조가 크게 유행했을 때 그에 대한 반발로 시작되었다. 윌리엄 호먼 헌트William Holman Hunt (1827-1910), 존 에버렛 밀레이John Everett Millais (1829-1869), 단테 가브리엘 로세티Dante Gabriel Rossetti (1828-1882) 등 왕립 아카데미 출신의 젊은 화가들로 구성된 라파엘 전파는 당시 장식적이고 감상적이기만 했던 영국의 미술계를 크게 비판했다.

라파엘 전파의 화가들은 미켈란젤로, 티치아노, 라파엘로 등 하이 르네상스 시대의 이상적인 미술을 모방하던 당시 미술에서 벗어나 라파엘로 이전의 미술로 돌아가고자 했다. 그렇다면 라파엘로 이전의 미술은 어떤 미술이었을까? 그들은 답을 중세 미술과 자연에서 찾았다. 그들은 성경이나 셰익스피어의 문학 등 서사적인 스토리를 기반으로 낭만적이고 신

테이트 브리튼 라파엘 전파의 방

테이트 브리튼의 19세기 전시관에는 라파엘 전파의 작품들이 빼곡하게 전시되어 있다. 옛 살롱전 스타일로 전시된 라파엘 전파의 작품들은 빅토리아 시대에 영국 미술의 발전과정을 한눈에 확인할 수 있다.

비로운 그림을 선보였다. 라파엘 전파는 사실에 의거하여 그림을 그렸다. 또 그들은 노동과 도덕의 중요성을 강조했는데, 빅토리아 시대 사치와 향락에 빠진 귀족들을 비판하는 그림을 많이 그렸다. 서사적이고 상징적인 라파엘 전파의 작품은 출품 시기부터 비판과 인기를 동시에 얻었다. 테이트 미술관을 세우는 데 큰 공헌을 한 헨리 테이트는 라파엘 전파의 큰 후원자였으므로 테이트 브리튼에는 자연스럽게 라파엘 전파의 그림들이 많이 소장되었다.

라파엘 전파의 화가 중 가장 유명한 화가는 존 에버렛 밀레이다. 밀레이는 부유한 집안에서 태어나 전폭적인 지지를 받으며 미술공부를 했다. 그는 최연소의 나이로 왕립 미술 아카데미에 입학했고 아홉 살부터 미술

존 에버렛 밀레이John Everett Millais (1829-1896)

라파엘 전파를 대표하는 존 에버렛 밀레이는 뛰어난 실력을 가진 비판적인 화가였다. 라파엘 전파와 함께 명성을 쌓은 밀레이는 이후 빅토리아 시대를 대표하는 최고의 화가로 자리매김한다.

상을 수상할 정도로 엄청난 천재였다. 왕립 미술 아카데미에서 윌리엄 호먼 헌트와 단테 가브리엘 로세티 등을 만나 라파엘 전파 형제회를 창시한 그는 라파엘 전파의 시작을 알리는 〈부모 집에 있는 그리스도〉를 선보였다. 〈부모 집에 있는 그리스도〉는 어린 예수가 요셉과 마리아 그리고 사도 요한과 함께 있는 장면을 그린 그림이다. 사실 성 가정이라는 주제 자체는 중세 시대부터 계속해서 그려진 주제이다.

존 에버렛 밀레이John Everett Millais, 〈부모 집에 있는 그리스도Christ in the House of His Parents〉, 1849-50, 유화, 테이트 미술관 소장

기독교적 상징들로 가득 찬 존 밀레이의 〈부모 집에 있는 그리스도〉는 파격적인 스타일로 당대 영국 미술계에 큰 충격을 주었다.

〈부모 집에 있는 그리스도〉는 성 가정이 아닌 평범한 노동자 계급을 그린 듯한 그림이지만 그리스도교에 대한 상징은 분명하게 나타난다. 파란 옷을 입은 마리아, 어린 예수의 머리 위에 목공용 장비와 갈라진 벽의 틈으로 만들어진 십자가의 형상, 날카로운 못에 다친 어린 예수의 손에서 나는 피는 발까지 떨어졌다. 이후 십자가에 못 박혀 죽게 될 예수의 운명을 간접적으로 나타내고 있다. 예수의 오른쪽에 물을 길어 오는 어린아이는 예수에게 세례를 줄 세례자 요한을 상징하기도 한다. 창문 뒤로 보이는 양 떼와 목수 세 명이 만드는 삼각형의 형상까지 〈부모 집에 있는 그리스도〉는 그리스도교의 상징들로 가득 차 있다.

하지만 밀레이의 이 그림은 당시 영국 사회에 엄청난 충격을 안겨주었다. 밀레이의 그림에서 예수와 요셉 마리아 그리고 그들 주변에 있는 사람들이 성경에 나오는 성인들이 아닌 너무나 추한 노동자 계층이었던 것이다. 성인들의 상징인 후광은 어디에도 찾아볼 수 없고 심지어 마리아와 예수는 당시 천하게 여겨지던 빨간 머리로 그려졌다. 밀레이의 그림을 보고 영국의 문학가 찰스 디킨스는 성모는 너무나 못생겼고, 예수 잠옷을 입은 끔찍한 빨간 머리의 소년이라고 악평했다.

부정적인 평론에 영향을 받을 밀레이가 아니었다. 그는 계속해서 서사를 바탕으로 한 사실적인 그림을 그려냈다. 아마 밀레이의 가장 유명한 작품은 〈오펠리아〉일 것이다. 그는 셰익스피어의 비극 〈햄릿〉의 오펠리아를 너무나 아름답게 담아냈다. 사랑하는 사람이 자신의 아버지를 죽여 버렸다는 가혹한 운명을 믿지 못해 미쳐버린 채로 도망치던 오펠리아는 물에 빠지게 되는데, 밀레이는 죽어가는(혹은 죽어있는) 오펠리아의 복잡한 내면과 아름다운 형상을 그림에 포착했다. 오펠리아의 창백한 얼굴과 주변 자연경관의 표현을 통해 밀레이가 얼마나 실력 있는 화가인지 확인할 수 있다.

존 에버렛 밀레이^{John Everett Millais}, <오펠리아^{Ophelia}>, 1851-2, 유화, 테이트 미술관 소장

오펠리아는 셰익스피어의 비극 <햄릿>에 나오는 여자 주인공이다. 아름답고 슬픈 오펠리아의 서사는 많은 작가들에게 영감을 주었다. 밀레이의 오펠리아는 미쳐버린 오펠리아가 결국 물에 빠져 죽는 장면을 포착했다.

존 러스킨^{John Ruskin (1819-1900)}

러스킨은 빅토리아 시대 영국을 대표하는 사상가이자 미술 비평가이다. 1860년 <근대 화가론>이라는 미술 비평 저서를 완성하며 크게 주목을 끈 후, 예술을 비롯하여 문학, 정치학, 경제학, 사회학 등 다방면에서 많은 글을 썼다. 이후 러스킨은 공예운동으로 유명한 윌리엄 모리스와 함께 사회의 전반적인 개혁을 주장하며 많은 사람들의 존경을 받았다.

　밀레이와 라파엘 전파 화가들은 당시 최고의 미술 평론가였던 존 러스킨^{John Ruskin (1819-1900)}의 찬사를 받았다. 많은 사람들이 직설적이고 이상화되지 않은 라파엘 전파의 그림을 싫어했지만, 러스킨과 같은 전문가들은 사회 현실을 꼬집는 라파엘 전파의 그림을 칭찬했다. 자연스럽게 밀레이와

러스킨은 친한 친구가 됐고, 러스킨은 밀레이의 멘토로서 그의 작업에 좋은 영향을 주었다. 하지만 그들의 우정도 오래가진 못했다. 밀레이와 러스킨의 아내 에피 그레이Effie Gray (1828~1897)가 사랑에 빠져버린 것이다. 사실 러스킨은 독특한 성격 탓에 아내와 6년 동안 관계를 갖지 않았는데, 그 사이에 에피는 밀레이와 사랑을 키워나갔다. 에피와 러스킨은 결국 혼인 무효소송을 진행했고, 이후 에피는 밀레이와 결혼했다.

에피 그레이Effie Gray (1828-1897)
러스킨의 신부이자 밀레이의 연인이었던 에피 그레이는 남편의 사회적 지위에도 불구하고 영국 사교계에서 배척받았다.

에피와 러스킨의 혼인이 무효가 되고, 에피와 밀레이가 결혼해 아이를 낳은 후에도 러스킨은 계속해서 밀레이의 작업의 든든한 후원자가 되어주었다. 러스킨과 밀레이는 사적으로는 어색한 관계였지만 공적으로는 지속해서 서로에게 좋은 영향을 주고받았다. 하지만 러스킨과 밀레이의 우정과 유대관계로 성장했던 라파엘 전파 형제회는 자연스럽게 해체됐다. 라파엘 전파가 해체된 이후 러스킨은 상업 화가로서 귀족들의 초상화를 주로 그렸다. 불륜 관계로 시작된 에피와 밀레이의 부부 생활은 주변의 눈총을 사긴 했으나 결국 그 둘은 죽을 때까지 행복하게 살았다.

4

테이트 브리튼을 둘러싼 오싹한 소문

신고전주의 양식으로 지어진 테이트 브리튼은 큰 건물은 아니지만 건물 뒤편에 계절에 맞는 꽃들로 꾸며진 작은 정원, 그리고 정원으로 연결되는 카페에서 파는 플랫화이트와 빵이 맛있는 친근한 공간이다. 테이트 브리튼이 위치한 밀뱅크는 대중교통으로 가기엔 살짝 외진 위치에 있지만, 런던의 중심인 웨스트민스터에서 그리 멀지 않다. 설립된 지 100년이 넘는 시간동안 테이트 브리튼은 런던 시민들의 사랑을 받으며 영국 미술의 위상을 드높이고 있다.

하지만 이러한 테이트 브리튼이 과거 죄수를 수용하던 감옥이었다는 사실을 아는 사람은 많지 않을 것이다. 1816년부터 테이트 브리튼이 세워지기 단 1년 전인 1890년까지 이 지역은 엄청난 규모의 감옥이었다. 심지어 그냥 감옥도 아니었다. 건물이 템즈 강 바로 앞에 있다는 사실이 말해주듯, 테이트 브리튼은 과거에 악명 높은 죄수들을 호주로 이송보내기 위한 공간이었다. 해가 지지 않는 영국의 제국주의 시대, 호주 또한 영국의 식민지였다. 원주민들의 역사가 아닌 근대 호주의 역사는 18세기 말 영국에서 온 죄수들이 시드니 근처에 상륙하면서 시작됐다. 영국이 본격적으로 호주의 지배권을 행사하기 시작한 1770년부터 1868년까지 영국 정부는 약 16만 명의 죄수들을 호주로 이송하였다. 세계 지도를 보면 쉽게 알 수 있듯이 영국과 호주의 거리는 상당하다. 영국 정부는 조금 더 효율적으

로 죄수들을 배에 태워 호주로 보내기 위한 기관을 설립해야 했는데, 그것이 바로 1816년에 세워진 밀뱅크 감옥이다.

밀뱅크 감옥은 그 당시 런던에서 가장 큰 감옥이었다. 미술관을 짓는 과정에서 지하에 위치한 수용실과 복도 등은 허물어지지 않고 미술관의 수장고나 창고로 사용되고 있다. 죄수들이 탈출하지 못하게 미로처럼 계획된 지하 공간은 미술관 직원들에게 아직까지도 복잡하기로 악명 높다. 원래 감옥이었던 공간이어서인지 테이트 브리튼의 건물은 전반적으로 음기가 가득하다. 넓은 공간에 항상 사람이 북적북적한 다른 런던의 공공 박물관들과는 달리 테이트 브리튼은 특별전시가 없는 이상 사람이 그렇게 많지도 않으며(이는 테이트 브리튼이 대중교통으로 가기 힘든 곳에 위치해서 더하다!), 동북향을 바라보고 지어져 특히 더 해가 들지 않는다. 감옥이었다는 사실 때문인지, 아니면 안 그래도 날씨가 우울한 런던에서도 특히나 우울한 위치에 있어서인지는 잘 모르겠지만 테이트 브리튼을 둘러싼 으스스한 소문이 있다. 바로 유령에 대한 소문이다.

과거 감옥에서 죄수들을 배를 태워 저 먼 바다로 보내는 과정은 인도적이지 못했을 것이다. 또 현대에 비해서 비교할 수 없을 정도로 낮은 당시의 위생 관념과 강가에 인접한 위치상 콜레라가 자주 창궐할 수밖에 없었다. 많은 죄수들이 차가운 감옥 내에서, 그리고 호주로 이송되는 과정에서 처참하게 죽어 나갔다. 그래서 그런지 테이트 브리튼에는 유령의 목격담이 많다. 테이트 브리튼의 경비원들은 지하 복도에서 나타나는 한 젊은 여인의 형상을 공통되게 묘사한다. 이 여인은 너무 많은 죄수들이 수용되어 있던 작은 방에서 일부 죄수들을 다른 공간으로 나누는 도중 도망쳐 나왔을 것이라고 예상된다. 하지만 그녀는 곧 길을 잃고 추운 지하 복도에서 생을 마감했다. 직원들이 이 여인을 목격할 때마다 불쌍한 여인의 유령이 미로같은 복도를 맴돌고 있는 모습이라고 한다.

더 몰페스 암스The Morpheth Arms, 58 Millbank, Westminster, London SW1P 4RW, UK.

또 다른 유령은 테이트 브리튼 바로 옆에 위치하고 있는 더 몰페스 암스 The Morpeth Arms라는 펍에서 자주 목격된다. 밝고 따뜻한 분위기로 꾸며진 이 공간은 영국에서 쉽게 찾아볼 수 있는 펍이다. 특별할 것 없어 보이는 이 펍이 특별한 이유는 19세기 감옥을 미술관으로 새로 지으면서 그대로 남 겨둔 지하 통로가 미술관에서 이 펍까지 이어진다는 사실이다. 펍의 1층 과 2층은 평범한 공간이지만, 지하에는 19세기에 만들어진 감옥의 복도 와 수용실이 그대로 남아있다. 펍은 지하공간을 생맥주 등을 보관하는 창 고로 사용하고 있는데, 직원들은 이곳에서 남자 죄수의 유령을 자주 목격 한다고 한다. 지하 창고뿐 아니라 손님들이 와서 술을 마시는 도중에도 구 석에 있는 남자 죄수의 유령을 보고 깜짝 놀라는 사람들도 있다고 한다.

물론 믿거나 말거나 하는 이야기이지만 오늘날 영국을 대표하는 예술

작품을 전시하는 미술관이 과거 죄수들이 죽어 나가던 감옥이었고, 또 죄수들의 유령이 오늘날까지 목격된다는 사실이 굉장히 흥미롭고 오싹하다. 테이트 브리튼의 전시실 지킴이들은 바람 한 점 없는 전시실에서 휙휙 열렸다 닫혔다 하는 방화문을 보았다고 증언한다. 이러한 초자연적인 현상

더 몰페스 암스의 지하 던전

테이트 브리튼과 더 몰페스 암스의 지하실. 과거 죄수의 유령이 나온다는 소문이 자자하다.

을 믿지 않는 사람이라고 할지라도, 테이트 브리튼의 한 전시실에서 무거운 방화문이 제멋대로 움직이는 동영상을 보고 놀라지 않는 사람은 많지 않을 것이다. 사실 테이트 브리튼을 둘러싼 오싹한 소문은 이미 런던에서 꽤 유명해서 미술관 관계자들은 '귀신에 씌인 미술관The Haunted Gallery'라는 프로그램을 만들어 미술관 저녁에 강의를 열 정도이다. 이정도면 미술관의 유령도 예술의 일부로 전시되고 있는 것 아닐까 하는 생각이 든다.

5

세상에서 가장 권위있는 미술상, 터너 상

많은 사람들이 현대 미술이 어렵다고 생각한다. 소변기나 자전거 바퀴, 대량생산된 스프 캔 같은 것들이 사방이 하얀 벽으로 이루어진 성스러운 미술관 공간에서 최고의 걸작으로 전시된다는 사실은 이해하기 힘들다. 도대체 무엇이 좋은 미술이고 무엇이 나쁜 미술인지 기준이 무엇인지 그냥 보기만 해서는 감도 잡기 어렵다. 하지만 이렇게 난해한 현대 미술을 위한 상이 있다고 한다. 이 상은 지난 일 년 동안 영국 미술에 가장 큰 업적을 남긴 영국 작가를 위한 상이다. 이 상은 대중의 현대 미술에 대한 관심을 증진시키고 예술에 대한 토론을 고취시킨다는 목적을 가지고 있기도 하다. 영국인이 가장 사랑하는 화가 터너의 이름을 딴 이 상은 터너 상 The Turner Prize이라고 불린다.

오늘날 미술계에서 가장 권위 있는 상이라고 불리는 터너 상이 터너의 이름을 딴 이유는 간단하다. 첫 번째로 터너는 살아생전 지속적으로 새로운 시도를 하여 훌륭한 작품을 많이 남긴 위대한 미술가이고, 두 번째로는 그의 작품이 후대의 미술가들에게 많은 영향을 끼쳤으며, 마지막으로 세 번째로는 그가 후대 미술가들을 위해 미술상을 제정하고자 했기 때문이다. 물론 터너가 살아있을 때 미술상은 제정되지 않았지만, 1984년 영국 현대 미술의 발전과 대중적 관심을 위해 터너의 이름을 딴 터너 상이 제정되었다. 1984년부터 2018년인 지금까지 34년 동안 1990년을 제외하

고 33명의 작가(혹은 작가그룹)가 터너 상을 받았다. 터너 상을 받은 작가들은 우리 돈 약 3,700여만 원의 상금과 함께 그 해 세계에서 가장 영향력 있는 작가로서 주목받게 된다. 매년 터너 상은 총 4명의 후보자들을 미리 발표하고, 그들의 작업을 테이트 브리튼에서 전시한다. 네 명 중 한 명이 그 해 터너 상의 수상자가 된다. 터너 상을 받은 작가는 곧 영국의 현대 미술을 대표하는 작가이기 때문에, 터너 상은 영국 작가들에게 있어 굉장히 영광스러운 상이다.

매년 12월에 발표하는 터너 상은 현대 미술계의 가장 큰 축제이자 한 해 미술계의 마무리이다. 터너 상이 권위 있고 영광스러운 상이라는 사실은 부정할 수 없는 사실이지만, 언제나 논란이 많은 상이기도 하다. 특히 1990년대 활발하게 활동했던 영국 미술의 악동들인 yBa^{young British artists} 작가들의 수상작은 전 세계적인 관심과 큰 논란을 불러왔다.

데미안 허스트^{Damian Hirst (1965-)}
yBa의 리더이자 영국 현대 미술을 대표하는 악동. 1990년대 중반부터 오늘날까지 혁신적인 미술과 개념을 선보이고 있다.

yBa 작가들 중 전 세계적으로 가장 유명하고 또 가장 도발적인 작가는 바로 데미안 허스트^{Damian Hirst (1965-)}일 것이다. 1980년대 후반 런던의 명문 미술대학인 골드스미스 대학을 다녔던 허스트는 그와 마음이 맞는 다른 학생 작가들과 함께 전시를 기획하며 내공을 쌓았다. 이후 영국 최대의 예술 후원자인 광고 재벌 찰스 사치^{Charles Saatchi (1943-)}의 눈에 들어 후원을 받은 후 허스트는 말 그대로 승승장구였다. 허스트는 주로 삶과 예술

을 주제로 작업한다. 1995년 허스트에게 터너 상을 안겨준 〈분리된 어머니와 아이〉[Mother and Child Divided]〉 아마 터너 상 역사상 가장 논란이 많은 작품이었을 것이다.

어미 소와 새끼 소의 몸체를 수직으로 가른 뒤 포르말린 수조에 나눠 담근 이 작품은, 분리된 수조 사이로 관람객이 걸어 들어가면서 어미 소와 새끼 소의 장기를 그대로 보게 되는 끔찍한 충격을 주었다. 소 내장, 두개골뿐 아니라 뼈, 근육까지 그대로 드러난 모습은 초현실적인 야만적 공격성의 극치라는 평가를 받음과 동시에 명예로운 터너 상의 수상작이 되었다. 허스트의 〈분리된 어머니와 아이〉는 영국을 넘어 국제적인 논란을 일으키고, 현대 미술의 윤리성을 다시 질문하게 했다.

트레이시 에민[Tracey Emin(1963-)]
영국인 어머니와 터키 출신 이민자 아버지 사이에서 태어난 트레이시 에민은 그리 좋지 않은 가정환경에서 자랐다. 그는 어린 시절 자신의 트라우마를 작품을 통해 가감 없이 드러내며 자신의 삶 자체를 예술 작품의 재료로 사용하는 작가로 유명하다.

허스트의 수상작에 대한 논란이 꺼지기도 전인 1999년, 또 다른 yBa화가인 트레이시 에민[Tracey Emin(1963-)]이 터너 상 후보에 오르면서 또다시 작품 선정의 기준과 예술의 윤리에 관한 열띤 토론이 벌어졌다. 터너 상 후보에 오른 에민의 작품은 그의 사생활을 적나라하게 보여주는 침대였기 때문이다.

정리 안 된 침구, 제멋대로 벗어져 있는 스타킹, 콘돔, 피임약, 휴지조각, 술병, 각종 쓰레기 등 에민의 작품이라고 출품된 〈나의 침대〉[My Bed]〉는 보고 싶지 않은 타인의 내부를 억지로 보여주는 듯한 불편함을 주었다. 콘돔과

속옷이 널브러져 있는 그의 침대는 굉장히 선정적이기도 했다. 쳐다보기에도 끔찍한 허스트의 작품과는 다른 불편함이었지만, 에민의 작품 또한 보기에 즐겁고 아름다운 예술이 아닌 타인의 사생활을 훔쳐보는 듯한 불편한 작품이었다. 다행이라고 해야 할까, 1999년 에민은 터너 상을 수상하지 못했다. 그러나 에민이 그 해 터너 상을 수상한 비디오 아티스트 스티브 맥퀸보다 더 큰 대중의 관심을 끈 것은 분명한 사실이다.

그렇다면 왜 이렇게 추하고 불편한 것들이 세계에서 가장 권위적인 미술상이라는 터너 상의 후보로 오르고 더 나아가 터너 상의 수상작이 되는 것일까? 터너 상의 주된 목적은 현대 미술에 대한 대중의 관심을 고취시키는 것이다. 허스트나 에민처럼 논란이 많은 작품은 미술계에 그리고 일반 대중에게 예술의 목적과 존재의 이유에 대한 토론을 벌이게 한다. 터너 상 심사위원들은 작품의 미술사적 중요성을 따지지만, 그 작품이 현대의 사회에 미치는 영향력을 반영해 수상작을 선발한다. 허스트의 작품은 끔찍하고 야만적이지만 오늘날 삶과 정의에 대해 다시 한 번 생각해 볼 수 있는 기회를 선사한다. 또 에민의 작품은 선정적이지만 우리 사회가 가지고 있는 성에 대한 고정관념과 개개인의 사생활에 대해 질문하게끔 한다.

매년 터너 상의 후보에 오른 작품들은 가을부터 겨울까지 테이트 브리튼에서 전시된다. 1984년부터 34년 동안 테이트 브리튼은 한 해 미술계에 대해 돌아보고 또 많은 사람들이 예술에 대해서 토론할 수 있는 장을 터너 상을 통해 제공하고 있는 셈이다.

소장품 처분에 관한 논쟁

공공 박물관은 한 국가의 공식적인 홍보 방편인 동시에 시민들의 문화 향유와 교육을 책임지는 기관이다. 그러므로 대부분의 국가들은 박물관에 관련된 법률을 제정해 박물관의 목적과 역할을 명시하고 있다. 우리나라에도 박물관 및 미술관 진흥법이 있어 박물관의 설립과 운영에 필요한 사항을 규정한다. 박물관은 문화와 예술 그리고 학문의 발전을 위해 소장품과 자료를 수집, 보존, 연구하여 전시하고 교육하는 기관이다. 박물관의 여러 가지 업무 중에서도 가장 중요한 업무는 바로 소장품의 수집이다.

세계 최초의 공공 박물관이 설립된 영국도 박물관 소장품의 수집을 가장 중요하게 생각하고 있다. 귀중한 유물이나 예술 작품의 수집은 모든 박물관이 존재하는 이유이다. 소장품은 박물관의 모든 업무에 기본이 된다. 좋은 소장품은 좋은 연구로, 좋은 연구는 좋은 전시로, 좋은 전시는 좋은 교육 프로그램으로 그리고 이 모든 것은 높은 관람객의 만족도로 이어진다. 소장품의 수집 방법은 다양하다. 많은 영국의 박물관들처럼 부호의 개인 소장품을 기증 받을 수도 있고, 미술관의 경우는 현대 미술 작가에게 제작비를 지불하여 새로운 작품을 함께 만들 수도 있다. 물론 자본이 많은 박물관이나 미술관들은 경매나 갤러리에서 판매되는 작품들을 큰돈을 주고 사는 방법도 있다. 하지만 박물관과 미술관의 대부분의 소장품은 기부를 통해 형성된다. 그렇다면 한번 소장된 작품은 영원히 박물관에 남아

있는 것일까?

보통 한번 소장된 작품은 영구적으로 박물관에 보관된다. 하지만 소장품이 많다고 꼭 좋은 것만은 아니다. 박물관의 수장고는 공간이 한정되어 있기 때문이다. 테이트를 비롯한 여러 박물관과 미술관들이 귀중한 소장품을 보관할 수장고의 자리가 없어서 애를 먹고 있다. 1753년 최초로 영국 박물관 법The British Museum Act 1753이 제정된 후 오늘날까지 내셔널 갤러리, V&A 박물관 그리고 테이트 박물관까지 영국 공공 박물관의 소장품은 계속해서 늘어났다. 소장품은 제대로 된 환경에서 보관하지 않으면 손상을 입는다. 너무 많아진 박물관의 소장품은 관리 인력에게도 그리고 소장품 자체에도 부정적인 영향을 끼칠 수 있다. 그렇다면 박물관들은 임의로 소장품의 일부를 처분할 수 있을까?

소장품을 처분하는 방법은 여러 가지가 있을 수 있다. 버리는 방법, 다른 기관에 기증하는 방법, 영구적으로 대여하는 방법 그리고 영리적 목적을 위해 판매하는 방법 등이 있다. 박물관의 소장품은 보통 엄청난 가치를 지니고 있다. 영국 박물관의 로제타 석이나 아시리아의 유적과 같은 소장품들은 거래된 전적이 없어 가격을 측정하지 못하지만, 만약 판매가 된다면 몇 천억 원을 호가할 것으로 예상된다. 그렇다면 이미 거래가 된 적이 있는 현대 미술 작품을 살펴보도록 하자. 테이트 모던에 전시되어 있는 마크 로스코나 앤디 워홀의 작품은 보통 한화로 몇 십억에서 최대 천억 원까지 넘나든다. 게다가 테이트의 수장고에는 값어치 있는 거장의 작품이 몇 천점이나 있다. 작품을 굉장히 많이 가지고 있으니, 테이트가 마크 로스코나 앤디 워홀의 작품을 다시 갤러리나 경매에 판매한다고 해도 큰 문제가 될 것은 없지 않을까? 값비싼 작품 하나를 팔아 수장고 시설을 보안하거나 더 젊고 다양한 작가들의 작품을 구매하는 것도 장기적으로 볼 땐 박물관 운영에 긍정적일 수 있다.

크리스티 경매장
2018년 11월 크리스티 경매에서 살아있는 작가 중 최고 가격인 1019억에 낙찰된 호크니의
작품 <예술가의 초상^{Portrait of an Artist, 1972}>.

실제로 2000년대 초반 테이트는 소장품 판매를 진행하고자 했다. 테이트의 이사회는 데이비드 호크니^{David Hockney, 1937-}의 작품 중 하나를 판매할 계획을 세웠다. 테이트가 소장하고 있는 수많은 작품 중 하필이면 호크니의 작품을 고려한 이유는 크게 세 가지이다.

첫 번째로 호크니는 살아있는 작가이다. 오늘날 80세의 나이에도 작품 제작을 지속하고 있는 호크니에게 2000년대 초반은 가장 활발하게 활동하고 있을 시기였다. 살아있는 작가는 언제라도 새로운 작품을 발표할 수 있으니, 이미 세상을 떠난 작가의 작품보단 판매가 원활했다.

두 번째는 호크니 작품의 엄청난 거래 가격이었다. 2000년대 초반 호크니 작품의 가격은 이미 100억 원을 넘은 상태였다. 2018년 11월 호크니의 작품이 경매에서 1000억 원에 낙찰된 것에 비하면 100억 원은 작은 금액처럼 보이지만, 살아있는 작가의 작품이 100억 원이 넘는 것은 실로 엄청난 것이다.

테이트의 이사회가 호크니 작품을 판매하고자 했던 마지막 이유는 미술관에 호크니의 작품이 많다는 점이었다. 호크니는 런던 기반의 작가로 젊은 시절부터 테이트 미술관과 다양한 활동을 진행했다. 테이트 미술관이 호크니의 작품 판매를 고려한 2004년, 미술관 소장품에는 호크니의 작품이 무려 98점이나 있었다. 당시 테이트의 관장이었던 니콜라스 세로타는 호크니의 작품 중 미술사적으로 중요한 작품을 선별하여 소장품의 양보다 질에 더욱 집중하고자 했다. 하지만 결과적으로 테이트 미술관은 호크니의 작품을 단 한 점도 판매할 수 없었다.

소장품을 처분하는 일은 생각보다 복잡하다. 기본적으로 박물관에 소장되어 있는 작품은 공공의 영역이다. 박물관의 소장품은 개인의 기부로 그리고 시민의 세금으로 이루어졌다. 공공의 영역에 있는 소장품을 처분하는 일은 정부, 법원, 그리고 시민들의 공통된 이해관계가 필요하다. 영국은 1963년 영국 박물관 법안을 마련해 복제품이거나 전시가 불가능할 정도로 좋지 않은 상태의 작품을 처분하는 것을 허락했다. 또 1992년 박물관 갤러리 법으로 공공 박물관의 수장고에 있는 작품을 다른 공공 기관으로 이전하는 것을 허락했다. 하지만 가치 있는 작품을 판매하는 행위는 지금까지 박물관을 믿고 기부를 한 개개인에 대한 도리가 아니었고, 아무리 박물관의 발전을 위해서 작품을 판매한다고 하더라도 상업 행위 자체가 박물관의 목적성을 실추시킬 수 있다는 것이 판매 금지의 이유였다.

테이트에서 소장품의 판매가 불가능하다고 하더라도, 다른 박물관과 미술관에서 소장품의 판매가 금지된 것은 아니다. 올해만 하더라도 샌프란시스코 현대 미술관은 로스코의 작업을 판매하고 새로운 작품을 구매하겠다는 입장을 밝혔다. 다른 박물관이나 미술관의 전적이 있다고 하더라도 각 나라마다 소장품을 관리하는 법률이 다르므로, 소장품 처분에 관한 논의는 각 나라의 과거 사례를 따른다. 물론 법률적으로는 영국의 공공

박물관들도 소장품을 정부와 이사회의 승인을 거쳐 처분할 수 있다. 하지만 영국에서 소장품 처분에 관한 사례를 찾아보기 힘들고, 그런 사례가 있다고 하더라도 이사회와 정부의 승인을 받는 것은 복잡한 일이다. 결과적으로는 영국의 공공 박물관을 기준으로 박물관 소장품의 처분은 가능하기는 하지만 그 과정이 굉장히 어렵다고 이해할 수 있을 것이다.

전시할 수 없는 상태의 소장품이라도 큐레이터의 임의로 처분할 수 없고, 처분하는 절차 자체가 소장품 담당 부서의 업무량을 늘리는 결과를 초래한다. 비영리로 운영되는 박물관들은 항상 직원이 부족한 상태여서, 소장품 처분 업무를 원활하게 진행할 수 없다. 18-19세기부터 소장품 수집을 진행했던 영국의 공공 박물관들의 수장고는 계속해서 증축됐고, 여러 공간으로 늘어났다. 대부분의 소장품은 박물관 내부보다는 외부 수장 공간에 보관된다. 결과적으로 박물관 내부 수장고는 항상 공간을 마련하기가 힘들다. 영국 박물관, V&A 박물관, 테이트와 같은 여러 박물관들이 소장품 보관을 위한 수장고를 증축하고, 처분방안을 논의하고 있지만 아직까지 뾰족한 해결책은 없다. 소장품의 처분이 어렵다고 하더라도, 오늘날 여러 박물관들은 소장품의 선택과 집중에 대한 논의를 활발하게 진행하고 있다. 공공 박물관은 소장품을 미래의 후손들에게 최고의 상태로 전달해 주기 위해서 최선의 방법을 계속해서 고안하고 있다.

테이트 미술관이 운영되는 방법

오늘날 테이트 미술관은 영국 미술을 대표하는 미술관을 넘어 세계적인 미술관으로 거듭났다. 과거 미술의 중심지는 프랑스 파리와 미국 뉴욕이었지만, 오늘날에는 런던이 세계 미술의 중심지를 자처하고 있다. 내로라하는 현대 미술 작가들이 런던으로 모인 데에는 테이트 미술관의 존재도 컸다. 테이트 브리튼에서부터 시작된 테이트 미술관은 공공 미술관의 제도를 공고히 하면서 젊은 큐레이터, 평론가, 작가들이 성장할 수 있는 기반을 만들어 주었다.

니콜라스 세로타Sir Nicholas Serota (1946~)
영국 출신 미술사 학자인 니콜라스 세로타는 근 30년동안 테이트 미술관의 관장을 역임하며 테이트 미술관을 세계에서 가장 영향력 있는 현대 미술관으로 탈바꿈했다. 그는 영국 미술 작가들의 연구를 더욱 활발하게 진행시키고 밀레니엄 프로젝트를 통해서 테이트 모던을 설립했다.

오늘날 네 개 분관 체제의 테이트 미술관을 완성시킨 이는 미술사학자 니콜라 세로타 경Sir Nicholas Serota (1946~)이었다. 세로타는 1988년부터 2017년까지 29년 동안 테이트 미술관의 관장으로 부임했다. 공공 미술관에서 한 사람이 거의 30여 년 동안 관장으로 일한다는 사실은 아마 우리나라에서

는 상상도 못 할 일일 것이다. 우리나라의 문화 정책은 대통령 선거와 함께 5년에 한 번씩 바뀐다. 국공립 박물관에서 일하는 직원들도 계약직의 비율이 높아서 좋은 프로젝트라고 하더라도 5년 이상 지속하기 힘들다. 게다가 우리나라는 국공립 박물관 관장 또한 계약직이기 때문에 장기적인 목표를 잡아서 프로젝트를 추진하기 불가능한 상황이다. 세로타는 30년 가까이 테이트의 수장으로 큼지막한 프로젝트를 진행하여 성공하고, 오늘날 테이트의 위상을 만들었다. 세계에서 두드러지는 미술관이 되기 위해서는 장기적인 안목이 중요하다. 왜 우리나라의 박물관은 장기적인 프로젝트를 진행하는 것이 불가능한 것일까?

우리나라의 박물관은 국공립 기관이다. 국공립 기관은 나라나 혹은 기관이 속한 자치단체에서 운영비를 받고, 국가기관으로서 기준에 맞게 운영된다. 보통 이러한 국공립 기관들은 따로 이익을 창출해 낼 수 없고 또 궁극적으로 시민들을 위해서 운영되어야 한다. 그러나 테이트 미술관을 비롯한 영국의 공공 박물관들은 우리나라와는 상황이 조금 다르다. 테이트 미술관은 공공 기관이긴 하지만, 국가나 시가 운영하는 것이 아닌 미술관 자체가 하나의 회사처럼 운영된다. 그렇기 때문에 일반 회사들처럼 이사회도 있고, 미술관의 관장도 회사의 최고경영자를 뽑는 것처럼 이사회의 결정에 따라 선임된다. 미술관의 최고경영자로 선임된 관장들은 미술관의 이익을 위해서 일하게 된다. 이사들이 전반적인 결정을 하고 관장은 결정을 실행에 옮기는 사람이기 때문에, 세로타처럼 한 사람이 강산이 세 번 변하는 긴 시간 동안 테이트 미술관에 관장으로 역임할 수 있었던 것이다.

그만큼 테이트 미술관에서 이사회는 중요하다. 이사회는 미술관의 수석 연구원들과 함께 미술관의 방향과 전략을 정한다. 이들은 미술관의 운영자금을 관리하고 배분을 결정한다. 그렇다면 테이트 미술관이 앞으로

국립현대 미술관 운영 도표

테이트 미술관 운영 도표

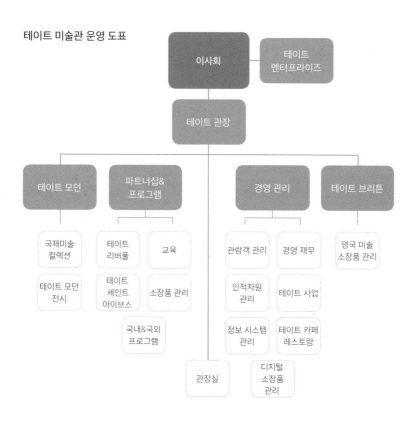

나아가야 할 목적성을 설정하는 이들은 어떤 사람들일까? 이사회는 총 14명으로 구성되어 있는데, 이들 중 13명은 국가의 규정에 따라 총리가 공개적으로 임용하고, 나머지 한 명은 내셔널 갤러리의 이사 중 한 명으로 구성된다. 또 1992년 제정된 박물관 및 갤러리 법안에 따라 테이트 미술관의 이사 중 3명은 꼭 활동하는 예술가여야 한다. 이처럼 테이트 미술관의 이사들은 각 분야의 전문가와 예술가들이 모여 테이트 미술관의 미래를 결정하는 사람들이다.

그렇다면 테이트 미술관과 같은 영국의 공공 박물관들은 국가의 보조금을 전혀 받지 않는 것일까? 그렇지는 않다. 하지만 우리나라처럼 바로 운영비를 받기보다는 복권기금과 같은 간접적 수입 창출원을 사용해서 모아진 금액이 기관에 전달된다. 그러므로 미술관을 풍족하게 운영하기 위해서는 미술관 자체에서 도록 등의 상품을 팔아야 한다. 레스토랑과 카페도 업체와 계약을 맺어 어느 정도 수익을 창출하기도 한다. 우리나라의 경우는 국공립 박물관에서 진행되는 상업 활동의 경우에는 박물관 진흥재단이 담당한다. 그러나 테이트 미술관에선 이러한 수입 창출 요소를 직접적으로 운영한다는 점이 우리나라와는 다르다.

테이트 미술관의 또 다른 중요한 수입 요원은 바로 전시이다. 테이트 미술관은 방대한 소장품과 전문 인력의 연구를 통해 특별 전시를 구성한다. 2017년 테이트 브리튼에서 〈데이비드 호크니 회고전〉이 열렸는데, 살아 있는 영국 작가 중 가장 많은 사랑을 받는 데이비드 호크니의 한평생의 작품들을 한곳에 모은 회고전이었다. 런던에서만 세 달 동안 478,082명이라는 엄청난 수의 관람객이 다녀갔다. 테이트 브리튼에서 기획한 이러한 전시는 프랑스, 이탈리아, 미국 등 여러 나라의 다양한 도시를 순회하면서 엄청난 수익을 창출해낸다. 이러한 수익은 또 다른 전시의 연구를 위해서 사용된다.

데이비드 호크니 굿즈

살아있는 영국 최고의 화가로 칭송 받고 있는 데이비드 호크니가 2017년 테이트 브리튼에서 대규모 회고전을 진행했다. 테이트 브리튼 데이비트 호크니 회고전의 도록과 기념엽서들.

우리나라 또한 테이트 미술관의 사례를 따라 국립현대 미술관의 법인화를 추진한 적이 있었다. 하지만 미술관의 운영이 경제적 수익 창출과 시장 논리에 의해서 존립되면 안 된다는 반대에 부딪혀 결국 법인화는 무산되고 말았다. 게다가 2001년 미술관의 법인화를 시도한 일본의 국공립 미술관들이 지속적인 실패를 거듭하면서 법인화에 대한 반대여론이 더 커졌다. 오늘날에도 미술관의 법인화는 아직도 뜨거운 감자이다. 영국의 사례처럼 이사들이 막대한 책임을 안고 미술관의 방향을 이끌어갈 수 있다면 법인화는 나쁘지 않은 선택일수도 있다. 그러나 우리나라의 미술관

은 아직 소장품과 연구의 수준이 부족하고, 정규직 학예인력 또한 부족하다. 영국은 국공립 박물관이 설립된 지 200년이 넘었지만 우리나라는 겨우 30년 정도에 불과하니, 테이트와 같은 운영 체제를 수립하고 세계적인 미술관으로 거듭나기 위해서는 아무래도 내실을 먼저 다져야 할 것 같다.

윌리엄 터너William Turner <전함 테메레르The Fighting Temeraire>, 1838-1839, 캔버스에 유화, 내셔널 갤러리 소장

테이트 모던
Tate Modern

테이트 모던은 과거 화력 발전소였던 공간에 세워졌다. 테이트 모던은 세상에서 가장 사랑받는 현대 미술관으로, 20세기 초부터 오늘날까지 아우르는 전 세계의 동시대 미술을 한 장소에서 만나볼 수 있다. 크고 특별한 건물에 들어선 테이트 모던은 건축물 자체를 이용해 현대 미술을 알리는 다양한 프로젝트를 많이 진행했다. 그중 과거 발전기가 있었던 미술관 로비에 장소 특정적 작품을 설치한 터바인 홀^{Turbine Hall} 프로젝트는 성공적으로 현대 미술의 대중화를 이루었다는 평가를 받고 있다. 테이트 모던은 성별과 국경을 불문한 다양한 작가들의 작품을 조명하는 동시에 현대 사회에서 미술의 역할을 지속적으로 재정립하고 있다.

설립연도	2000
주소	Bankside, London SE1 9TG, UK
인근 지하철역	Southwark (600m) ●, Blacksfrairs (800m) ●●, St.Paul's (1,200m) ●
관람 시간	일요일-목요일 10:00-18:00, 금요일 10:00-22:00 12월 24일-26일 휴관
소장품 수	약 7만 점
규모	60여 개의 전시실 (시기별로 상이)
연간 방문객	약 640만 명

테이트 모던과 밀레니엄 프로젝트

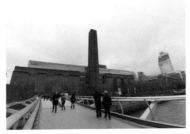 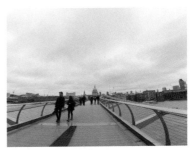

테이트 모던(왼쪽), 밀레니엄 브리지(오른쪽)
테이트 모던에서는 밀레니엄 브리지를 통해 템즈 강을 넘어 런던 센트럴로 건너갈 수 있다. 테이트 모던의 레스토랑과 카페는 템즈 강과 런던 센트럴을 조망하는 멋진 전경으로도 유명하다.

모든 사람들에게 새로운 밀레니엄은 특별하게 다가왔을 것이다. 1900년부터 1999년까지 세상에는 많은 변화가 있었다. 두 번의 세계대전으로 많은 무고한 생명이 목숨을 잃었고, 이념 전쟁으로 전 세계가 두 갈래로 갈라지기도 했다. 이러한 상황 속에서 많은 이들은 21세기에는 이념을 넘어서는 평화가 꽃피길 희망했고, 신기술의 발달과 확장으로 전 세계가 하나의 마을처럼 이어지기를 희망했다.

새로운 밀레니엄을 맞아 전 세계에서 동시다발적으로 여러 가지 프로젝트가 진행됐다. 그중 오늘날까지 가장 가시적으로 남아있는 프로젝트

는 바로 영국의 밀레니엄 프로젝트이다. 20세기 세계 최강대국이었던 영국은 21세기를 맞아 런던의 도시 경관을 정비하고 국민들에게 새로운 희망을 불러올 수 있는 변화를 추진했다. 1993년 복권기금으로 시작된 밀레니엄 프로젝트는 여왕과 왕실의 전폭적인 지지 아래 영국 문화 미디어 체육부State of Culture, Media and Sport를 중심으로 진행됐다. 밀레니엄 프로젝트는 영국 시민들이 쉽게 방문하고 즐길 수 있는 문화 시설의 확보가 주된 목적이었으며, 수도인 런던의 경관을 바꿀 대규모 건설 또한 다수 기획됐다. 특히 웨스트민스터 궁 근처에 지어진 관람차인 런던 아이London Eye와 테이트 모던 그리고 템즈 강의 유일한 인도교 밀레니엄 브리지는 프로젝트 초반부터 런던의 새로운 랜드마크로 계획됐다.

런던의 템즈 강변
런던의 랜드마크이자 밀레니엄 프로젝트의 일환이었던 런던 아이. 런던 아이에서는 웨스트민스터 궁과 빅벤을 한눈에 내려다볼 수 있다.

밀레니엄 프로젝트는 전반적으로 런던의 도시 경관에 긍정적인 변화를 불러왔지만, 그중에서도 테이트 모던은 예술을 통한 도시 재생의 가장 성공적인 사례로 손꼽힌다. 테이트 모던의 건물은 산업 혁명 시절 화력 발

전소였다. 테이트 모던이 위치해있는 런던 남쪽의 뱅크사이드Bankside 지역은 과거 공업 지역으로, 센트럴 런던이나 웨스트민스터 혹은 켄싱턴 지역에 비해서 발전이 많이 더딘 지역이었다. 그만큼 지역의 치안도 별로 좋지 않았다. 오랜 시간 동안 방치되어 있던 화력 발전소는 지역의 흉물이었으므로 많은 사람들이 이 건물을 현대 미술관으로 개조한다는 발표에 놀라지 않을 수 없었다.

사실 테이트 미술관은 1980년대부터 새로운 미술관을 절실히 필요로 하고 있었다. 밀뱅크에 위치한 테이트 브리튼의 수장고는 더 이상 작품이 들어갈 자리가 없었고, 또 계속 늘어나는 테이트의 현대 미술 컬렉션을 전시할 큰 공간이 절실했다. 결과적으로 20세기 영국의 산업의 발전을 상징하는 오래된 발전소는 21세기를 맞아 세계 문화의 중심지인 런던의 위치를 공고히 할 현대 미술관으로 탈바꿈하게 됐다.

뱅크사이드에 위치한 화력 발전소의 변신은 1995년부터 시작됐다. 세계 최고의 현대 미술관이 될 화력 발전소는 꽤 오랜 시간 방치되어 있어서 큰 공사가 불가피했다. 건물은 산업화를 상징하는 철골과 빨간 벽돌로 이루어져 있었는데, 테이트 모던의 건축가로 뽑힌 헤르조그 앤 드 뫼롱Herzog & de Meuron은 구조물을 허물지 않고 산업 혁명을 상징하는 철골과 빨간 벽돌을 건물의 트레이드 마크로 살리는 방식을 제안했다.

자크 헤르조그Jacques Herzog (1950-),
피에르 드 뫼롱 Pierre De Meuron (1950-)
자크 헤르조그와 피에르 드 뫼롱은 스위스 출신 건축가 그룹이다. 1950년대 스위스 바젤에서 태어난 이들은 미니멀리즘 등의 현대 미술에 영향을 받아 디자인적으로 아름답고 실용적인 건물을 만든다. 새 둥지에서 영감을 받은 2008년 베이징 올림픽의 국립경기장과 독일 뮌헨 알리안츠 아레나 등을 설계한 이들은 건축가에게 최고의 영예인 플리츠커 상을 수상했다.

골격을 살린 리노베이션이라고 해도 화력 발전소를 미술관으로 바꾸는 작업은 쉽지 않았다. 갤러리는 조명이 중요하기 때문에 천장에 전선을 새로 깔아야 했고, 또 몸이 불편한 관람객도 쉽게 접근할 수 있도록 에스컬레이터나 엘리베이터도 갤러리 동선에 맞게 설치해야 했다. 쾌적한 관람 공간을 위한 환기 시스템도 시급한 문제였고, 카페나 레스토랑과 같은 편의 공간도 별도의 공사가 필요했다. 1995년 시작된 공사는 2000년 1월이 되어서야 막을 내렸다. 영국 밀레니엄 프로젝트의 화룡점정인 테이트 모던은 2000년 5월 12일에 공공에 개방했다. 물론 관람료는 모든 영국의 공공 박물관이 그렇듯이 무료로 책정됐다.

그렇다면 테이트 모던의 총 공사비는 얼마 정도가 들었을까? 뱅크사이드의 화력 발전소를 현대 미술관으로 전환하는 데는 무려 1억 3,400만 파

테이트 모던
2000년 이후 런던의 새로운 랜드마크가 된 테이트 모던.

운드라는 거금이 지출됐다. 현재 환율로 봤을 때 한화로 무려 2,000억 원 정도이다. 심지어 현재 영국 파운드가 많이 떨어져서 2,000억 원이지 당시에는 무려 4,000억 원에 달하는 엄청난 금액으로 리노베이션을 진행한 것이다. 옛 국군 기무사 사령부를 개조해 2014년 개관한 국립현대미술관의 공사 금액이 1,200억에서 1,300억 원이라고 봤을 때, 14년이나 전에 개관한 테이트 모던의 공사비가 4,000억 원에 육박한다는 것은 밀레니엄 프로젝트가 엄청난 프로젝트임을 증명한다. 1억 3,400만 파운드 중 5,000만 파운드는 정부 밀레니엄 프로젝트 팀의 예산으로 지출됐고, 나머지 8,400만 파운드는 다른 공공 기관과 민간 기관 그리고 개인의 후원으로 충당됐다.

테이트 브리튼이 헨리 테이트와 윌리엄 터너의 너그러운 후원으로 시작됐듯이, 테이트 모던 또한 많은 이들의 후원으로 설립됐다. 그렇다고 하더라도 테이트 모던에는 복권 기금 외의 일반 시민들의 세금도 엄청나게 많이 들어간 것이 사실이다. 밀레니엄 프로젝트로 테이트 모던의 설립이 기획됐을 시기 국민들의 피 같은 세금을 쓸데없는 프로젝트에 쏟는 것을 반대하는 의견도 많았다. 심지어 테이트 모던과 세인트 폴 대성당을 잇는 밀레니엄 브리지가 준공하자마자 안전 문제로 폐쇄되어 반대 의견은 더욱 더 거세졌다. 하지만 테이트 모던은 개관부터 엄청난 수의 방문객을 기록했고, 테이트 모던과 연결되어 있는 밀레니엄 브리지 또한 몇 번의 준공 끝에 안정성 시비가 잦아들었다. 18년이 지난 현재 테이트 모던은 명실상부 런던을 대표하는 미술관으로 자리 잡았다.

테이트 모던이 개관한 연도인 2000년에 태어난 아이들이 이제 벌써 성인이 되었다. 새로운 밀레니엄을 준비한 영국의 밀레니엄 프로젝트는 단발성의 이벤트가 아닌 오랜 시간 동안 지속될 마라톤으로 기획되었다. 엄청난 거금으로 완성된 테이트 모던과 런던의 밀레니엄 프로젝트는 그저

완공에서 끝나는 것이 아닌, 100년 이상을 이어갈 장기 프로젝트의 일환으로 볼 수 있다. 정부 주도의 문화 프로젝트가 한 정권을 넘기지 못하는 한국의 현실에 빗대어 보면 영국의 상황이 부럽기도 하고 씁쓸하기도 하다. 밀레니엄 프로젝트로 시작된 테이트 모던은 현재 모든 현대 미술관의 모델이 되어 미술관이 가야 할 방향을 제시하고 있다. 우리가 밀레니엄 프로젝트에서 본받아야 할 점은, 이러한 문화 프로젝트가 내놓은 완성품보다 그것이 계속 운영되는 지속가능성이다.

2

미술관에 놀러 가는 사람들

테이트 모던의 전시실

마크 로스코Mark Rothko(1903-1970), 게르하르트 리히터Gerhard Richter(1932-) 등 추상미술의 대가부터 실험
적인 젊은 작가들의 작품까지 동시에 만날 수 있다.

　오늘날 미술관은 단순히 작품 감상만을 위한 공간이 아니다. 사람들은
미술관에서 책을 읽고, 커피를 마시며 데이트를 하고, 휴식을 취하고 또
취미생활까지 한다. 그래서인지 과거 미술관과 비교했을 때 현대의 미술
관의 편의 공간이 훨씬 넓어졌다. 이제 미술관은 복합 문화 공간이다. 미
술관에서 전시하는 작품만큼이나 미술관의 건축과 인테리어 그리고 제공
하는 서비스 또한 중요해졌다. 밀레니엄을 맞아 설립된 테이트 미술관의
새로운 공간인 테이트 모던도 이러한 트렌드의 변화를 잘 반영하고 있다.
　테이트 모던에 처음 방문하면 많은 사람들이 압도적인 규모의 건물을
보고 놀란다. 큰 규모만큼이나 테이트 모던에는 레스토랑, 카페, 테라스,

테이트 모던 카페

테이트 모던 9층과 10층에는 런던 센트럴을 한눈에 내려다볼 수 있는 카페와 레스토랑이 있다. 물론 테라스 전망대도 있다. 테이트 모던의 관람객들은 날씨가 좋은 날은 테라스로 나가 커피 한 잔과 함께 템즈 강 바람을 맞으며 전경을 감상할 수 있다.

뮤지엄 샵, 전망대까지 다양한 시설들이 있다. 음식으로 악명 높은 영국답게 미술관 내 레스토랑에서 파는 음식은 참 별로지만 커피와 빵은 저렴하고 맛있다. 세인트 폴 대성당을 마주하는 뷰에서 커피를 마시면 여느 호텔의 에프터 눈 티가 부럽지 않다. 또 테이트 모던의 북 스토어는 구하기 힘든 다양한 미술 서적을 모아놓았는데, 재미있고 신기한 책과 문구용품을

보다 보면 꼭 하나씩 사게 된다. 테이트 모던에서 전시를 보고 밥을 먹고, 차를 한잔 마시고, 책을 읽고, 미술관 상품을 보다 보면 하루가 금방 지나간다. 테이트 모던의 테라스에 나가 템즈 강의 바람을 맞으며 전경을 감상하면 전망대가 따로 없다. 이처럼 풍부한 문화 시설을 무료로 즐길 수 있는 런던 시민들은 자연스럽게 문화와 예술에 대한 관심이 높다.

하지만 테이트 모던은 런던 시민들만을 위한 공간이 아니다. 테이트 모던은 전 세계의 미술 애호가들을 위한 공간이다. 2018년을 기준으로 640만 명의 인파가 테이트 모던을 방문했다. 런던 시민이 800만 명을 조금 넘는 것을 생각하면 엄청난 수치이다. 테이트 모던을 방문하는 사람 중 많은 부분은 전 세계에서 찾아온 관광객들이다. 런던의 영국 박물관과 프랑스의 루브르 박물관에도 일 년에 약 700만 명의 관람객들이 방문한다. 이들 대부분도 관광객들이지만 테이트 모던을 방문하는 관광객들과는 성격이 조금 다르다. 오전에 커다란 관광 버스를 타고 와서 1~2시간 안에 박물관을 경보하듯 빠져나가는 단체 관광객들이 아닌, 진심으로 미술에 관심이 있어서 교통편이 그리 좋지 않은 테이트 모던을 일부러 방문하는 관광객들이다.

미술 애호가들에게 테이트 모던은 훌륭한 놀이 공간이다.

카르스텐 휠러Carsten Holler, <테스트 사이트Test Site>, 2006, 알루미늄

카르스텐 휠러는 예술 작품을 통해 관람객의 참여를 유도하는 독일 출신 예술가이다.

Photocredit ⓒ Loz Pycock

수퍼플렉스^{SUPERFLEX}, <하나 둘 셋 스윙!^{One Two Three Swing!}>, 2017, 혼합매체

덴마크 출신 작가 브외른스테르네 크리스티안센^{Bjørnstjerne Christiansen}, 야콥 펭거^{Jakob Fenger}, 라스무스 닐슨^{Rasmus Nielsen}으로 구성된 수퍼플렉스. 자신들의 예술 프로젝트를 활동^{activity}으로 표현하며, 참여자들로 하여금 작품에 기반이 되는 사회 문제에 적극적으로 참여하게 하는 예술가 그룹이다.

테이트 모던의 큐레이터들도 테이트 모던을 놀이 공간으로 만드는 일에 일조하고 있다. 2006년 카르스텐 휠러^{Carsten Höller (1961–)}는 위층에 있는 갤러리와 터바인 홀을 연결하는 커다란 미끄럼틀을 설치했다. 어린이들의 전유물로 여겨졌던 미끄럼틀이 미술관에 설치되자 나이와 국적을 불문한 방문객들이 동심으로 돌아가 유희를 즐겼다.

10년 뒤인 2017년에는 덴마크 아티스트 콜렉티브인 수퍼플렉스^{SUPER-FLEX}가 터바인 홀에 그네를 설치했다. 물론 세계에서 가장 명성 높은 현대 미술관에 설치된 미끄럼틀과 그네에 진지한 예술적 의미를 찾는 비평가들도 있었지만, 대부분의 관람객들은 권위적인 미술관에 설치된 미끄럼틀을 타고 놀며 즐겼다. 삶을 즐겁게 해주는 것, 그것이 예술의 가장 큰 존재 이유 중 하나이다. 휠러의 미끄럼틀 설치 이후 놀이터를 주제로 작업하는 작가들이 늘어났으니 테이트 모던의 시도는 꽤 긍정적인 변화를 가져왔다고 볼 수 있다.

현대 미술에는 더 이상 장르의 구분이 없다. 연극, 무용, 영화 등 다양한

예술의 장르가 현대 미술을 구성한다. 2016년 테이트 모던은 우크라이나 출신 억만장자 렌 블라바트니크의 기부로 퍼포밍 아트를 위한 블라바트니크 빌딩the Blavatnik Building을 증축했다.

블라바트니크 빌딩

블라바트니크 빌딩은 테이트 모던의 신관이다. 블라바트니크 빌딩은 관람객이 수동적으로 전시를 감상하는 전통적인 미술관의 역할을 탈피하고, 더욱 참여적인 퍼포먼스와 이벤트를 진행하기 위해 세워졌다.

다시 한번 헤르조그 앤 드뫼롱의 지휘를 맡아 만들어진 블라바트니크 빌딩은 가로로 쭉 뻗은 테이트 모던의 건물에 새로운 갤러리와 퍼포먼스를 위한 수직적인 공간을 더해 주었다. 테이트 모던을 방문하는 관람객들은 시각으로 즐기는 미술 작품 이외에도 직접 참여할 수 있는 참여 미술과 연극과 무용, 그리고 음악이 곁들여진 다양한 예술의 장르를 즐길 수 있게 되었다.

테이트 모던에서는 어려운 현대 미술을 거부감 없이 쉽게 접할 수 있다. 테이트 모던을 필두로 테이트는 네 개의 분관을 단순히 미술의 감상 공간이 아닌 복합 문화 공간으로 프랜차이즈화하고 있다. 런던을 방문하여 하루 종일 테이트 모던에서 여유롭게 시간을 보낸다면, 테이트가 만들어 나가고 있는 미술관의 새로운 정체성을 몸소 체험해 볼 수 있을 것이다.

3

현대 미술과 자본의 관계
- 유니레버와 현대차 프로젝트

　역사에 길이 남은 위대한 예술가를 이야기할 때 사람들은 그 예술가의 불행한 삶에 집중한다. 한 예술가가 엄청난 천재였지만 가난했고 시대의 인정을 받지 못했다는 사실은 작품을 포장하는 가장 흔한 방법이다. 예술가의 불행한 삶은 작품을 보는 시선에 영향을 미친다. 대표적인 예로는 빈센트 반 고흐Vincent Van Gogh (1853-1890)가 있다. 오늘날 반 고흐의 그림은 몇 백억, 혹은 몇 천억 원을 웃돌지만 살아생전 그는 단 한 점의 작품밖에 팔지 못했다. 자신의 귀를 자르고 정신병원을 전전하다가 자살로 생을 마감한 반 고흐의 불행한 삶은 아이러니하게도 작품에 감동을 더해준다. 마크 로스코Mark Rothko (1903-1970) 또한 반 고흐와 비슷한 사례이다. 러시아에서 태어나 두 번의 전쟁을 경험하고 그 사이 미국으로 이민을 와 미국 추상 표현주의를 대표하는 화가가 된 로스코도 자살로 생을 마감했다. 그가 전쟁과 냉전으로 얼룩진 20세기를 살아가면서 결과적으로 스스로 숨을 끊었다는 사실은 그저 몇 가지 색으로 구성된 그의 추상화에 엄청난 드라마를 선사한다.

　하지만 중요한 사실은 이렇게 불행한 삶을 산 예술가들이 그나마 먹고 살 만 해서 예술을 할 수 있었다는 것이다. 반 고흐는 자신의 친동생 테오의 전폭적인 지지로 그림을 계속 그릴 수 있었다. 로스코는 당대 최고의 재벌이자 자선가였던 페기 구겐하임의 후원으로 명성을 얻었다. 두 화가

모두 내일 먹을 밥걱정 대신 그림을 그릴 수 있는 환경이 조성되어 있었던 것이다. 사실 우리가 기억하는 천재적인 예술가들은 모두 자본가들에 의해서 발견되고 또 키워졌다. 하이 르네상스 미술을 대표하는 라파엘로, 레오나르도 다 빈치, 미켈란젤로 등의 천재 화가들은 메디치와 교황청의 후원으로 명성을 얻었다. 오늘날 가장 비싸게 팔리는 미국의 추상 표현주의 작품들도 구겐하임과 록커펠러 등 미국의 재벌 가문의 후원에 힘입어 전 세계적인 주류가 됐다. 미술과 자본은 떼려야 뗄 수 없다.

과거 후원자들이 자신의 영광과 만족을 위해서 미술을 후원했다면, 오늘날 자본을 쥐고 있는 기업들은 조금 다른 방식으로 미술을 후원한다. 모든 기업은 그들이 제공하는 상품이나 서비스가 더 좋아 보이길 원한다. 사율 경쟁이 본격화된 시장 경제 사회에서 제공하는 상품이나 서비스의 이미지가 경쟁사에 비교해서 더 좋으면 좋을수록 구매도 늘어난다. 많은 기업들이 미술 작품의 창의적이고 고급스러운 이미지를 사용해서 자신의 상품을 홍보하곤 했다. 디자인 경영이라는 이름으로 냉장고나 핸드폰에 뜬금없이 작가들의 작품을 붙여서 나오는 상품도 한때 굉장히 성행했다. 하지만 기업의 상품에 예술 작품을 달고 나오는 마케팅은 쉽게 유행을 타기 마련이다.

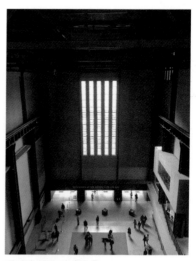

테이트 모던 터바인 홀
테이트 모던이 화력 발전소였던 시절 발전기가 있었던 공간인 터바인 홀.

테이트 모던은 기업이 조금 더 세련된 방식으로 더욱 효과적인 예술 후원을 할 수 있는 방식을 제시했다. 바로 테이트 모던의 미

술관으로서 비전통적인 공간을 사용하는 방안이었다. 화력 발전소였던 테이트 모던은 지상 1층에 발전기를 놓았던 터바인 홀이라는 엄청나게 큰 공간이 존재한다. 높이 35m, 세로 155m, 가로 22m인 테이트 모던의 터바인 홀에서 이전 현대 미술관과 차별화된 대규모의 미술 작품 설치가 가능했다. 테이트 모던은 터바인 홀 프로젝트를 기획하여 기업에게 설치 미술 프로젝트 진행을 위한 자금을 지원받았다. 터바인 홀 프로젝트는 테이트 모던-기업-예술가 모두에게 득이 될 수 있는 새로운 방식의 아트 마케팅이었다. 이러한 후원은 세계적인 생활용품 기업인 유니레버Unilever가 테이트 모던의 개관을 맞아 처음 시작했다.

유니레버는 2000년부터 2012년까지 13명의 작가를 후원하여 터바인 홀 프로젝트를 진행했다. 이 어마어마한 규모의 프로젝트를 위해 일 년에 한 번씩 13명의 아티스트 혹은 아티스트 팀에게 10억에서 15억 원이라는

올라퍼 엘라이슨Olafur Elisson, <기후 프로젝트The Weather Project>, 2003, 혼합매체

아이 웨이웨이Ai Weiwei, <해바라기 씨 Sunflower Seed>, 2010, 세라믹

큰 금액이 지원되었다. 앞서 언급한 카르스텐 휠러의 미끄럼틀이 유니레버의 터바인 프로젝트의 일환이었다. 이 외에도 루이스 브루주아의 거대 거미 〈마망Maman〉, 올라퍼 엘라이슨의 〈기후 프로젝트The Weather Project〉, 1억 개의 해바라기 씨 모형을 도자기로 구운 아이 웨이웨이의 〈해바라기 씨 Sunflower Seed〉등 관객을 압도하는 작품들이 터바인 홀을 꽉 채웠다.

유니레버 시리즈의 작가, 작품 목록

유니레버 시리즈(The Unilever Series) 2000.5.12. –2012.10.28.			
	시기	아티스트	작품 제목
1	2000. 5. 12 – 2001. 11. 26.	Louise Bourgeois	I Do, I Undo, I Redo
2	2001. 6. 12. – 2002. 3. 10.	Juan Muñoz	Double Bind
3	2002. 10. 9. – 2003. 4. 6.	Anish Kapoor	Marsyas
4	2003. 10. 16. – 2004. 3. 21.	Olafur Eliasson	The Weather Project
5	2004. 10. 12. – 2005. 5. 2.	Bruce Nauman	Raw Materials
6	2005. 10. 11. – 2006. 5. 1.	Rachel Whiteread	Embankment
7	2006. 10. 10. – 2007. 4. 15.	Carsten Höller	Test Site
8	2007. 10. 9. – 2008. 4. 6.	Doris Salcedo	Shibboleth
9	2008. 10. 14. – 2009. 4. 13.	Dominique Gonzalez-Foerster	TH.2058
10	2009. 10. 13. – 2010. 4. 5.	Miroslaw Balka	How It is
11	2010. 10. 12. – 2011. 5. 2.	Ai Weiwei	Sunflower Seeds
12	2011. 10. 11. – 2012. 3. 11.	Tacita Dean	Film
13	2012. 7. 24. – 2012. 10. 28.	Tino Sehgal	These Associations

유니레버의 후원이 끝난 후, 똑같이 터바인 홀을 이용해서 한국의 현대 자동차가 현대차 프로젝트를 시작했다. 현대 자동차는 2015년부터 11년 동안 86억 원을 지원하면서 아티스트가 창의력을 마음껏 펼칠 수 있는 기회를 제공하고 있다. 현대 자동차는 이 외에도 LA 카운티미술관의 '아트

앤 테크놀로지 랩^{Art and Technology Lap}' 지원, 미국의 미디어 기업인 블룸버그와 함께 '브릴리언트 아이디어스^{Brilliant Ideas}' 제작, 국립현대미술관 한국 중진 작가 개인전 지원 등 예술에 대한 후원을 아끼지 않고 있다.

현대자동차의 현대 커미션 프로젝트의 작가, 작품 목록

Hyundai Commission 2015. – 2018.(진행 중)			
	시기	아티스트	작품 제목
1	2015. 10. 13. – 2016. 4. 3.	Abraham Cruzvillegas	Empty Lot
2	2016. 10. 4. – 2017. 4. 2.	Philippe Parreno	Anywhen
3	2017. 10. 3. – 2018. 4. 2.	Superflex	One Two Three Swing
4	2018. 10. 2. – 2019. 2. 28.	Tania Bruguera	10,148,451

필리페 파레노^{Philippe Parreno}, <언제라도^{Anywhen}>, 2016, 영상, 혼합재료

그렇다면 어째서 생활용품 회사와 자동차 회사가 몇 백억 원대의 돈을 생산성 없는 예술에 후원하는 것일까? 이에 대한 대답은 현대 자동차에서 제공하고 있다. 현대 자동차의 이대형 아트 디렉터는 한 인터뷰에서 1901년 노벨 화학상 수상자의 일화를 사례로 들며 기업의 예술 후원을 이야기한다. 야코뷔스 헨드리쿠스 반트 호프 박사는 1901년 노벨 화학상 수상자였다. 그는 연구하는 시간 외에 그림을 그리거나 예술 작품을 감상했다고 한다. 이후에도 100년 동안 노벨 화학상을 수상한 사람을 조사했더니 90% 이상이 시각 예술에 깊이 있는 취향을 갖고 있거나 예술가가 되는 꿈을 갖고 있었다고 한다. 세계적인 기업은 혁신을 추구하고, 사람들이 놀랍고 신선하다고 느끼는 시각은 예술에서 시작된다. 유니레버와 현대 자동차와 같이 세계적인 기업들은 기술과 예술의 결합을 통해 혁신을 추구하고 있다. 또 미술관에서 지속적으로 기업의 이름이 노출되면 자연스럽게 반영되는 문화적이고 고급적인 이미지는 이러한 혁신에 덤으로 작용한다.

불행한 삶을 살았다고 할지라도 반 고흐와 로스코의 작품은 현대를 살아가는 우리에게 세상을 바라보는 새로운 시선을 제공한다. 르네상스 시대부터 혁신적이라는 평가를 받고 있는 작품과 그것을 창조한 예술가들은 자본가들의 전폭적인 지지를 받았다. 과거와 목적은 다를 수 있지만 현대에도 자본은 같은 방법으로 미술을 후원하면서 새로운 가능성을 창조하고 있다. 예술가의 이야기와 기업의 자본이 만나는 테이트 모던의 터바인 홀에서는 매일매일 새로운 경험이 펼쳐지고 있다.

4

미술관에 여성 작가의 작품은 몇 프로일까?

 과거 그림을 그리는 행위는 동서를 막론하고 남성의 영역이었다. 물론 여성도 그림을 그릴 수는 있었지만 한정된 공간에서 한정된 주제만이 허락되었다. 불과 100년 전까지만 해도 여성의 권리는 남성과 비교할 수 없을 정도로 턱없이 부족했다. 전 세계의 많은 지역에서 여성은 남성의 소유물이었고, 슬프게도 오늘날까지도 많은 개발도상국의 여성들은 최소한의 권리도 누리지 못한 채 아버지에게 혹은 남편에게 소속되어 있다. 아름다움을 논하기 전에 미술은 기본적으로 기술이다. 기술은 혼자 습득하기보단 타인에게 배워야 한다. 교육을 받을 수 없었던 여성들이 미술을 배울수 있는 방법은 거의 없었다. 상위 계층의 여성들이 교양 수업의 일환으로 미술 교육을 받았다고 하더라도, 직업을 삼을 정도로 배울 수 있는 여성은 소수에 불과했다.

린다 노클린|Linda Nochlin (1931-2017)
미국의 미술사학자인 린다 노클린은 생전 뉴욕대와 예일대 등에서 교수로 역임하며 페미니즘 미술사를 연구하고 여러 저서를 집필했다.

1971년 미국의 저명한 미술사학자 린다 노클린Linda Nochlin (1931~2017)은 〈왜 지금까지 위대한 여성 화가는 없었는가?Why have there been no great women artists?〉라는 짧은 에세이를 발표했다. 에세이에서 그는 오랜 시간 동안 여성들이 접근할 수 없었던 미술 제도에 대해서 탐구했다. 서양 미술을 배우는 데 있어서 가장 중요한 항목은 바로 누드화를 그리는 것이었는데, 과거에는 여성이 남성의 누드나 혹은 같은 여성의 누드를 보는 것이 제한되어 있었다. 또 그는 과거에 위대한 여성 화가들이 있었다고 하더라도 그들의 작품의 주제는 여성성Femininity과 같은 추상적이고 인위적인 개념에 매여 있었음을 발견했다. 즉 같은 주제를 포착했다 하더라도 여성 화가들은 남성 화가들에 비해 폄하되어 왔다는 것이다. 결론적으로 노클린은 여성은 오랜 시간 동안 미술의 제도에서 배제되어 있었으므로 '위대한 여성 화가가 없었다'는 전제 자체가 잘못되었음을 주장했다.

지금으로부터 100년 전인 1918년에만 하더라도 영국 여성들에게는 투표권이 없었다. 미국에서 여성의 투표권은 1919년이 되어서야 제정되었다. 이는 여성들이 자기주장을 펼칠 수 있는 최소한의 법적 권리가 시작된 것이 100여 년밖에 되지 않았다는 의미이다. 노클린이 여성 화가의 부재를 이야기한 에세이를 발표한 1970년대 이후 서양에서 페미니즘 운동은 본격화되기 시작했다. 주디 시카고Judy Chicago (1939~), 신디 셔먼Cindy Sherman (1954~), 매리 켈리Mary Kelly (1941~) 등 이 시기 활동했던 페미니스트 작가들은 이제 현대 미술사의 위대한 작가들로서 당당하게 거론되고 있다.

여러 페미니스트 작가들이 있지만 오늘날까지 가장 활발하게 활동하면서 미술계에서 여성의 입지를 넓히고 있는 예술가 그룹으로 게릴라 걸스The Guerrilla Girls가 있다. 1985년 결성된 게릴라 걸스는 무명의 페미니스트이자 액티비스트 그룹이다. 게릴라 걸스는 미술 제도에서 배제된 여성들을 가시화시켰다. 1989년 게릴라 걸스는 뉴욕 버스에 〈여자가 메트로폴리탄

미술관에 들어가려면 옷을 벗어야 하는가?Do women have to be naked to get into the Met. Museum?〉(1989)라는 광고를 실었다. 광고에는 고릴라 가면을 쓴 엥그르의 오달리스크가 누워있고, 그 옆으로 "여자가 메트로폴리탄 미술관에 들어가려면 옷을 벗어야 하는가?", "현대 미술 섹션의 5%만이 여성 작가의 작품이지만, 누드화의 85%는 여자이다."라는 문구가 큼지막하게 쓰여 있다. 1989년 미국 최대의 미술관인 메트로폴리탄에는 수많은 현대 미술 작품이 있었지만 그중 단 5%만이 여성 작가의 작품이었다. 2018년인 오늘날에도 상황은 그리 나아지지 않았다. 게릴라 걸스는 지속적으로 세계 각국의 미술관에서 전시되는 여성 작가의 작품 수와 개인전의 통계를 내면서 동일한 작업을 계속하고 있다.

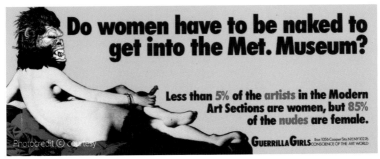

게릴라 걸스The Guerilla Girls, <여자가 메트로폴리탄 미술관에 들어가려면 옷을 벗어야 하는가?
Do women have to be naked to get into the Met. Museum?〉, 1989

영국 최대의 현대 미술관이자 세계에서 가장 영향력 있는 미술관 중 하나인 테이트 모던은 미술계에 떠오르는 여성 이슈를 중요하게 받아들이고 있다. 1988년부터 2017년까지 테이트의 밀레니엄 프로젝트와 분관화를 성공적으로 진행한 관장 니콜라스 세로타가 은퇴한 후, 테이트 역사상 첫 여성 관장인 마리아 발쇼Maria Balshaw (1970-)가 발탁됐다. 영국의 공업 도시 맨체스터의 문화지형을 긍정적으로 바꿔놓았다는 평을 듣고 있는 40대

의 젊은 관장인 발쇼는 테이트 모던 전시의 여성 작가 비율을 늘리는 데 주력하고 있다. 2016년 테이트 모던 상설전에 전시된 여성 작가의 비율은 36%였다. 2018년 현재 그 비율은 40%를 웃돌고 점점 더 오르고 있다. 그뿐 아니라 테이트 소장품 내의 여성작가 비율도 증가하고 있는 추세이다. 테이트 미술관은 여성 작가의 작품이 컬렉션의 50%가 되는 날이 멀지 않았음을 자신한다.

마리아 발쇼Maria Balshaw (1970-)
마리아 발쇼는 테이트 역사상 최초의 여성 관장이다. 40대의 젊은 나이에 관장에 임명된 발쇼는 현대미술계에서 테이트 모던의 위치를 더욱 공고히 하고 있다.

여성 작가의 작품이 전체 전시장의 3-40%를 차지한다는 사실은 현재의 우리들에게는 당연해 보이지만, 이것은 엄청난 발전이다. 제2차 세계대전 이후 미술 제도권 안에서 좋은 미술 교육을 받을 수 있는 여성이 눈에 띄게 늘어났다고 해도 대부분의 미술관과 갤러리의 관장은 남자이고, 개인전의 수도 여자보다 남자가 훨씬 많다. 1970년대부터 1990년대까지 이전에 없던 페미니즘 물결이 휩쓸고 지나간 이후에도 미술계를 비롯한 모든 분야의 여성 참여율은 아직까지 많이 부족하다. 그런 의미에서 전시장에 선보여지는 여성 작가의 비율을 의도적으로 높이고 있는 테이트 모던의 노력은 칭찬받을 만하다. 테이트 모던의 전시장에는 루이스 브루주아Louise Bourgeois (1911-2010), 제니 홀저Jenny Holzer (1950-) 등 현대 여성 작가들을 위한 특별 전시공간이 따로 마련되어 있고, 연대기 순이 아닌 주제별로 꾸며진 상설전에는 주제를 대표할 수 있는 위대한 여성 작가들의 작품이 꼭

포함되어 있다.

　과연 세계 유수 미술관에서 여성 작가와 남성 작가의 작품 비율이 5:5가 되는 날이 올 수 있을까? 그것은 아마도 각국의 국회에서 여성 의원과 남성 의원의 비율이 5:5가 되는 것만큼이나, 혹은 여성과 남성 CEO의 비율이 5:5가 되는 것만큼이나 힘든 일일 것이다. 하지만 긍정적인 면은 이전에는 문제로 치부되지도 않았던 여성의 주권 문제가 이제 전 세계적으로 가시화되고 있다는 점이다. 테이트 미술관을 비롯한 세계 유수의 현대 미술관이 미술계에서 여성의 자리를 더욱 확보하기 위해서 위해 꾸준히 노력하고 있다.

현대 미술에 국경은 없다

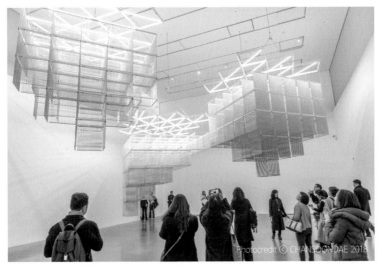

양혜규 Haegue Yang (1971-) , **<거꾸로 된 솔 르윗**Sol Lewitt Upside Down**>**, 2016, 혼합재료. Exhibition at Tate Modern, 2018.

 1990년대 이후 기술과 교통수단이 급격하게 발전하면서 가속화된 세계화는 미술 작품의 제작과 유통, 그리고 전시되는 방식에 큰 영향을 미쳤다. 세계화된 사회에서 문화적 다양성은 경쟁력으로 부상했다. 전 세계의 많은 미술관들이 여러 관점에서의 미술 작품을 선보이기 시작했다. 테이트 미술관 또한 이러한 주류를 이끌며, 최대한 다양한 문화권의 예술가의 작품을 수집하고 전시하며 관련 교육 프로그램을 확대하고 있다.

테이트 브리튼은 영국 미술을 위한 공간이지만 테이트 모던은 전 세계의 현대 미술을 위한 공간이다. 그러므로 테이트 모던은 영국 내의 관람객만큼 전 세계의 관람객들에게서 받는 의견을 중요하게 여긴다. 이를 통해 테이트 미술관은 영국을 넘어서 전 세계의 지역과 문화를 넘나드는 소장품, 전시, 프로그램을 통해 다양한 실험을 지속하고 있다.

테이트 모던은 전 세계인이 현대 미술을 진정으로 즐길 수 있는 공간을 지향한다. 테이트 모던에 전시된 작품의 국경은 중요하지 않다. 몇백억 상당의 추상 회화가 오세아니아 출신의 젊은 작가의 꼴라주 작품과 함께 전시될 수 있고, 1800년대 자신의 퀴어 정체성을 숨긴 예술가가 그린 작품이 오늘날 LGBT를 대표하는 작가의 작품과 함께 걸릴 수도 있다. 테이트 모던이 전시를 구성할 때 고려하는 점은 한 작품을 감상하는 여러 시각을 제시하는 것이고, 그러기 위해서는 가격이나 제작된 시대보다 더 다양한 사람들에게 공감이 될 수 있는 이야기에 집중한다.

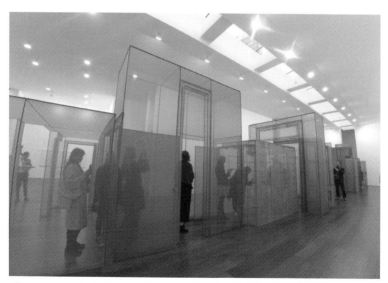

서도호Doho Suh (1970-), <패시지Passage/s>, 2017, 혼합재료. Exhibition at Victoria Miro Gallery London, 2017.

예술가들과 그리고 관람객들과 더욱 깊이 소통하기 위해서 테이트 모던은 분기별로 한 명의 예술가나 혹은 예술가 팀을 선정해 독자적인 전시 공간을 마련해 주고 있다. 보통 3개월에서 1년 혹은 그 이상까지도 이어지는 개인전에는 영국 작가들은 물론이고 유럽, 아프리카, 오세아니아, 아시아, 아메리카 등 지역과 관계없이 세계를 무대로 활발하게 활동하는 작가들이 선정되어, 독립된 공간에 자신의 작품을 선보인다. 패브릭(섬유)로 자신이 거주했던 집의 모형을 만드는 서도호(1962~), 개인적인 물건과 기억을 통해 삶의 터전에 대해서 이야기하는 양혜규(1971~) 등 한국을 대표하는 현대 미술가들도 테이트 모던에서 자신의 작품을 전시했다.

서도호 Doho Suh (1970-)
서울대학교와 미국 로드아일랜드 스쿨 오브 디자인 (RISD)에서 수학한 서도호는 오랜 유학 동안 계속해서 이동하며 살았던 자신의 경험을 기반으로 작업한다. 그는 개인적인 공간인 집을 이동시키는 개념의 작품을 창조하는데, 자신이 거주했던 집을 똑같이 구현한 섬유 조각 작품으로 국제적인 명성을 얻었다.

양혜규 Haegue Yang (1971-)
서울대학교와 독일 슈테델슐레에서 수학한 양혜규는 전 세계를 이동하며 작업하는 노마드 작가로 유명하다. 그는 익숙한 사물을 익숙하지 않은 방식으로 선보이면서, 개인과 공동의 기억을 주제로 삼아 작품 활동을 진행한다.

재미있는 점은 서도호나 양혜규와 같이 테이트 모던에서 관심을 보인 예술가들은 모두 지역적인 정서를 바탕으로 작업을 진행하지만, 그들의

작품은 세계적인 맥락에서 공감을 일으킨다는 점이다. 서도호와 양혜규 두 작가 모두 노마디즘^{Nomadism}, 즉 특정한 가치와 삶의 방식에 얽매이지 않고 끊임없이 새로운 자아를 찾아가는 철학적 개념을 중심으로 작업하고 있다. 이들의 철학은 곧 오늘날 현대 미술의 개념과 부합한다. 오늘날의 현대 미술에서는 특정한 전통이나 화파보다는 개인의 삶을 더 드러내 보이고 있다. 하나의 그룹보다 개인에 집중되어 있는 오늘날의 현대 미술에는 인종, 종교, 그리고 국경이 중요하지 않다.

테이트 모던은 후원을 받는 스폰서부터 미술관을 위해 일하는 큐레이터, 갤러리에 전시된 작품과 그 작품을 제작한 예술가, 그리고 가장 중요한 미술관을 방문하는 관람객까지 다양한 문화권의 사람들로 구성되어 있다. 세계화 시대에 미술은 전 세계의 모든 사람들에게 적용되는 보편적인 개념을 이야기할 수 있는 좋은 수단이다. 테이트 미술관은 이러한 현대 미술의 특성을 이용하여 아시아 미술 리서치 센터 등 더 다양한 문화권의 다양한 예술가를 연구할 수 있는 산하기관을 설립했다. 테이트 미술관은 테이트 모던을 통해 더욱 발 빠르게 현대 미술의 변화를 감지하고 있다. 이러한 지속적인 혁신이 매년 전 세계에서 640만 명의 관람객을 끌어들이는 원동력이기도 하다. 테이트 모던은 우리 사회를 끊임없이 생각하게 하는 현대 미술을 전시하고 또 더 널리 알리는 기관이다. 이런 테이트 모던의 갤러리 내에서 작가와 작품의 국경은 더 이상 중요하지 않다.

뉴욕 현대 미술관과 테이트 모던의 차이점

뉴욕과 런던은 전 세계의 금융과 문화 예술을 대표하는 대도시이다. 뉴욕 현대 미술관The Museum of Modern Art, New York은 뉴욕을, 테이트 모던은 런던을 대표하는 현대 미술관이다. 두 미술관 모두 전 세계의 현대 미술을 한데 모아 전시하는 가장 유명한 현대 미술관이지만, 뉴욕 현대 미술관과 테이트 모던의 현대 미술 전시 방식에는 큰 차이가 있다.

뉴욕 현대 미술관The Museum of Modern Art, New York
주소 : 11 W 53rd St, New York, NY 10019, USA
1939년 개관한 뉴욕 현대 미술관은 전 세계 최초의 현대 미술관이다.

뉴욕 현대 미술관은 전 세계 최초의 현대 미술관으로 1939년에 개관했다. 물론 미술관의 역사는 18세기로 거슬러 올라가지만, 뉴욕 현대 미술관이 개관할 때까지 '모던' 아트만을 전시하는 미술관은 존재하지 않았다. 뉴욕 현대 미술관은 뉴욕을 중심으로 전 세계적 대공황이 왔었던 1930년대에 설립됐다. 좋지 않은 경제 상황에서도 당시 엄청난 사치품이었던 미술 작품을 기반으로 미술관을 세울 수 있는 데는 미국 최고의 부호인 록

펠러^{Rockefeller} 가문의 전폭적인 지지가 있었다. 초대 관장인 미국의 미술사 학자 알프레드 바^{Alfred H. Barr(1902~1981)}를 필두로 뉴욕 현대 미술관은 1880년 대 후기 인상주의 미술부터 미국의 추상미술까지의 연대표를 제작해 현 대 미술의 역사관을 형성했다.

맨하탄 중심에 위치한 뉴욕 현대 미술관은 총 5층으로 이루어져 있는 데, 5층부터 2층까지 내려오면서 작품을 감상하는 동선이 일반적이다. 5 층에는 클로드 모네, 파블로 피카소, 빈센트 반 고흐 등 후기 인상주의부 터 입체파를 대표하는 화가들의 작품이 주를 이룬다. 4층은 잭슨 폴록, 로 버트 라우센버그, 마크 로스코, 앤디 워홀 등 미국의 추상 표현주의, 팝 아 트 그리고 색면 추상을 대표하는 작가와 작품들로 구성되어 있다. 사무동 이 있는 3층을 지나 이어서 2층으로 내려오면 오늘날을 대표하는 작가들 의 작품이 전시되어 있다. 이처럼 뉴욕현대 미술관을 5층부터 1층까지 한

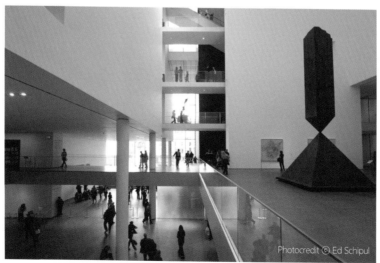

Photocredit ⓒ Ed Schipul

뉴욕 현대 미술관의 내부
시대 별로 각 층을 나누어 현대 미술사의 연대기를 시간순으로 볼 수 있다.

바퀴 둘러보면 19세기 후반부터 21세기까지 현대 미술의 변천사와 발전 과정을 확인할 수 있다.

테이트 모던도 뉴욕 현대 미술관처럼 현대 미술의 변천사를 담아내며, 파블로 피카소, 재스퍼 존스, 마크 로스코 등 유명한 현대 미술 작가의 작품을 전시하고 있다. 하지만 테이트 모던의 전시는 후기 인상주의, 야수파, 입체파, 미래파, 구성주의, 추상 표현주의 등의 큼지막한 현대 미술의 분류를 따르지 않는다. 테이트 모던에는 1층의 터바인 홀 외에도 2층에서 4층까지 넓은 전시공간이 있는데, 각 전시 공간에는 맥락을

테이트 모던 내부
작가와 테마별로 전시장의 구역이 나눠져 있다.

공유하는 작품들이 시대를 불문하고 함께 전시되어 있다. 전시 공간은 미디어 네트워크Media Network, 작가의 스튜디오In the Studio, 예술가와 사회Artists and Society, 재료와 오브제Materials and Objects, 살아있는 도시Living Cities, 퍼포머와 참여자Performer and Participant, 오브제와 건축 사이Between Object and Architecture 등의 주제로 나누어져 있다. 각 공간에 위치한 작품들은 계속해서 업데이트된다.

테이트 모던의 전시는 미술사의 연대기에 꼭 부합하지 않는다. 미디어 네트워크 갤러리에는 한국 출신의 작가 백남준의 비디오 작품을 비롯하여 대중문화와 신기술을 활용한 작가를 선보인다. 미디어 네트워크 갤러리에 있는 작품은 소비주의를 대표하는 로이 리히텐스타인이나 앤디 워홀과 같은 팝 아트부터, 광고를 사용하여 여성의 이미지가 구축되는 방

식을 가시화한 바바라 쿠르거와 같은 페미니스트 작가의 작품까지 모두
아우른다. 꼭 같은 시대, 같은 미술사조 아래 활동한 작가가 아니더라도
백남준과 앤디 워홀은 대중문화와 신기술이라는 포괄적인 개념 아래 함
께 전시될 수 있는 것이다. 게다가 꼭 역사적 연대기를 따르지 않으니, 개
념에 부합한다면 똑같은 작품을 다른 주제 아래 전시할 수도 있다. 테이
트 모던은 뉴욕 현대 미술관보다 훨씬 더 자유롭게 전시를 구성할 수 있
는 것이다.

　뉴욕 현대 미술관과 테이트 모던의 설립 목적은 현대 미술에 대한 이해
를 높이고 더 많은 사람에게 현대 미술을 접할 수 있는 기회를 제공한다는
점에서 동일하다. 그러나 전통적인 박물관과 동일한 방식으로 연대기 순
으로 현대 미술을 전시하는 뉴욕 현대 미술관과 주제를 나누어 현대 미술
을 보는 개념을 확장시키는 테이트 모던의 전시 방법에는 큰 차이가 있다.
두 미술관 모두 자신의 방식대로 현대 미술에 대한 이해를 높이는 전시를
진행하고 있으며, 결과적으로 전 세계의 사람들에게 사랑받는 현대 미술
관들로 자리매김하고 있다.

현대 미술이 난해한 이유

현대 미술은 어렵고 이해하기 힘들다. 많은 사람들이 국제적으로 명성 있는 현대 미술 작가의 작품을 볼 때면, 즐겁고 아름답다고 느끼기보다는 난해함을 먼저 느낀다. 대부분의 사람들이 예전에 접하지 못했던 새로운 미술 작품을 맞닥뜨리면 작품이 가치 있다고 생각하기보단 불편하다고 생각한다. 사실 지금도 앞서 설명했던 데미안 허스트나 트레이시 에민의 작품을 보면 굉장히 불편하고 어떻게 이해해야 할지 곤경에 빠지게 된다. 실제로 많은 작가들이 보는 이를 불편하게 만들기 위해 작품을 제작하기도 한다. 그렇다면 현대 미술은 왜 이렇게 불편하고 난해할까?

미국의 미술사 학자 레오 스타인버그^{Leo Steinberg (1920-2011)}는 그의 저서 〈현대 미술과 대중의 곤경^{Contemporary art and the plight of its public}〉⁽¹⁹⁶²⁾에서 현대 미술이 어떻게 대중을 곤경에 빠뜨리는지 설명한다. 새로운 미술 작품이 처음으로 대중에게 공개됐을 때, 그것을 감상하는 대부분의 사람들은 거부감을 느낀다. 스타인버그는 새로운 작품에 거부감을 느끼는 것은 중요하고 당연한 절차라고 이야기한다. 대중이 접하는 동시대 미술은 새롭고 혁신적인 것이고, 사람들은 자신이 잘 모르는 것을 접하면 거부감이 들 수밖에 없다. 인상주의 미술을 예로 들어보자.

인상주의는 1860년대부터 1890년경 프랑스에서 유행한 화파이다. 에두아르 마네^{Edouard Manet (1832-1883)}를 중심으로 클로드 모네^{Claude Monet (1840-1926)},

피에르 르누아르Pierre-Auguste Renoir (1841-1919), 알프레드 시슬리Alfred Sisley (1839-1899) 등 젊은 작가들은 폐쇄적인 아카데미 화파에 반하여 독자적인 길을 구축했다. 사실 마네는 인상파 화가로 분류되기는 어려우나, 인상파 작가들의 리더 역할을 하며 미술사의 한 획을 그은 작가로 기억된다. 그가 인상파 작가들의 리더가 된 계기이며, 스타인버그의 주장처럼 그가 대중을 곤경을 빠뜨린 사건은 1863년 〈낙선전Salon des Refuses〉에 제출한 한 작품에서부터 시작된다.

에두아르 마네Édouard Manet, <**풀밭 위의 점심식사** Le Déjeuner sur l'herbe>, 1862-63, 캔버스에 유화, 오르세 미술관 소장

19세기 프랑스 미술계에는 살롱 문화가 유행했다. 당대의 지식인들은 살롱에 출품된 작품들을 함께 평가하고 감상했다. 하지만 문제는 살롱전의 작품 심사 기준이었다. 19세기 후반 프랑스 미술계에는 아카데미 화풍이 지배적이었는데, 전통적인 화풍을 익힌 보수적인 화가들이 심사위

원을 맡고, 그들의 후배가 작품을 출품했다. 살롱전의 전반적인 분위기는 당연히 보수적인 아카데미 화풍을 따랐고, 젊고 실험적인 화가들인 이러한 심사 기준에 큰 불만을 가졌다. 1863년 나폴레옹 3세는 살롱전의 심사 기준이 편파적이라는 여론을 받아들여, 출품을 하되 떨어진 작품들을 살롱전 옆 전시 공간에 전시하도록 했다. 낙선전이라고 불린 이 전시에서 마네는 자신의 야심작인 〈풀밭 위의 점심식사〉^{Dejeuner sur l'herbe}(1862~1863)을 선보였다.

낙선전에 출품된 많은 작품 가운데 마네의 〈풀밭 위의 점심식사〉는 단연 가장 눈길을 끌었다. 정장을 잘 차려입은 두 명의 남자와 대비되는 헐벗은 여자들은 그 당시 사람들의 눈에는 너무나 외설적이었다. 마네의 작품은 점잖게 그림을 감상하러 온 많은 사람들에게 충격을 주었다. 사실 여성의 누드화는 전통적인 서양 회화에서 새로울 것 없는 주제이다. 르네상스 시기부터 많은 화가들은 성경의 인물이나 그리스 로마 신화의 여신의

에두아르 마네^{Édouard Manet}, 〈올랭피아^{Olympia}〉, 1863, 캔버스에 유화, 오르세 미술관 소장

누드화를 즐겨 그렸다. 전통적인 회화 속의 성녀나 여신은 성스러운 동시에 여성 신체 곡선의 아름다움이 극대화되어 포착됐다. 하지만 마네의 경우는 달랐다. 그는 성경이나 신화 속 인물이 아닌 당대의 인물을 외설적으로, 또 당당하게 그린 것이다.

마네는 여기서 멈추지 않았다. 그는 낙선전 이후 자신을 비판한 사람들을 조롱이라도 하듯 1865년 〈올랭피아Olympia〉(1863)를 살롱전에 출품했다. 마네의 그림 속의 올랭피아는 분명 매춘부였다. 올랭피아는 당시 매춘부들에게 유행하던 이름이었고, 착용하고 있는 목걸이, 팔찌, 구두 역시 매춘부들 사이에서 유행하던 아이템이었다. 하인으로 보이는 흑인 여성이 들고 있는 꽃다발은 그녀의 애인 중 한 명이 보낸 것으로 보이고, 오른쪽 아래에 위치한 검은 고양이는 꼬리를 힘껏 곤두세우고 있는데, 이 또한 성적인 암시를 강조하고 있다. 살롱 전에 출품된 작품들 속 성녀와 여신들 사이에서 눈을 부릅뜨고 관람객을 내려다보는 나체의 여자는 고고하게 예술을 감상하러 온 부르주아 계층의 치부를 드러내는 듯했다. 마네는 급격히 도시화 그리고 산업화가 진행되고 있는 19세기 후반 파리에서 유행하던 첩 그리고 매춘부의 모습을 적나라하게 드러내어 이를 소비하는 부르주아 남성들의 도덕성의 상실을 날카롭게 포착했다. 〈올랭피아〉는 부르주아 남성들의 현실을 드러내는 상징으로, 작품을 통해 자신의 부끄러운 실체와 만난 그들을 분노하게 한 것이다.

현대 미술은 동시대 사회의 현실을 드러낸다. 사회의 현실은 보통 밝고 긍정적이라기보단 어둡고 불편한 경우가 많다. 마네의 〈올랭피아〉가 대중에 처음 공개됐을 때 사람들은 이를 상스럽고 천박하다며 엄청난 비난을 쏟은 이유는, 〈올랭피아〉가 19세기 후반 프랑스 사회의 현실을 풍자적이지만 사실적이게 드러냈기 때문이다. 마네와 어울리던 다른 인상주의자의 작품도 처음에 평이 안 좋기는 매한가지였다. 인상주의 화풍의 시작

을 알리는 클로드 모네의 〈인상, 해돋이〉Impression, Sunrise(1872)도 덜 완성된 스케치 같다며 크게 비판받았다. 19세기 근대화의 물결이 파리를 뒤덮은 시기, 인상주의 화가들은 스튜디오에서 고리타분한 전통을 따라 역사화나 종교화를 그리기보단 캔버스를 밖으로 들고 나가서 계속해서 변화하는 도시의 모습을 빠르게 포착했다. 19세기 파리의 모습을 그대로 드러낸 인상주의 화가의 작품들은 오늘날에는 엄청난 인기를 끌고 있지만, 당대에는 대중의 찬사보다도 비난을 먼저 받았다.

빈센트 반 고흐Vincent van Gogh, 〈감자 먹는 사람들The Potato Eaters〉, 1885, 반 고흐 미술관 소장

오늘날 전 세계의 사람들이 가장 사랑하는 화가 중 한 사람으로 손꼽히는 빈센트 반 고흐Vincent van Gogh (1853-1890)의 작품도 당대에는 보는 이를 곤경에 빠지게 했다. 고흐의 작품 속 인물들은 전혀 아름답지 않다. 그의 작품 속 대상의 비율은 엉망이고 붓 터치는 제멋대로이다. 고흐는 살아생전 단한 점의 작품밖에 팔지 못했으며, 평생 불행한 삶을 살다가 자살로 생을

마감했다. 고흐가 살아있을 시절 그의 작품은 당대 대중들의 혹평을 받고 거부당했다. 그러나 오늘날 고흐의 작품은 예술가의 내면을 가장 잘 표현한 작품으로 많은 사람들의 마음을 움직이고 있다. 어째서 100여 년 전에는 불편했던 그림이 오늘날에는 최고의 대작으로 손꼽히는 것일까?

스타인버그는 이러한 비난과 거부감이 대중이 작품을 받아들이는 데 있어 중요한 절차임을 재차 강조한다. 또 그는 거부감을 감수해내는 희생을 통해 작품의 의미와 시대정신이 만들어진다고 주장했다. 새로운 미술은 대중을 곤경에 빠뜨림과 동시에 새로운 길로 대중을 이끈다. 또 사회적인 변화로 인해서 문제가 제기될 때마다 미술은 가장 빠르게 반응한다. 모네와 인상주의 작가들의 획기적인 화풍도 19세기의 기술과 대도시의 발전으로 급속도로 개발된 파리와 근교의 사람들의 일상을 화폭에 담고자 하는 시도로 시작됐고, 그에 따른 사회적, 도덕적 문제도 그림 속에 조명됐다. 후기 인상주의 미술은 사회가 근대화되어가는 과정에서 과학 기술과 자연과학의 재발견에 의한 기독교적 덕목의 무력화를 나타냈다. 또 고흐와 같은 표현주의자들의 작품은 세기말 인간의 불안한 내면을 표현하고자 했다. 대중은 새로운 형식을 시도하고자 하는 미술 작품을 처음에는 불편해하고 비판한다. 새로운 미술은 당대 사회의 숨기고 싶은 점을 그대로 드러내 보이기 때문이다. 그러나 결국 대중은 새로운 미술 속에 나타난 시대의 모습을 인정하고, 벌거벗은 자신을 바라보는 듯한 불편함을 감수해 내는 희생을 통해 그 작품을 받아들이게 된다.

테이트 미술관을 포함한 전 세계의 많은 현대 미술관은 현대 미술 소장품을 인상주의 미술로 시작하는 경우가 많다. 이는 인상주의 화파부터 대중이 새로운 미술을 마주하는 불편함을 극복하고, 미술 작품에서 사회의 현실을 바라보는 방식을 배우기 시작했기 때문이다. 미술은 시대를 비추는 거울이다. 19세기의 사실주의와 인상주의, 표현주의, 큐비즘, 추상 표

현주의, 팝아트 그리고 오늘날 한 단어로 화파를 정의할 수 없는 포스트
모더니즘 미술까지 불과 200여 년의 시간 동안 미술은 이전의 고정된 화
풍을 버리고 계속해서 새로움을 추구했다. 새로운 미술이 나타나는 빈도
만큼이나 사회는 빠르게 변해왔다는 의미이다. 새롭고 익숙하지 않은 현
대 미술은 그것이 만들어진 시대의 문제점과 특징을 고스란히 반영해왔
다. 많은 사람들이 현대 미술은 우리의 생활에서 멀리 떨어져 있다고 생각
한다. 하지만 미술 작품은 감상하는 대중과의 소통이 없을 때 가치 또한
없어진다. 동시대 미술계를 움직이는 가장 큰 힘은 대중에게서 온다. 새로
운 가치를 지니는 새로운 미술은 자본과 권력으로서 제시되는 것이 아닌
사회의 문제와 대중의 관심에서부터 시작된다.

에필로그

–

영국 박물관의 소장품은 모두 어디서 온 것일까?

유럽의 커다란 박물관을 방문할 때마다 전시되어 있는 많은 소장품들이 어떻게 이곳까지 오게 되었을까 궁금해하는 사람들이 많을 것이다. 조선 시대 양반집 마님이 쓰던 반닫이가 프랑스의 로코코 풍의 가구와 함께 전시되고, 고도 높은 티베트에서 제작된 불상이 르네상스 시대 제작된 그리스의 신상과 함께 전시되는 것을 보면, 이렇게나 다른 유물들이 같은 공간에 있을 수 있는 배경은 무엇일까 생각하게 된다. 만들어진 장소도, 시기도, 목적도 그리고 사용한 문화권도 모두 다른 유물들이 한 공간에 모여서 역사의 맥락을 만든다는 사실은 당연하지 않다.

귀한 물건을 수집하고 뽐내는 일은 동서고금을 막론한 자연스러운 인간의 본성일 것이다. 인류는 지적인 호기심을 채우기 위해 물건을 수집하고, 분류하고, 전시하며 감상해 왔다. 박물관의 전시는 인위적으로 만들어진 분류의 기준이 필요한 일이다. 그렇다면 이러한 기준을 만드는 사람들은 누구일까? 박물관의 전시를 자세히 살펴보면 상당히 정치적이다. 과거에 옳다고 믿어진 분류 방식은 시간이 지나면서 옳지 않음이 증명되고 변화해 왔음을 감안해야 한다. 우리는 지식과 정보를 얻기 위해 박물관에 방문하지만, 박물관의 전시를 있는 그대로 받아들이기보다는 비판적인 시선으로 바라볼 필요가 있다.

공공 박물관은 식민 지배를 바탕으로 한 서유럽의 사회 경제적 변화와

함께 시작됐다. 식민 지배가 가속화되기 시작된 18세기부터 절정에 이른 20세기 초반까지 영국, 프랑스, 스페인, 독일 등 많은 서유럽 국가들이 앞다투어 박물관을 설립했다. 왕립 컬렉션에서 시작된 프랑스와 독일로 대표되는 유럽 대륙의 박물관과는 달리, 13세기부터 입헌 군주제의 초석을 다진 영국의 박물관들은 대부분 개인의 기부로 시작되었다. 왕족이나 귀족의 컬렉션이 아닌 개개인의 기부로 이루어진 소장품은 영국에서 최초의 공공 박물관의 설립이 가능하게 만들었다.

　의사이자 식물학자인 한스 슬론의 자연사 연구 컬렉션으로 영국 박물관이 설립되었고, 은행가였던 존 줄리우스 앵거스틴의 르네상스 회화 컬렉션이 내셔널 갤러리의 초석이 되었으며, 설탕 제조 회사를 창립한 헨리 테이트의 영국 미술 컬렉션으로 테이트 미술관이 이루어졌으니, 현재 런던에 위치한 대부분의 공공 박물관은 개인의 기부로 시작되었다고 볼 수 있다. 만국 박람회의 소장품이 박물관의 소장품으로 편입된 빅토리아 앤 알버트 박물관 같은 경우는 상황이 조금 다르지만, 결과적으로는 빅토리아 앤 알버트 박물관도 문화와 예술을 사랑하는 자애로운 컬렉터들의 개인적인 기부로 성장했다.

　박물관에 자신이 평생 모은 컬렉션을 기증한 이들은 엄청난 부호인 경우가 많았다. 이들의 컬렉션은 영국의 박물관들을 세계 최고의 수준으로 만들어 주었지만, 밝은 면에는 어두운 면이 반드시 함께하는 법이다. 박물관이 설립되던 시기 소장품을 기증한 자애로운 기증자들은 아이러니하게도 노예무역, 노동 착취, 식민지 중개 무역 등을 통해 자본을 벌어들였다. 이들은 식민 지배로 벌어들인 수익으로 식민지의 귀중한 유적과 보물들을 개인의 컬렉션으로 수집했고, 결과적으로 여러 식민지에서 끌어모은 엄청나게 많은 양의 유물들은 영국의 박물관에 기증되어 타지의 수장고에 기약 없이 보관되고 있다.

공공 박물관은 제국주의의 단면을 그대로 반영하는 근대적 기관이다. 영국 박물관에 소장되어 있는 엄청난 양의 이집트 유물들이 큐레이터나 학자들의 손이 아닌 군인들의 손에 의해 발굴되고 이동되었다는 사실을 박물관의 방문객들은 쉽게 잊는 경향이 있다. 박물관은 한때 식민 지배와 침략을 정당화하는 수단으로 사용됐다. 영국의 박물관들은 영국 산업 발전의 찬란함과 학술적 연구 업적을 기리기 위해 그리고 인류의 유산을 잘 관리하지 못하는 식민지를 대신해서 유물을 보관해 주기 위해 설립되고, 또 식민지의 유물을 자신들의 입맛에 맞게 연구하면서 더욱 발전했다. 영국의 박물관들의 소장품이 국가 대 국가적 약탈이 아닌, 개인적인 거래였다고 할지라도 한 지역의 귀중한 유물이 그 맥락을 벗어나 이역만리 타국에 있다는 사실은 변하지 않는다.

오늘날 영국 박물관을 비롯한 유럽의 박물관들은 지속적으로 문화재 반환 요청을 받고 있다. 이집트의 로제타 석, 이스터 섬의 모아이 석상, 그리스 파르테논 신전의 조각상 등 각 국가에서 정식으로 반환을 요청해 소송 중인 소장품들이 무수히 많다. 하지만 이러한 귀중한 유산들이 원래 맥락이 있던 지역으로 돌아갈 가능성은 적다. 물론 영구대여 형식으로 유물이 반환된 사례가 몇몇 있긴 하지만 아마도 로제타 석이나 엘긴 마블과 같은 대규모의 유물이 본래의 맥락으로 반환되긴 힘들 것이다.

유물을 원래 있었던 곳에 가져다 놓는 일은 그리 간단하지 않다. 역사적 유물의 불법적 반출은 상당히 오랜 역사를 가지고 있다. 과거 전쟁에서 전리품의 형태로 패전국의 유물이 승전국에 의해 약탈당했다. 근대에 옮겨진 유물들은 비교적 원래의 맥락으로 돌려놓기가 비교적 쉽지만, 중세 이전, 더 나아가 고대의 유물의 반환을 논의할 때 어디서부터 어디까지가 어느 지역 어느 문화권의 유물인지 정확하게 나눌 방법이 없다. 어떠한 유물은 다양한 문화적 맥락에서 해석이 가능한데, 이러한 유물의 역사적 범위

를 정하는 일은 모든 사람이 완전히 동의할 수 없는 영역이다. 그러므로 과거에 약탈한 유물을 모두 반환하는 일에는 하나의 정답이 있을 수 없다.

또 이해 당사국 정부 간의 협상을 통해서 유물의 반환을 동의했다고 하더라도, 규모가 큰 유물은 보존상의 문제가 걸린다. 커다란 유물을 먼 곳으로 옮기는 일은 유물 자체에 엄청난 충격을 가하는 일이다. 특히 테라코타로 만들어진 조각상이나 프레스코로 제작된 벽화는 미세한 변화에도 크게 손상될 수 있다. 그러므로 유물이 반환되어 원래 맥락으로 되돌아간다 하더라도 그것을 움직이고 설치하는 과정에서 파손될 가능성이 있다.

유물 반환은 이처럼 결코 쉬운 일이 아니다. 하지만 전 세계의 많은 사람들이 유물 반환을 위해서 힘쓰고 있다. 특히 유네스코는 불법적으로 반출된 유물을 환수하기 위해서 협약을 제정하는 등 여러 노력을 가하고 있다. 그러나 유네스코가 지정한 문화재 환수 협약은 1970년대 이후 거래된 유물에만 적용되고, 강제력이 없는 국제법이기 때문에 구속력이 없다는 한계가 있다. 결국 유물 반환에 대한 논의는 주로 이해 당사국 정부 간의 협상과 기증, 구입 혹은 장기 대여를 통해 반환이 이루어지고 있는 실정이다.

그렇다면 영국을 비롯한 다른 서구 열강 국가들로 반출된 유물들은 다시 그 유물들이 만들어진 지역으로 반환되는 일은 불가능한 것일까? 사실 유물 반환에 있어서 우리나라는 좋은 사례를 만들고 있다. 세상에서 가장 가난한 나라 중 하나에서 반세기 만에 세계 10위권의 경제 대국으로 성장한 우리나라는 이제 문화 외교를 통해 세계에서의 위치를 공고히 하고 있다. 우리나라의 외교부와 문화부는 외국 박물관에 한국관 설치와 한국학 관련 전문가 양성 외에도 해외에 약탈된 우리의 유물을 되찾기 위해서 고군분투 중이다. 그중 가장 가시적인 성과는 외규장각 도서의 반환이다. 우리나라는 1866년 병인양요 때 강화도를 침략한 프랑스군에 의해서 약탈

당한 외규장각 도서를 오랜 논쟁 끝에 영구대여 형식으로 돌려받았다. 외규장각 도서를 돌려받기까지 재불 역사학자 고(故) 박병선 박사의 평생에 걸친 노력이 있었고, 1990년대부터 2010년대까지 20년 넘게 이어진 정부 차원의 협상이 있었다. 프랑스 자국의 법률적인 문제로 외규장각 도서는 영구대여 형식으로 국내에 반환됐지만, 외규장각 도서가 전 세계의 문화재 반환 소송에 큰 영향을 끼친 것은 분명하다.

이처럼 유물을 원래의 맥락으로 반환하는 일이 불가능한 것만은 아니다. 하지만 유물이 제 자리를 찾기 위해서는 각 국가와 개인의 상당한 노력이 필요하다. 유물의 거처를 결정하는 데 있어 가장 중요한 것은 국민들의 관심이다. 영국 국민들은 영국의 박물관에 소장되어 있는 유물에 엄청난 관심을 갖고 있다. 물론 관광객도 많겠지만 런던의 박물관들의 엄청난 방문객 수에서 알 수 있듯이, 영국의 박물관들은 기본적으로 영국 국민들의 참여와 후원으로 운영된다. 영국 국민들의 관심은 높은 전시의 질과 유물 연구와 보존에 들어가는 인력과 지원금으로 이어진다. 불법적인 경로로 습득한 유물이라고 하더라도 원래 유물의 원래 소장처보다 더 많은 사람이 방문하고, 더 좋은 상태로 전시하고 있다면 원래 소장처는 그 유물을 다시 되돌려 받을 명분이 옅어진다. 그러므로 유물을 반환받기 위해서는 영국의 국민들보다 더욱 열성적이고 큰 관심과 지속적인 노력이 필요하다.

문화재 반환에 있어서 더욱 중요한 사항은 국제적인 소통과 상호적인 연구이다. 기본적으로 박물관들은 연구 기관이자 교육 기관이다. 학문의 연구와 교육에는 국경이 중요하지 않다. 영국 박물관은 이집트 박물관과 그리스 아크로폴리스 박물관 등의 연구자를 후원하며 공동으로 연구를 진행하고 있다. 유물에 대한 인류학 그리고 역사학적 연구는 유물의 거처에 대한 논의를 앞선다. 안타깝게도 유물을 약탈당한 피식민지 국가는 유

물 연구에 대한 인프라가 영국을 비롯한 식민 지배국에 비해서 많이 부족하다. 이집트학을 연구하기 위해서는 영국과 프랑스로 유학을 가야 하고, 조선의 자기를 연구하기 위해서는 일본으로 유학을 가야 한다는 것은 단지 우스갯소리가 아닌 뼈아픈 사실이다. 유물에 대한 전문성의 부족함 또한 유물을 반환받을 명분을 옅게 만든다. 그러므로 국제적인 소통과 상호적인 연구를 바탕으로 한 독자적인 연구 인프라 구축은 무엇보다 중요하다.

런던은 명실상부 박물관의 도시이고, 영국은 런던을 중심으로 한 문화적 인프라로 오늘날 소프트 파워 강국으로 떠오르고 있다. 하지만 런던의 박물관들에 소장되어 있는 유물 중 꽤 많은 부분이 식민 지배 시기 불법적으로 반출됐다는 점은 자명한 사실이다. 박물관이 초기 컬렉션에 국가가 개입하지 않았다고 하더라도, 이 박물관들은 유물 반환에 관한 논의에서 자유롭지 못하다. 제국주의 시대 박물관들은 다른 문화권의 유물을 자신들의 기준으로 분류할 수 있다는 오만함으로 설립되고 운영되었다. 그러나 시간이 지나고 끊임없는 자기 성찰과 실증을 바탕으로 한 학술적 연구를 통해 오늘날의 박물관으로 계속해서 발전했다. 런던의 박물관들을 오늘날 세계 최고의 박물관들로 성장시킨 것은 영국 국민들의 몫이었다. 잘 구축된 유물 연구 인프라와 전시 공간 그리고 박물관과 유물에 대한 관심은 전 세계의 전문가들을 런던의 박물관으로 이끄는 원동력이 됐다.

조선 시대 반닫이와 프랑스 로코코 풍의 가구, 티베트의 불상과 르네상스 시대의 조각상은 전혀 다른 맥락으로 한 공간에 있지만, 각 문화권의 미의식과 시대정신을 비교하면서 감상할 수 있다는 점에서 가치 있다. 오늘날의 박물관은 문화적 우월성의 단순 비교에서 벗어나 전 인류가 공유하는 보편적인 가치를 찾는 공간이다. 아직까지 우리 시대에는 유물 하나의 거처를 두고도 풀어야 하는 숙제가 많다. 그러나 언젠가는 전 세계의

박물관이 지역적 그리고 사회적 분쟁과 차별을 뛰어넘어 모든 학구적이
고 호기심이 많은 사람들에게 진정으로 열려있는 진리의 공간이 될 것이
라는 것을 믿어 의심치 않는다.

도판 출처

1. 영국 박물관

계몽의 방 내부. Photocredit ⓒ 2017 DOWOOK PARK

엘긴 대리석/퍼시벌 데이비드 컬렉션/영국 박물관 한국관. Photocredit ⓒ2017 JIHEE HAN. Instagram@sichplsrskr

2. 내셔널 갤러리

전쟁 시기의 미술관. "The Evacuation of Paintings From London during the Second World War". Photograph collection of the Imperial War Museum

전쟁 시기의 미술관. "The Gallery in wartime". Photograph collection of National Gallery Company

전쟁 시기의 미술관. "Myra Hess". Photograph collection of National Gallery Company

3. V&A 박물관

헨리 콜의 경악의 방 컬렉션. Photocredit ⓒ 2019 EUNHAE LIM

캐스트 코트. "The original installation (1873) in the Cast Court of the plaster cast reproduction of Trajan's Column around its brick core, by Monsieur Oudry, about 1864." ⓒ Victoria and Albert Museum, London

캐스트 코트. "Casting", ⓒ Victoria and Albert Musem, Photo by Yiyun Kang.

모리스 룸. Photocredit ⓒ 2017 Victoria and Albert Museum, London

세라믹 계단/ 아스프리의 백조. Photocredit ⓒ 2018 DASOM SUNG

Fifi. Photocredit ⓒ 2016 Christian Louboutin

난민기. Photocredit ⓒ 2017 The Refugee Nation. www.therefugeenation.com

David Bowie is. Photocredit ⓒ 2015 Jerome Coppe. www.flickr.com/photos/pstr/16908950586

4. 테이트 브리튼

피카딜리 서커스. Photocredit ⓒ Benh LIEU SONG. www.flickr.com/photos/blieusong

클로어 갤러리. Photocredit ⓒ Stu Smith. www.flickr.com/photos/40139809@N00

테이트 브리튼 전시관. Photocredit ⓒ Francisco Anzola. https://www.flickr.com/photos/fran001

The Morpeth Arms. ⓒThemorphetharms. www.morpetharms.com

Christie's auction house. Photocredit 2018 ⓒ MIRANDA BRYANT www.standard.co.uk/go/london/arts/david-hockney-pool-painting-sale-a3991871.htm

5. 테이트 모던

Test Site. Photocredit ⓒ 2006 Paul Downey. www.flickr.com/photos/psd

One, Two, Three Swing!. Photocredit ⓒ 2017 Loz Pycock. www.flickr.com/people/blahflowers

The Weather Project. Photocredit ⓒ 2004 Niccolo Tognarini. www.flickr.com/photos/niccolo2410

Sunflower Seed. Photocredit ⓒ 2011 Loz Pycock. www.flickr.com/people/blahflowers

Do women have to be naked to get into the Met. Museum?(1989). ⓒ courtesy www.guerrillagirls.com

Sol Lewitt Upside Down. Photocredit ⓒ 2018 CHANSOONDAE www.blog.naver.com/chansoondae

뉴욕현대미술관. ⓒ 2007 Ed Schipul. www.flickr.com/photos/eschipul

표지

프란츠 제이버 빈터할터 Franz Xaver Winterhalter (1805-1873), <빅토리아 여왕의 초상 Portrait of Queen Victoria>, 1859, 캔버스에 유화, 로얄 컬렉션 소장

도판 출처에 명시되지 않은 모든 이미지는 작가의 개인소장이거나 퍼블릭 도메인입니다.

영국 박물관의 소장품은 어디서 왔을까

런던 박물관 기행

1판 1쇄 인쇄 2019년 7월 5일

1판 1쇄 발행 2019년 7월 10일

지 은 이 박보나
발 행 인 이미옥
발 행 처 J&jj
정 가 17,000원
등 록 일 2014년 5월 2일
등록번호 220-90-18139
주 소 (03979) 서울 마포구 성미산로 23길 72 (연남동)
전화번호 (02) 447-3157~8
팩스번호 (02) 447-3159

ISBN 979-11-86972-53-3 (03600)

J-19-04

J & jj
제이 앤 제이제이

Book · Character · Goods · Advertisement · Graphic · Marketing · Brand consulting

D · J · I
BOOKS
DESIGN
STUDIO

facebook.com/djidesign

내일의 디자인
더 나은 디자인

D · J · I BOOKS
DESIGN STUDIO

- 디제이아이 북스 디자인 스튜디오 -

BOOK · CHARACTER · GOODS · ADVERTISEMENT
GRAPHIC · MARKETING · BRAND CONSULTING

FACEBOOK.COM/DJIDESIGN